艺术设计系列教材

西安思源学院教材建设专项资助

设计基础·三大构成

主　编　包　敏
副主编　王维娜　范　玥
参　编　张　炜　朱尽艳　张江波
　　　　白雨尘　王　燕

西安交通大学出版社
XI'AN JIAOTONG UNIVERSITY PRESS

内容提要

三大构成作为一门基础设计学科,专注于多学科交融的构成艺术研究,是现代艺术设计的重要组成部分。本书从构成艺术的基本问题出发,关注基本形态的产生与演变,剖析构成艺术的形式法则和美学表现,探究构成形式的形成发展及造型规律表达,并以全新的角度将三大构成的原理融入设计之中。

本书分为3个部分共17个章节,从平面构成、色彩构成、立体构成三个主要知识点,结合学科发展、基础理论、设计表现、综合表达、绘图训练、设计分析等多个角度阐述了构成艺术的相关理论。本书选用了大量不同风格的设计作品,新颖独特,图文并茂,便于读者理解和认知。

本书可作为艺术设计类专业本科、专科的三大构成相关课程的教材,也可作为从事建筑工程、装饰设计、环境艺术、展示设计、家具设计等人员学习的参考用书。

图书在版编目(CIP)数据

设计基础·三大构成 / 包敏主编. — 西安:西安交通大学出版社,2021.3(2023.12重印)
ISBN 978-7-5693-2056-5

Ⅰ. ①设… Ⅱ. ①包… Ⅲ. ①艺术构成-设计学 Ⅳ. ①J06

中国版本图书馆 CIP 数据核字(2021)第 030685 号

书　　名	设计基础·三大构成
主　　编	包　敏
责任编辑	祝翠华
责任校对	史菲菲

出版发行　西安交通大学出版社
　　　　　(西安市兴庆南路1号　邮政编码 710048)
网　　址　http://www.xjtupress.com
电　　话　(029)82668357　82667874(市场营销中心)
　　　　　(029)82668315(总编办)
传　　真　(029)82668280
印　　刷　陕西金和印务有限公司
开　　本　890 mm×1240 mm　1/16　印张 11.5　字数 349千字
版次印次　2021年3月第1版　2023年12月第5次印刷
书　　号　ISBN 978-7-5693-2056-5
定　　价　57.80 元

如发现印装质量问题,请与本社市场营销中心联系调换。
订购热线:(029)82665248　(029)82667874
投稿热线:(029)82664840
读者信箱:xj_rwjg@126.com

版权所有　侵权必究

随着科学技术及审美表现的发展,设计中的基础教育显得更加重要,设计领域中的学科分类越来越细,因此跨专业的基础性课程受到了极大重视。

在目前设计类专业基础课程的教学中,不仅可以看到传统的纵向学科体制,也可看到专业之间的横向学科交叉。三大构成便是具有这一特质的基础专业课程,它既涵盖了以材料及维度划分的绘画、雕塑等专业知识,又对应了行业划分中的环境设计、平面设计、工业设计及建筑设计等行业要求。因此,三大构成是以上学科、专业领域、行业所共同需要的知识基础。

本书围绕三大构成的平面构成、色彩构成、立体构成等内容展开,以构成的平面、立体、色彩为研究对象,对形态、构图、构思方法及造型技法、材料材质等知识进行了充分介绍,重视构成造型文法,结合大量设计案例深入浅出地扩充、深化了构成理论。

本书分为3个部分共17章,其中绪论和平面构成部分共计4章,由西安思源学院包敏编写并配图、绘图;色彩构成部分共计7章,由西安思源学院王维娜编写并配图;立体构成部分共计6章,由西安思源学院包敏编写并配图;由西安思源学院范玥负责审稿、校对。同时感谢朱尽艳(西北大学)、张炜(西安思源学院)、张江波(西安思源学院)、白雨尘(西安思源学院)、王燕(西安思源学院)等5位老师在本书编写过程中给予的指导与帮助。由衷感谢西安思源学院对本书编写及出版的大力支持。

由于水平有限,本书中难免存在疏漏、错误,诚请读者指正。

编 者
2021年1月

导论　构成艺术概述/001

第一部分　平面构成

第一章　平面构成的构成基础/015
第一节　材料与工具/015
第二节　形态要素/016

第二章　平面构成的形式美法则/025
第一节　形式美法则的相关概念/025
第二节　形式美法则的内容/026

第三章　平面构成的法则/033
第一节　重复构成/033
第二节　特异构成/037
第三节　发射构成/041
第四节　渐变构成/043
第五节　对比构成/048
第六节　密集构成/051
第七节　想象构成/053
第八节　空间构成/055
第九节　肌理构成/058

第二部分　色彩构成

第四章　初识色彩/062
第一节　色彩的起源/062
第二节　光与色/064

第五章　色彩的理论和体系/066
第一节　色彩理论/066
第二节　色彩系统/067

第六章　色彩构成的基本理论/069
第一节　色彩三要素/069
第二节　色调/070
第三节　色彩混合/071
第四节　色彩对比/073
第五节　色彩调和/084

第七章　色彩构成的形式美法则/092
第一节　色彩的均衡和呼应/092
第二节　色彩的主从、层次、衬托关系/094

第八章　色彩的心理/096
第一节　色彩的性能/096
第二节　色彩的感觉/097
第三节　色彩的象征性/103

第九章　色彩的采集与构成/106
第一节　对自然色彩的采集、转移、重构/106
第二节　对风光景物色彩的采集、转移、重构/107

第三节 对城市建筑色彩的采集、转移、重构/108

第四节 对文化艺术色彩的采集、转移、重构/108

第十章 色彩的生活表达/111
第一节 生活空间与色彩/111
第二节 绘画与色彩/115
第三节 建筑与色彩/120
第四节 服装与色彩/122
第五节 饮食与色彩/124

第三部分 立体构成

第十一章 立体构成概述/128
第一节 立体构成的相关知识/128
第二节 立体形态的基础/130
第三节 立体构成的材料分类及加工/137

第十二章 立体构成造型/143
第一节 线材构成/143
第二节 面材构成/147
第三节 块材构成和综合构成/149

第十三章 立体构成结构/152
第一节 结构与力/152
第二节 平面与立体的转化/157

第十四章 立体构成的材料肌理/159
第一节 材料肌理概述/159
第二节 材料肌理的作用/161

第十五章 立体构成的技法/162
第一节 多面体/162
第二节 立体分割/165
第三节 集合构成/168
第四节 层积与渐变/169

第十六章 设计中的立体构成/171
第一节 建筑中的立体构成/171
第二节 园林景观中的立体构成/173
第三节 室内设计中的立体构成/174
第四节 产品及包装设计中的立体构成/176
第五节 展示设计中的立体构成/176

参考文献/178

导论

构成艺术概述

思政目标

随着我国教育事业的迅速发展,高校的教学质量在逐步提升,新的教育模式与教学方式不断涌现,社会对高校人才的要求越来越高。这种人才要求除了专业知识方面,同时也包括思想品德与综合素质培养方面。本课程旨在培养具有较高的政治素质、道德素质和马克思主义理论素养,具备多学科基本理论知识,具有现代意识、实践能力和创新精神的全面发展的人才。学生通过学习构成艺术的相关知识,可以从构成全观的角度,探究构成艺术的内涵和精髓,促进其全面多元的发展。

教学基本要求

本章重点讲解构成艺术的基本内容,学生通过对本章内容的学习,可以了解构成学科的起源及发展,明确构成艺术的相关定义及作用;通过对图例的分析,学生可以了解构成与设计的关系,同时熟悉构成艺术学习的内容和方法,认识和了解学习三大构成的意义。

一、构成艺术及相关概念

构成在艺术设计领域,是指将各种造型元素,即不同形态、不同色彩、不同材料、不同肌理的单元,按照一定的规律和原则,通过不同的方法或手段组织在一起,使之形成新的、符合目的和美感的二维或三维空间的作品。简而言之,构成是一种造型过程,也是过程完成后得到的结果。

平面构成,是指运用点、线、面、基本形、材质肌理等造型元素,通过平面的一些组织法则和规律,创造出新的有形态美感的二维空间的画面。

色彩构成,是指运用形态、色彩、肌理等造型元素,通过一定的色彩规律和配色原理,创造出新的有色彩美感和色彩表现力的二维空间画面。

立体构成,是指运用点、线、面、体、材料、肌理等造型元素,通过一定的形式美法则和造型规律,创造出有立体感和空间感的三维立体形态。

二、主要的艺术运动及流派对构成艺术的推动

1. 立体主义运动对构成艺术的推动

构成艺术是现代应用设计的基础,构成艺术的产生及发展经历了多个阶段,主要的发展阶段包括立体主义运动、荷兰风格派运动、俄国构成主义、包豪斯学院风格、美国构成主义、国际主义设计风格、欧洲现代主义等。对各阶段主要构成艺术的认知是学习三大构成的前期。

(1)立体主义运动。

立体主义运动是西方现代艺术史上的一个重要运动和流派,又译为立方主义,20世纪初始于法国。立体主义运动的艺术家追求碎裂、解析、重新组合的形式,形成分离的画面,以许多组合的碎片形态作为艺术家们所要展现的目标。从众多角度描绘对象物,将其置于同一个画面之中,以此来表达表现对象最为完整的形象。背景与画面的主题交互穿插,为立体主义的画面创造出了二维空间的绘画特色。

(2)立体主义运动代表人物和作品。

①保罗·塞尚(1839—1906)。保罗·塞尚是法国著名画家、后期印象派的主要力量,被推崇为"新艺术之父",也被称为"现代艺术之父""造型之父""现代绘画之父"。塞尚对物体体积感的追求和表现为立体主义运动开启了思路,他重视色彩视觉的真实性,其客观地观察自然色彩的独特性与以往理智、主观地观察自然色彩的画家不同。

《静物苹果篮子》是塞尚在1890年至1894年期间创作的一幅绘画作品,见图0-1。在此画中,塞尚仔细布置了倾斜的篮子、苹果和酒瓶,把另外一些苹果随意地散落在桌布上,将盛有小糕点的盘子放在桌子后部,垂直来看像是桌子的顶点。塞尚在吸取印象主义光感与色彩的成就基础上,在造型方面打破了线条勾

勒的束缚,他更专注于物质的具体性、稳定性和内在结构的表现。他认为自然中的每件东西都与球体、圆锥体、圆柱体极为相似,因此他采用色块表现法描绘物象的体积和深度,用色彩的冷暖关系表达造型。

②巴勃罗·鲁伊斯·毕加索(1981—1973)。巴勃罗·鲁伊斯·毕加索,西班牙画家、雕塑家。他是现代艺术的创始人之一,西方现代派绘画的主要代表,毕加索是当代西方最有创造性和影响最深远的艺术家之一。

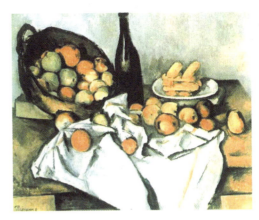

图0-1　静物苹果篮子(塞尚)

毕加索的作品风格丰富多样,后人用"毕加索永远是年轻的"的说法形容毕加索多变的艺术形式及表现力。在艺术史上,人们不得不把他众多的作品分为不同的时期——早年的"蓝色时期""粉红色时期",盛年的"黑人时期""分析和综合立体主义时期"(又称"立体主义时期"),后来的"超现实主义时期"等。他于1907年创作的《亚威农少女》是第一张被认为有立体主义倾向的作品(见图0-2),是一幅具有里程碑意义的著名杰作。它不仅标志着毕加索个人艺术历程中的重大转折,而且也是西方现代艺术史上的一次革命性突破,引发了立体主义运动的诞生。

《亚威农少女》开创了法国立体主义的新局面,是一幅与以往艺术方法彻底决裂的立体主义作品,现藏于纽约现代艺术博物馆。这幅画中一共有5位少女,或坐或站,姿态各异,在她们的前面是一个小方凳,上面有几串葡萄。画面人物完全扭曲变形,难以辨认。画面呈现出单一的平面性,没有一点立体透视的感觉。所有的背景和人物形象都通过色彩完成,色彩运用得夸张而怪诞,对比中突出而又有节

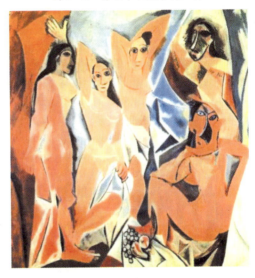

图0-2　亚维农少女(巴勃罗·鲁伊斯·毕加索)

制,给人很强的视觉冲击力。在《亚威农少女》以后的十几年中,法国的立体主义绘画得到了空前发展,甚至波及其他领域,不仅在美术方面,而且在芭蕾舞、舞台设计、文学、音乐等方面,都引起了共鸣。

《格尔尼卡》是毕加索于20世纪30年代创作的一幅巨型油画(见图0-3),长7.76米,高3.49米,现收藏于马德里国家索菲亚王妃美术馆。该画是以法西斯纳粹轰炸西班牙北部巴斯克的重镇格尔尼卡,并残暴杀害无辜民众的事件为题材创作的一幅油画作品,采用了写实的象征性手法和单纯的黑、白、灰三色营造出低沉悲凉的氛围,渲染了悲剧性色彩,表现了法西斯战争给人类带来的灾难与创伤。此画中右边有一位妇女高举双手从着火的屋上掉下来,另一位妇女拖着畸形的腿冲向画中心,左边一位母亲抱着她已死去的孩子,地上有一具战士的尸体,他一只断了的手上握着一把断剑,剑旁是一朵正在生长着的鲜花。画面以站立仰首的牛和嘶吼的马为构图中心。画家把具象手法与立体主义手法相结合,并借助几何线的组合,以形象的艺术语言,控诉了法西斯战争惨无人道的暴行。

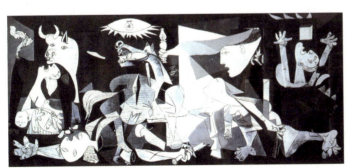

图0-3　格尔尼卡(巴勃罗·鲁伊斯·毕加索)

③斐尔南·莱歇(1881—1955)。斐尔南·莱歇的绘画体现的是机械立体主义。由于莱歇身处工业机械文明时代,立体主义以几何形为主体的组合方法,给崇拜机械文明的思想提供了可

能性。由于莱歇的推动使得机械立体主义绘画在一段时间内蓬勃发展。图0-4为莱歇的《城市》。

④乔治·布拉克(1882—1963)。乔治·布拉克,法国著名画家,与毕加索早期作品同属印象派和野兽派,并与毕加索合作,在1914年共同发起立体主义绘画运动。布拉克的晚年作品以静物画和风景画为主,其风格趋向现实主义。他最早将字母糅合进绘画,利用颜料与沙子混合作画,并使用拼贴画法,大胆尝试了许多绘画形式。

1908年布拉克来到埃斯塔克,埃斯塔克是塞尚晚期曾画出许多风景画的地方。在埃斯塔克,布拉克开始通过风景画来探索自然外貌背后的几何形式。其作品《埃斯塔克的房子》便是当时的典型代表,见图0-5。在这幅画中,房子和树木皆被简化为几何形。这种表现手法显然来源于塞尚,塞尚把大自然的各种形体都归纳为圆柱体、锥体和球体。布拉克则更加进一步追求这种对自然物象的几何化表现,他以独特的方法压缩画面的空间深度,使画中的房子看起来好似压扁了的纸盒,呈现出介于平面与立体的效果。景物在画中的排列并非前后叠加,而是自上而下地推展。画中的所有景物,无论是最深远的还是最前景的,都以同样的清晰度展现在画面之中。由于布拉克完成这幅作品的阶段,画风明显流露出受塞尚的影响,因而这一阶段又被称作"塞尚式立体主义时期"。

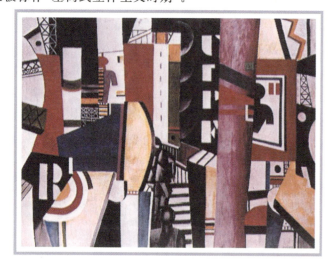 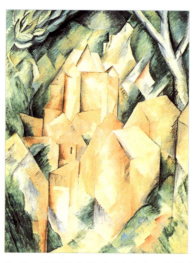

图0-4 城市(斐尔南·莱歇) 　　　　图0-5 埃斯塔克的房子(乔治·布拉克)

2. 荷兰风格派运动对构成艺术的推动

(1)荷兰风格派。

荷兰风格派又称为新造型主义画派,于1917年至1928年由蒙德里安等人在荷兰创立。其核心人物是蒙德里安和凡·杜斯堡,其他合作者包括画家列克、胡札,以及雕塑家万东格洛、建筑师欧德、里特维尔德等人。其流派的绘画宗旨是拒绝使用任何具象元素,只用单纯的色彩和几何形象来表现纯粹的精神。

(2)荷兰风格派的代表人物和作品。

①皮特·科内利斯·蒙德里安(1872—1944)。皮特·科内利斯·蒙德里安,荷兰画家,风格派运动幕后艺术家和非具象绘画的创始者之一。蒙德里安的艺术表现形式及思想对后世的建筑、设计等影响巨大。

蒙德里安是几何抽象画派的先驱,以几何图形为绘画的基本元素,提倡艺术的"新造型主义"。他还认为艺术应脱离自然的外在形式,以表现抽象精神为目的,追求人与神统一的绝对境界。

《红黄蓝与黑的构图》是蒙德里安的纯几何形体抽象画的代表作品,见图0-6。这幅画在平面上把横线、竖线结合表现,构成直角或长方形,在几何图形中巧妙地安排三原色,并加以灰色和黑色进行搭配。蒙特里安试图运用最基本、最抽象的几何图形表达纯粹的象征精神。

《百老汇爵士乐》是蒙德里安在1942年至1943年创作的布面油画(见图0-7),是其在纽约时期的重要作品,也是蒙德里安一生中完成的最后一件作品,它明显地反映出了现代都市的新气息。依然是直线,但不是冷峻严肃的黑色界线,而是活泼跳动的彩色界线,这些界线由小小的长短不一的彩色矩形组成,并分割和

控制着画面。依然是原色,但不再受黑线的约束,以明亮的黄色为主,并与红、蓝间隔融合在一起形成缤纷彩线,彩线间又散布着红、黄、蓝小色块,营造出节奏变换和频率震动。看上去,这幅画极为明快和亮丽,它既像充满节奏感的爵士乐,又仿佛夜幕下办公楼及街道上不灭的灯光纵横闪烁。

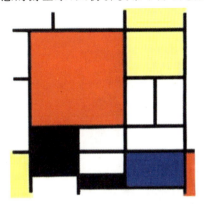
图 0-6　红黄蓝与黑的构图(蒙德里安)

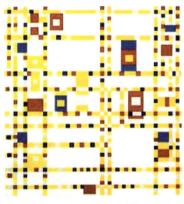
图 0-7　百老汇爵士乐(蒙德里安)

②格里特·托马斯·里特维尔德(1888—1964)。格里特·托马斯·里特维尔德,是荷兰著名的建筑和工业设计大师,也是荷兰风格派的重要代表人物之一。他的主要代表作是《红蓝椅》(见图 0-8)和《施罗德住宅》。在 20 世纪 20 年代后期和 30 年代,里特维尔德设计了很多商店、住宅和座椅等,这些作品具有强烈的现代构成风格。

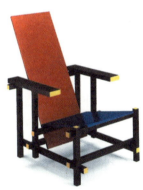

图 0-8　红蓝椅(格里特·托马斯·里特维尔德)

3. 俄国构成主义运动对构成艺术的推动

(1)俄国构成主义运动。

俄国构成主义运动是兴起于俄国的艺术运动,大约开始于 1917 年,一直持续到 1922 年左右。这一时期俄国构成主义分为两大流派:一个流派是以马勒维其、康定斯基、佩夫思那兄弟等为代表的艺术家,这一流派认为艺术属于精神领域的活动,设计的趋势是抽象的再次创造;另一个流派是以塔特林、罗钦可等为代表的艺术家,他们坚持艺术家必须是技术熟练的匠人,艺术必须来源于生活。这两大流派成为当时构成主义的主流。这一时期构成主义的代表是由一块块金属、玻璃、木块、纸板或塑料组合而成的雕塑,其强调的是空间中的气势,而不是传统雕塑着重的体积量感。构成主义接受了立体派的拼裱和浮雕技法,由传统雕塑的加和减变成组构和结合,同时也吸收了绝对主义的几何抽象理念,甚至运用悬挂物和浮雕构成物,对现代雕塑也起到了决定性影响。

(2)俄国构成主义运动的代表人物和作品。

①瓦西里·康定斯基。瓦西里·康定斯基是现代艺术的伟大人物之一,是现代抽象艺术理论和实践的奠基人,其作品多采用印象主义技法,又受野兽派影响,他被认为是抽象主义的鼻祖。康定斯基在 1911 年所

写的《论艺术的精神》、1912年的《关于形式问题》、1923年的《点、线到面》、1938年的《论具体艺术》等论文，都是抽象艺术的经典著作。

瓦西里·康定斯基是一位杰出的抽象艺术先驱，少年时代就对色彩有着异乎寻常的感受力和非凡的记忆力。康定斯基相信，在绘画中，色彩具有自主性，能游离于其他视觉描述而自成一体，且色彩与线条还具有象征意义。《构成第七号》是康定斯基的代表作品，见图0-9。

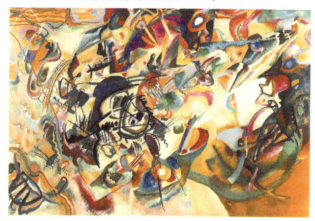

图0-9　构成第七号（瓦西里·康定斯基）

②卡西米尔·塞文洛维奇·马列维奇(1878—1935)。卡西米尔·塞文洛维奇·马列维奇，是几何抽象派画家的代表人物。马列维奇曾参与起草俄国未来主义艺术家宣言，十月革命后参加左翼美术家联盟。他和康定斯基、蒙德里安等一起成为早年几何抽象主义的先锋，后面又创立了至上主义。马列维奇的至上主义思想影响了塔特林的结构主义和罗德琴柯的非客观主义，并通过李西茨基传入德国，对包豪斯学校的设计教学产生了深远的影响。

1913年，马列维奇的立体主义突然转向一种图表式形象拼凑，呈现出半画谜、半招贴画式的形式。《一个英国人在莫斯科》就是一个典型的例子，见图0-10。在这幅画中，具体的形象以反逻辑方式并列，画上有俄罗斯教堂、马刀、蜡烛、剪刀、文字、锯子、鱼和梯子等元素，这些在生活逻辑上风马牛不相及的事物，完全按画家的自由意志杂乱地并存在画面上。它们大小不均，事物间也毫无可供联想的因素。

4. 包豪斯对构成艺术的推动

（1）包豪斯。

包豪斯，是德国魏玛市的公立包豪斯学校的简称，后改称为设计学院，习惯上仍沿称包豪斯。在两德统一后位于魏玛市的设计学院更名为魏玛包豪斯大学。它的成立标志着现代设计教育的诞生，对世界现代设计的发展产生了深远的影响。包豪斯也是世界上第一所完全为发展现代设计教育而建立的学院。

在设计理论上，包豪斯提出了三个基本观点：第一，艺术与技术的新统一；第二，设计的目的是人而不是产品；第三，设计必须遵循自然与客观的法则。这些观点对工业设计的发展起到了积极的作用，使现代设计逐步由理想主义走向现实主义，即用理性的、科学的思想来代替艺术上的自我表现和浪漫主义。

包豪斯的设计与教育改革具有伟大的历史意义，具体体现在以下几个方面。第一，包豪斯奠定了现代设计教育的结构基础，首创了设计类基础课，把对片面的立体构成研究、材料研究、色彩研究三方面结合起来，使视觉教育第一次奠定在科学的基础上。第

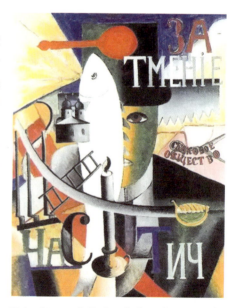

图0-10　一个英国人在莫斯科（马列维奇）

二,包豪斯奠定了现代主义工业产品设计的基本面貌。第三,包豪斯对平面设计功能化的探索成为现代平面设计的重要起源。第四,包豪斯让学生参与制作,完全改变了只绘画不制作的陈旧方式,提倡集体主义精神。第五,包豪斯开始建立学院与企业界的联系,使学生体验设计与工业生产的关系,开创了现代设计与工业生产密切联系的新纪元。

(2)包豪斯的代表人物和作品。

①瓦尔特·格罗皮乌斯(1883—1969)。瓦尔特·格罗皮乌斯,德国著名的现代建筑师和建筑教育家,现代主义建筑学派的倡导人和奠基人之一,公立包豪斯学校的创办人。格罗皮乌斯积极提倡建筑设计与工艺的统一、艺术与技术的结合。1945年格罗皮乌斯同他人合作创办协和建筑师事务所,该事务所后来发展成为美国最大的以建筑师为主的设计事务所。第二次世界大战后,他的建筑理论和实践为各国建筑界所推崇。

格罗皮乌斯创办包豪斯学校的目的是将艺术和工艺结合起来,以此解决工业革命所产生的问题。包豪斯学校的教学方针是:第一,设计强调自由创造,反对因袭模仿、墨守成规;第二,手工艺和机器生产结合;第三,强调各门艺术间的交流融合,提倡学习绘画和雕塑艺术;第四,同时培养学生的动手能力和理论素质;第五,提倡学校教育和社会生产相联系。在格罗皮乌斯的主持下,一些激进派的艺术家到包豪斯学校任教,由此也丰富和开阔了当时建筑设计的思路和手法。逐渐地,在包豪斯学校产生了一种新的工艺美术风格和建筑风格,其特点是:注重满足实用要求;发挥新材料和新结构的技术性能和美学性能;造型整齐简洁,构图灵活多样。

20世纪20年代格罗皮乌斯最有代表性的作品就是包豪斯校舍的设计,见图0-11、图0-12。由于德国法西斯的得势,包豪斯学校被认为是俄国布尔什维克渗透的工具,处境艰难。1930年密斯·凡德罗接任格罗皮乌斯的校长职务,并迁校至柏林,1933年学校被迫关闭。离开包豪斯学校之后,格罗皮乌斯在柏林从事建筑设计和研究工作,主要研究居住建筑、城市建设和建筑工业化问题。

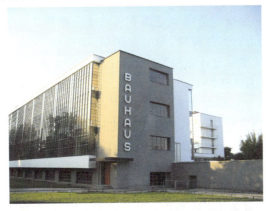

图0-11 包豪斯校(1)舍(瓦尔特·格罗皮乌斯)

 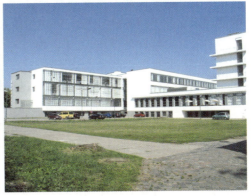

图0-12 包豪斯校舍(2)(瓦尔特·格罗皮乌斯)

②密斯·凡德罗(1886—1969)。密斯·凡德罗,德国建筑师,与赖特、勒·柯布西耶、瓦尔特·格罗皮乌斯并称四大现代建筑大师。密斯·凡德罗坚持"少就是多"的建筑设计哲学,在处理手法上主张流动空间

的新概念。密斯·凡德罗的贡献在于通过对钢框架结构和玻璃在建筑应用的探索,提出了一种古典式的均衡和极端简洁的风格。其作品特点是整洁和骨架露明的外观,灵活多变的流动空间以及简练而制作精致的细部。密斯·凡德罗从事建筑设计的思路是通过建筑系统来实现的,而正是这种建筑结构系统的理念把他推向了建筑前沿。同时,他提倡把玻璃、石头、水以及钢材等物质加入建筑行业的设计中。密斯·凡德罗采用直线特征的风格进行设计,但在很大程度上也视结构和技术而定。在公共建筑和博物馆等建筑的设计中,他采用对称、正面描绘以及侧面描绘等方法进行设计。而对居民住宅的设计,他则主要选用不对称、流动性以及连锁等方法进行设计。

位于美国纽约市中心的西格拉姆大厦(见图0-13),共38层,高158米,总投资约450万美元,设计者是密斯·凡德罗和菲利普·约翰逊。该大厦的设计风格体现了密斯·凡德罗一贯的设计主张,那就是基于对框架结构的深刻解读,以简化的结构体系、精简的结构构件,讲究的结构逻辑表现,使之产生没有屏障可供自由划分的大空间,完美演绎"少即是多"的建筑原理。

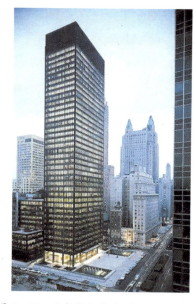

图0-13 西格拉姆大厦(密斯·凡德罗)

5. 美国现代主义设计对构成艺术的推动

(1)美国现代主义设计。

美国现代主义设计的发展首先得益于美国的发展未受到战争的影响,同时美国是一个移民国家,缺少传统束缚,对工业化生产方式容易接受。美国也是商业气息十分浓厚的国家,销售至上的市场竞争法则也为其现代化设计提供了发展的动力。二战前后,受战乱影响,很多设计师、建筑师,包括包豪斯学校的师生很多都来到了美国,他们也把现代主义设计思想带到了美国,从而带动了美国的现代主义设计运动,美国很快成了战后现代主义设计发展最为迅速的国家。

19世纪末20世纪初,世界各地特别是欧美国家的工业技术发展迅速,新的设备、机械、工具不断被发明创造出来,极大地促进了生产力的发展,这种飞速的工业技术发展,同时对社会结构和社会生活带来了很大的冲击。设计界此时面临的问题主要有两方面。其一,如何解决众多的工业产品、现代建筑、城市规划、传播媒介的设计问题,必须迅速形成新的策略、新的体系、新的设计观、新的技术体系等来解决这些问题,这是社会需求和商业需求迫在眉睫的任务。其二,针对过去所有设计运动只是强调以社会权贵服务为中心,如何形成新的设计理论和原则,以致使设计能够第一次为广大的人民大众服务,彻底改变设计服务的对象问题。

正当欧洲各国进行现代主义艺术设计的探索与试验时,美国设计界则基于商业竞争的需要,开始了以企业服务为中心的艺术设计运动。美国的设计运动从初始阶段就带有实用主义的商业色彩。在美国激烈的商业市场上实际所遵循的设计原则就是"形式追随市场"。

美国的商业市场上,高投资、大批量生产和大众消费三位一体的特殊模式,成为20世纪初美国消费类产品生产厂家的共同准则。二战结束以后,美国从战时工业迅速转向消费品工业的生产,使消费品生产的产量和质量都达到了当时世界领先水平。一方面,企业家尽量降低成本提高产量,以达到创造利润的目的。另一方面,日益激烈的竞争下,为促进销售,产品设计、商标、广告、企业形象、包装等种种促销手段也开始被广泛采用。如图0-14所示,这是最早使用流水生产方式生产的汽车——1916年生产的福特T型车。

(2)流线型设计风格。

消费主义与技术发展促成了一种新的设计风格,即流线型风格的产生与流行。"流线型"原本是空气动力学名词,描述表现圆滑、线条流畅的物体形状,这种形状能减少物体在高速运动时的风阻。在设计中"流线型"却成了一种象征速度和时代精神的造型语言而被广为流传,它不但发展成为一种时尚的汽车美学,还渗入到家用产品的领域中,影响了从电熨斗、烤面包机到电冰箱等的外观设计,成为20世纪30年代至40年

代最为流行的产品风格,是十分典型的美国现代主义设计的表现形式。如0-15所示,被视为流线型运动重要开端的是1933年至1934年期间,设计师理查·富勒设计出了全流线型的迪玛西安车。

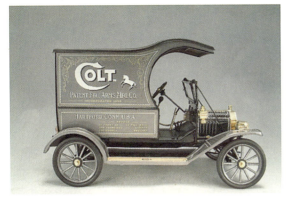
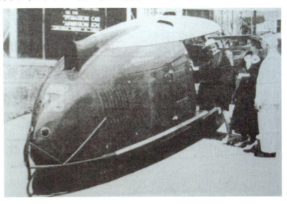

图0-14　1916年生产的福特T型车　　　　图0-15　迪玛西安车(理查·富勒)

雷蒙德·罗维,法国人,美国设计师,首开工业设计的先河。他一生设计作品数目众多,范围十分广泛,大到飞机、轮船、火车、宇宙飞船和空间站,小到邮票、口红和可乐瓶,见图0-16、图0-17、图0-18。罗维奉行"流线、简单化"理念,即"由功用与简约彰显美丽",并带动了设计中的流线型运动。他倡导设计促进营销的新理念,认为功能化的设计对市场营销大有裨益。他强调设计不是为了标新立异,而是为市场运作服务,并带动了"好的设计才能占有市场"的新理念。

图1-16　"冷点"电冰箱　　　　图1-17　罗维设计的"休普莫拜尔"小汽车

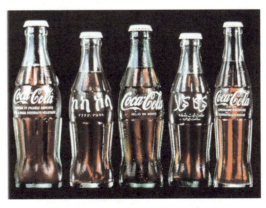

图1-18　可口可乐标志与包装设计

在为可口可乐公司重新设计瓶形时,罗维赋予瓶子更加微妙、柔美的曲线设计。他设计的可乐瓶的形状极具女性魅力,为可口可乐公司带来巨大利润,而可口可乐的经典瓶形也迅速成为美国文化的象征,见图0-19。

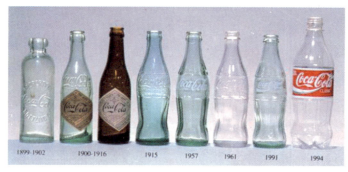

图1-19 可口可乐瓶子的设计演变

欧洲第二次世界大战以前发展起来的现代主义设计,经过在美国的发展成为战后的国际主义风格。这种风格在战后,特别是20世纪60、70年代以来发展到登峰造极的地步,影响了世界各国的建筑、产品、平面设计等风格,成为垄断性的风格。具有代表性的有丹麦家具设计师汉斯·J·威格纳设计的座椅,如图0-20所示。

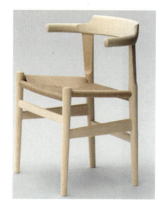

图0-20 座椅[汉斯·J·威格纳(丹麦)]

6. 欧洲现代主义绘画对构成艺术的推动和影响

从传统画派发展到现代主义绘画,在观念和表现手法上都有重大的改变,是从写实和理性色彩到抽象表现和主观色彩的转换过程。不同国家不同流派对现代主义有着自己不同的诠释。

(1)未来主义。

未来主义是欧洲现代主义绘画流派,未来主义画派喜欢用线和色彩描绘一系列重叠的线和连续的层次交错与组合的图案,并用一系列波浪线和直线表现光和声音,表现在迅疾运动中的物象,见图0-21。

菲利波·托马索·马里奈缔于1909年2月在《费加罗报》上发表了《未来主义的创立和宣言》一文,标志着未来主义的诞生。未来主义在1911年至1915年广泛流行于意大利,并于第一次世界大战期间传于欧洲各国。以尼采、柏格森哲学为根据,未来主义认为未来的艺术应具有现代感,并主张艺术家进行创作时应当具有心境的并发性。

(2)达达主义。

达达主义艺术运动是1916年至1923年间出现于法国、德国和瑞士的一种艺术流派。达达主义是一种无政府主义的艺术运动,它试图通过废除传统的文化和美学形式发现真正的现实表现。达达主义由一群年轻的艺术家和反战人士组成,他们通过反美学的作品和抗议活动表达了他们对资产阶级价值观和第一次世

图 0-21 香水（路易吉·鲁索洛）

界大战的绝望。

达达主义是兴起于一战时期的苏黎世，波及视觉艺术、文学（主要是诗歌）、戏剧和美术设计等领域的文艺运动。达达主义是20世纪西方文艺发展历程中的一个重要流派，是第一次世界大战颠覆、摧毁旧有欧洲社会和文化秩序的产物。达达主义作为一场文艺运动持续的时间并不长，波及范围却很广，对20世纪的现代主义文艺流派产生了深远影响。

达达主义者认为"达达"并不是一种艺术，而是一种"反艺术"。无论现行的艺术标准是什么，达达主义都与之针锋相对。由于艺术和美学相关，于是达达主义干脆就连美学也忽略了。传统艺术品通常要传递一些必要的、暗示性的、潜在的信息，而达达主义者的创作则追求"无意义"的境界。对于达达主义作品的解读完全取决于欣赏者自己的品位。此外，艺术诉求于给人以某种感观，而达达艺术品则要给人以某种"侵犯"。最为讽刺的是，尽管达达主义如此地反艺术，达达主义本身就是现代主义的一个重要的流派。"达达"作为对艺术和世界的一种注解，它本身也就变成了一种艺术。达达主义的目的和对新视觉幻象及新内容的愿望，表明了他们在以批判的观念重新审视传统，力图从反主流文化形式中解脱出来。达达破坏的冲动给当代文化以重要的影响，成了21世纪艺术的中心论题之一。

马塞尔·杜尚（1887—1968），法国艺术家，20世纪实验艺术的先锋，对于第二次世界大战前的西方艺术有着重要的影响，是达达主义及超现实主义的代表人物和创始人之一。他的出现改变了西方现代艺术发展的进程。可以说，西方现代艺术，尤其是第二次世界大战之后的西方艺术，主要是沿着杜尚的思想轨迹行进的。因此，了解杜尚是了解西方现代艺术的关键。

1917年，杜尚在一幅达·芬奇名作《蒙娜丽莎》的印刷品上，用铅笔涂上了山羊胡子（见图0-22）。他的好友弗朗西斯·毕卡比亚将之公之于世，以"杜尚的达达主义作品"这一标题发表在杂志上。公布后引发众多争议，杜尚不仅欣然接受，更是多次重画他的"蒙娜丽莎"，从涂上了两撇山羊胡子的《蒙娜丽莎》印刷品，到一张更大的白纸上仅有的那两撇山羊胡，最后就只是一张原版的未动任何手脚的《蒙娜丽莎》印刷品。事实上，在杜尚作品角度看，借助挪用他将自己的创作与达·芬奇的原作产生了某种意义上的割裂，但在图像上却又保持内在的联系，进而也赋予作品另一种深意。

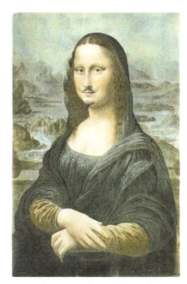

图 0-22 带胡须的蒙娜丽莎（马塞尔·杜尚）

(3)超现实主义。

超现实主义是在法国开始的文化运动,直接地源于达达主义,于1920年至1930年间盛行于欧洲文学界及艺术界中。法国作家布列顿在巴黎先后发表两次《超现实主义宣言》,由此产生了超现实主义画派。超现实主义认为下意识的领域,如梦境、幻觉、本能等是创作的源泉,主张从潜意识的思想实际中求得超现实。超现实主义作品主要描写潜意识领域的矛盾现象,如把生与死、过去与未来、真实与幻觉统一起来,具有恐怖、离奇、怪诞的特点。

超现实主义派追求所谓超越现实的艺术效果,在室内布置中常采用异常的空间组织,曲面或具有流动弧形线型的界面,浓重的色彩,变幻莫测的光影,造型奇特的家具与设备,有时还以现代绘画或雕塑来烘托超现实的室内环境气氛。超现实主义派的室内环境较为适用视觉形象有特殊要求的某些展示或娱乐的室内空间。

萨尔瓦多·达利(1904—1989),一位具有卓越天才和想象力的画家,把梦境的主观世界变成客观而令人激动的形象方面,他对超现实主义和20世纪的艺术作出了贡献。萨尔瓦多·达利的天赋第一次被世人发现是在1925年巴塞罗那的个人作品展中。在1928年匹兹堡第三届卡内基国际展览会上,达利展出了三幅作品,从而为他赢得了国际声誉。次年达利举办了他在巴黎的第一次个人展,同年,他还加入了超现实主义流派,很快地达利成了超现实主义运动的领导人。他的作品《记忆的永恒》(见图0-22),描绘了一个软绵绵的钟表,是当今杰出的超现实主义作品之一。

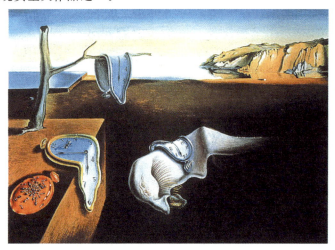

图0-23 记忆的永恒(达利)

(4)抽象表现主义。

抽象表现主义又称抽象主义或抽象派,是二战后直到20世纪60年代早期的一种绘画流派。抽象主义派这个名字第一次运用在美国艺术上,是在1946年由艺术评论家罗伯特·寇特兹所提出的。"抽象表现主义"这个词用以定义一群艺术家所做的大胆挥洒的抽象画,他们的作品或热情奔放,或安宁静谧,都是以抽象的形式表达和激起人的情感。

抽象主义之所以能自成一派,原因在于它表达了艺术的情感强度,还有自我表征等特性。这与表现主义反具象化美学,以及欧洲一些强调抽象图腾的艺术学校,如包豪斯、未来主义,或是立体主义等都有呼应。抽象派的画作也往往具有反叛的、无秩序的、超脱于虚无的特异感觉,见图0-24。

(5)波普艺术。

波普艺术是流行艺术的简称,又称为新写实主义。因为波普艺术的POP通常被视为"流行的、时髦的"一词的缩写,所以波普艺术代表着一种流行文化。波普艺术它是在美国现代文明的影响下而产生的一种国际性艺术运动,多以社会上流的形象或戏剧中的偶然事件作为表现内容。波普艺术运动也反映了战后成长起来的青年一代的社会与文化价值观,力求表现自我,追求标新立异的心理。

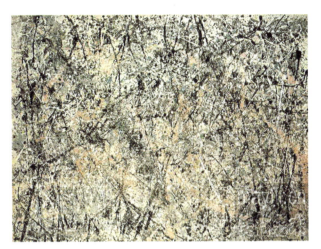

图 0-24　薰衣草之雾（杰克逊·波洛克）

安迪·沃霍尔（1928—1987），被誉为20世纪艺术界最著名的人物之一，是波普艺术的倡导者和领袖，也是对波普艺术影响最大的艺术家。他大胆尝试凸版印刷、橡皮或木料拓印、金箔技术、照片投影等各种复制技法。其丝网版画《玛丽莲·梦露》是波普艺术的代表作品，见图 0-25。

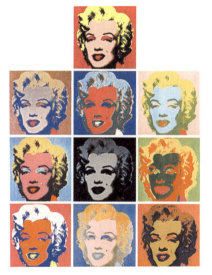

图 0-25　《玛丽莲·梦露》丝网版画（安迪·沃霍尔）

练习题

总结各个阶段及主要流派构成艺术的特点，熟悉主要的构成艺术家的设计作品及风格表现。

第一部分

平面构成

三大构成是美术类、设计类专业作为造型基础教育并进行实操的课程。

作为基础造型的平面构成是三维空间的主要表现方式,无论是绘画还是平面设计、建筑装饰材料的花纹或图案,还是服饰、装饰品等的纹样,其造型表现均为平面构成的构成形式。因此在设计类专业的学习中应广泛培养对二维空间的基本表现能力。平面构成也是各类造型表现的基本造型活动之一。

造型表现首先需要材料,其次是工具和使用工具的技术,但并不是拥有材料、工具、技术、经验等就能够创造出优秀的作品,这些只是必要条件,最重要应是创造力。创意与美感是构成创造力至关重要的要素。平面构成的目标在于充分掌握二维造型能力,即在平面创作过程中的设计能力、表达能力、操作能力等,学习平面构成也在于培养创造力及审美能力。

第一章 平面构成的构成基础

思政目标

平面构成部分是设计类专业的专业基础,它是研究点、线、面基本元素的形态特征、基本形的设计方法、构成形式和形式美法则等方面的设计基础课程。该内容具有很强的实践性,以基本理论为指导,以实践和创作为应用。学生通过本章的学习,可以了解色彩、图形等元素经过艺术的设计和组合,可以表达、传递出不同的情感和氛围,通过特定示例的分析,理解其中积极向上的寓意。

教学基本要求

掌握平面构成的构成材料及工具,学习不同材料特征及绘图效果,熟悉不同工具的操作方法及处理方式;掌握平面构成中形态要素的相关理论及构成方法、特征、效果,并在设计中加以运用。

第一节 材料与工具

平面构成的作品在进行创作造型时需要一种或多种材料共同配合,而材料的形态、色彩、材质、肌理等元素多种多样(见图1-1),因此广泛了解材料的特点对创作有着至关重要的作用。同时,为了发挥材料的特点,更加有效地表现材料特征,在对材料的加工过程中需要使用一些工具。工具对最终作品的形态有着决定性作用。

图1-1 即兴曲28号(康定斯基)

一、平面构成的材料

平面构成多以纸张为二维载体，用颜料进行着色并以一定的表现主题和创作手法表现作品的构成。

1. 色料

色料包括以下几种常见类型：
(1)颜料：广告颜料、水彩颜料、油画颜料、印刷油墨、水粉颜料、脱胶颜料等。
(2)染料：彩色墨水等。
(3)涂料：快干漆、透明漆、乳胶漆、喷漆、调和漆、底漆等。
(4)剪贴材料：卡纸、彩卡、彩纸、海绵纸、褶皱纸、玻璃纸、瓦楞纸等。

2. 纸材

纸材包括以下几种常见类型：
(1)画纸：绘图纸、板纸、厚纸、薄卡纸、瓦楞纸、卡纸(包括白卡纸及彩卡纸)、宣纸、素描纸、水彩纸、水粉纸、油画布等。
(2)印刷用纸：铜版纸、哑粉纸、相纸等。
(3)其他：模型板、草坪纸等。

3. 其他

其他材料包括木板、胶合板、塑胶板、金属板、玻璃板、纤维类材料、铝箔板等其他金属类材料，形式多样。

二、平面构成的工具

1. 作图相关工具

作图相关工具包括以下几种常见类型：
(1)描绘工具：勾线笔、毛笔、水粉笔、针管笔、铅笔、马克笔等。
(2)尺规类：直尺、丁字尺、比例尺、曲线板、圆规、三角板、蝴蝶尺、分度仪、游标卡尺等。
(3)喷绘工具：喷刷装置等。
(4)其他：照相机、拷贝台、电脑鼠标、手绘板等。

2. 加工工具

加工工具包括以下几种常见类型：
(1)切割工具：剪刀、美工刀、锉刀、雕刻刀、裁纸刀等。
(2)钻孔工具：锥子、打孔器等。
(3)其他：玻璃刀、热熔枪、3D打印笔等。

在选择材料及工具之前，一定要充分了解材料的造型特性，以及所用工具的使用方法。这些不能单纯地作为知识去理解，最重要的是先去接触这些材料，以此获得体验，这也是对材料及工具认知的最有效的手段。在对不同材料与工具的尝试过程中，创造能力有助于我们促进构思的灵活性并在技法上进行开拓，从而扩大材料及工具的选择范围。

第二节　形态要素

平面构成的形态要素可分为形、色、质，见图1-2，其中形可以分为点、线、面、体。色是对色彩的运用，色彩具有色相、明度、纯度三大属性。质是指质感或肌理等特征。

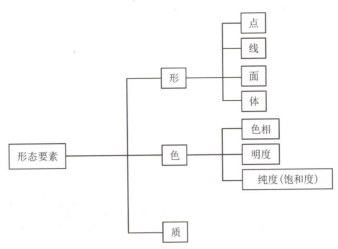

图1-2 平面构成的形态要素

形是平面构成表现的基本要素,包括有机形态及偶然形态两种常见的形态类型,两者在图形表达方面有着不同的表现效果。有机形态又称为定形,具有一定的规律性和结构性可循,其形态特征能够总结,形态特点具有一定的固定性。偶然形态又称为非定形不具有规律性及结构性,具有一定的随机性、无秩序性,需要融入情感和审美同时需要根据画面效果进行分析。形的构成见图1-3。

图1-3 形的构成

一、点

点是图形元素中最小的图形,同时点的存在是具有一定的相对性的,线与线相交的交点是点,点不具有长度、宽度及高度特征。点越小点的特征越强烈,点越大越具有面的特征,点的感觉就越弱。

1. 虚点

图形具有虚实性,点同样具有,见图1-4、图1-5、图1-6。在图案中具有图底的关系,图和底面的关系是相互影响的,互为参考。如果图形被某些形所包围,那么中间留下的空白则变成了点状。虽然点的视觉冲击力较弱,但仍然可以表现出点的特征。

图1-4 虚点(1)　　图1-5 虚点(2)　　图1-6 虚点(3)

2. 点的线化

点以长度单位聚集在一起会形成线的感觉,距离较近的点的吸引力比距离较远的点更强,有目的、有计划地进行处理表现,就能够表现出一定的形态。在一幅图中,大的点比小的点更具有凝聚力和吸引力,更容易形成视觉焦点,见图1-7。

线交叉的位置会形成点,称为交点。交点中点的特征不够明显,但在交点处强调点的表现,交点效果就会突出,见图1-8。

图1-7 点的线化(1)　　　　图1-8 点的线化(2)

3. 点的面化

点通过运动产生线的特征,许多点的聚集又形成面的效果,这就是点运动形成线,线运动形成面。由点排列形成的面通过疏密排列形成凹凸有致的效果。点通过排列组合,能够出现曲面、阴影及其他立体感的视错觉,这种表现方式在设计中运用非常广泛,见图1-9。

4. 波纹

在点的重叠中会产生条纹般的图案,这种条纹称为波纹,这是因为整齐排列的点在叠放时的少许交错而造成的。在画面中有秩序的点的组合可以形成空间的波纹,这种空间性的波纹在人的视线移动时,可以形成具有动感的波纹,见图1-10。

图1-9 点的面化　　　　图1-10 波纹

5. 光点

光分为自然光和人工光,自然光的光源是太阳,太阳光通过照射形成光影效果。人工光是通过灯等人工光源形成的光影表现。光点的效果受光源的影响,光点的形状也会发生变化,见图1-11至图1-13。

图 1-11　光点(1)　　　　　　　图 1-12　光点(2)　　　　　　　图 1-13　光点(3)

6. 点的视觉感受

在平面构成中,点元素能够吸引注意力,还可依据点的位置变化,感受到设计所传达的视觉信息。点元素的位置不能随意摆放,在创作时不仅要全面衡量平面设计,更要协调好点与线、面元素的呼应关系。以下为五种常见的点元素构成的视觉形式。

(1)将点元素设计在右上方,能增强点元素的视觉张力,突显视觉体验与心理感受,在寻找信息的同时,体验到新鲜独特的视觉愉悦感。

(2)将点元素集中设计在右下方,能够营造沉稳气氛,达到视觉稳定感。

(3)将点元素设计在版式中间偏左上方,这是以大多数人的阅读习惯为切入视觉,是迎合最佳平面构成的表现方法,也符合从上至下的视觉思维习惯,与其他形式相比会更加符合视觉流程的认知,给观者的心理提供轻松和愉悦的感受。

(4)将点元素设计在版式左下方,这种构成形式会使整幅设计产生向下坠落的视觉感,在视觉空间上带来心理低沉的压抑感与情绪低落感。

(5)将点元素设计在居中的位置,该构图形式会使周围空间显得空旷而宽敞,在视觉上有充足感与空间的遐想,达到思维与心理活动的释放,得到视觉上的充分浏览与寻找视觉信息的目的。

7. 点的心理感受

点元素的表现形式有很多,每种表现形式都需要经过不同的表现形态和手段才能达到最佳的视觉效果。在平面构成中,要充分了解观者的心理感受和接受能力,合理运用点的特征,更好表达设计效果。

(1)单一的点:是指在整幅平面构成作品中的独立元素,其有利于塑造独立个体的视觉形象,可以使元素与元素之间的前后关系、轻重关系更加明确,独立的点还能给人稳重的视觉特效。

(2)多重的点:是指在平面设计中,利用多点的关系形成多元的编排创意。点的前后编排顺序、大小关系、密集程度都会给人留下深刻的视觉感受。

(3)点的错觉:是指对客观事物在视觉思维与心理感受的差异进行链接与对接,由此产生不确定的感知。

二、线

线是平面构成中常见的构成元素,是二维空间主要的表现形式,线是点的运动,具有长度单位。线的形式多样,有直线、曲线、折线、射线等形式。

1. 点、线、面的关系

点移动成线、线移动成面、面的移动形成体,点、线、面是相对存在的元素。点和线是没有"量"的元素,以其形态、位置与方向来定义。线具有粗细和宽度,然而当线的面积和宽度增大,线的特征就会减弱,面的特点就会凸显。

2. 线的种类

线可以分为直线和曲线,其中直线包括不相交线、相交线、交叉线等。曲线包括开放的曲线以及封闭的曲线两种类型。其具体分类及效果见图1-14至图1-18。

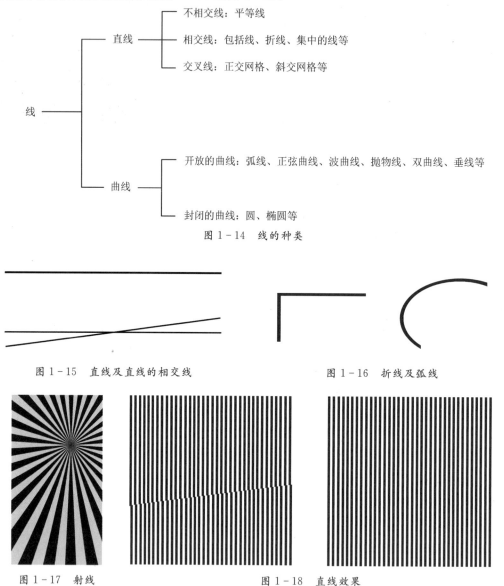

图1-14 线的种类

图1-15 直线及直线的相交线　　图1-16 折线及弧线

图1-17 射线　　图1-18 直线效果

3. 线的作用

在自然界中线和面或者体共同存在,在创作中,线能够把事物或具体物形加以形象化,线可以形成图形、标识、符号、文字等,所以线的意义是十分重要的。线是物体形象化表现最有力的手段。

(1)线的粗细。

不同粗细的线所体现出的特质不同。粗线具有力量感,同时具有厚度和重量感;细线纤细而尖锐,具有速度感和一定的指向性。线的粗细可以产生视觉空间上的差异性,粗线会产生后退感,而细线会产生前进的感觉,在一幅画面中,我们总是会觉得粗线在前,细线在后。

(2)线的浓淡。

黑、白、灰没有彩色色彩,没有色相属性,但具有明度和纯度关系。线的浓淡是线的明度问题,如果线的粗细和长度一样的话,深色的线会比淡色的线显得近一些,见图1-20。

如果在画面中线条有浓淡变化并是折线的形式，这两种因素并存会使画面产生墙面的凹凸起伏的感觉，见图1-21。

图1-19　线的粗细　　　　图1-20　线的浓淡(1)　　　　图1-21　线的浓淡(2)

(3)线的间隔。

在画面中将粗细、长短、明暗等一切条件相同的线搭配在一起时，间隔狭窄的线群比间隔宽松的显得远一些，见图1-22、图1-23。利用这种关系，进行系统化绘画构成时，就可以表现出强烈的远近感和立体感。

(4)线的方向性。

线具有较强的指向性，在画面中能够通过简单的线条形成空间感，在具有空间透视效果的画面中，线条的指向性起着决定性作用，这时候线能够营造出三维空间，见图1-24。

图1-22　线的间隔(1)　　　　图1-23　线的间隔(2)　　　　图1-24　线的方向性

4.线的点化和点的线化

把线变小后便有了点的感觉，这种点排列成一行后又有了线的感觉，这也就形成了我们常说的"虚线"，见图1-25。

5.线的面化

大量密集的线聚集后会形成面的感觉，形成独特的线及面的效果，见图1-26、图1-27。

图1-25　线的点化和点的线化　　　　图1-26　线的面化(1)　　　　图1-27　线的面化(2)

6.线的视觉感受

在平面设计中，线元素是构成视觉设计的基本元素之一。线不仅具有长度和宽度，而且还具有一定的

指向性。在平面构成中,不仅可以利用线元素进行分割、编排或重新布局,还可以借助线元素强调局部与文字信息,同时对图形能够起到作用和制约。

(1)线的虚实关系。在平面构成中,线元素被重新定义,它可以是编排中的边框线,也可以是图形或文字的轮廓线,也可以是单纯的几何图形。实体线会带来明确的空间存在感,并在视觉感受上确切感到实体线的存在。

(2)线的长短关系。长线与短线是相对存在的线形态。将短线元素运用在平面构成创意中,使整体设计具有强烈的放射感与震撼力;而大量运用长线时,就会在视觉上形成紧凑与韵律的效果。

(3)线的粗细关系。细线是窄的线造型,也是相对存在的线形态。在设计中,粗线与细线的合理运用最能呈现出异样的视觉效果。细线给人以柔软和细腻的心理感受,而粗线则表现出更加鲜明的注目感与张扬的个性,加深平面构成创意表达的视觉印象。

7. 不同线的心理感受

依据线元素的形态不同,可将线形态分为直线和曲线。两种线形态都有各自的形态与表征,可合理运用直线与曲线的形态进行重组与重构,达到预期的平面设计效果。直线元素是将两个点的基本元素进行合理连接而形成的线形态,直线往往会给人们留下果断、直接的视觉心理感受,而在设计创意中大量运用直线元素能形成严谨的视觉感受。曲线元素按照抛物的轨迹进行移动,它所构成的曲线形态是曲线元素。与直线相比,曲线在平面构成中更显自由、浪漫、飘逸,也更加具有生命的活力与生长感。

三、面

在平面构成中,面是最基本的三元素之一。与点和线元素相比,面元素更具有强烈的视觉表现力与冲击力。在视觉与心理感受上,面元素能更好地传达视觉信息,也能更加引人注目。

1. 面的分类

从造型来看,面可分为直面和曲面。曲面包括规则圆面、不规则圆和椭圆面,曲面的基本特征是具有圆滑的轮廓。将曲面运用到平面设计中,可使平面设计更加圆润和饱满。直面是由直线构成的造型表现,如正方形、三角形等。这些规则面有界限清晰、轮廓分明的视觉效果。将规则的面运用到平面设计中,能给人以整体的视觉感受。

2. 面的特征

(1)充实的面形具有充实的体量感,例如,在一个圆或者矩形中填充颜色,这个形就有了稳定和充实的感觉,几何图形整齐饱满,见图1-28、图1-29。

(2)封闭线可以形成的中空面形。封闭的线属于二维的形态,内部没有颜色填充,因此轮廓线越细,面的感觉就越薄弱,线的特征就越明显。轮廓线越粗,内部空间就越小,面的特征就越明显。

(3)开放线所形成的面,在体积、体量、面的特征都不强烈,形成软弱的图形感受,见图1-30。

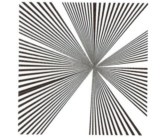

图1-28 面(1)　　　　图1-29 面(2)　　　　图1-30 面(3)(开放的线所形成的面)

3. 面的视觉感受

在平面构成中,面占据的位置最大,视觉张力也最有冲击力,心理感受也最强烈。随着面元素的变化,

其形态特征也会发生变化,心理感受也会更新与变换。面的基本特征主要源于所构成的基本元素,在平面构成创意中,面能给人带来积极的心理感受,也能给人留下消极的心理情绪。

四、体

体是形态设计最基本的表现方法之一。体具有空间感,其中体元素的内部构造称为内空间,而实体外部的环境称为外空间。

1. 体的立体构成方法

体元素的立体形态构成方法有很多(见图1-31至图1-33),一般分为几何多面体构成、多面体群化构成、多面体的有机构成以及自然体的构成四种形式。在采用体元素进行设计的时候,需要考虑到体与体之间的衔接、比例、平衡等关系。

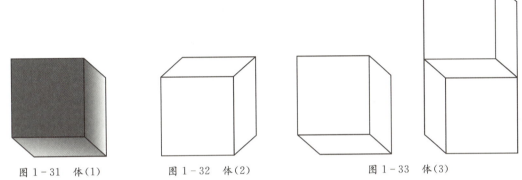

图1-31　体(1)　　　图1-32　体(2)　　　图1-33　体(3)

(1)几何多面体构成。由若干个多边形组合在一起的几何体称为几何多面体,通常由四个或者四个以上的体元素构成,具有丰富的层次感和多角度观赏性。几何多面体是针对单一物体进行描述的。在不同的环境及光线下,多面体的每个面都会呈现出不一样的色彩和光泽,当一个物体的面越多时,它所具备的观赏性是来自多个角度、多方面的。人们在对它进行观察的时候,能从各个角和面看到不一样的状态。所以对于多面体的构造,不仅物体本身是一个比较有趣的存在,对于多面体的观赏,也是十分有乐趣的,再加上使用不同的材质,更会达到不一样的效果。单一几何多面体的塑造最重要的是保持其重心,使其能够稳定。

(2)多面体的群化构成。多面体的群化构成指的是形状各异的多面体通过聚集进行有规律的变化。多面体的群化构成能使各个设计元素之间在产生对比美的同时,也会具有平衡、稳定的立体构成作用,甚至可以创造出丰富的视觉效果,产生具有节奏性和韵律的美感,让人能够感受到"体"带来的凝聚力。

(3)多面体的有机构成。多面体的有机构成是以多面体为基础,其他各个部分的构成体与其产生相互协调、相互联系的关系。比起多面体的群化构成,多面体的有机构成更在于组成立体构成整体设计的元素与元素之间的相互协调和联系性,彼此存在一定的关联。

(4)自然体的构成。所谓自然体,就是指天然形成的形体。自然体的形成与发展有其自身的规律和特性,它们存在于自然界中,有别于人工制造和培育出来的形体。平常所说的大自然的鬼斧神工指的就是自然体的构成。

2. 体的立体组合构成

体的立体组合构成就是将具有长、宽、高的元素进行立体的构造,使体元素展现更深层次的构成效果,比如展示设计、空间设计和舞台美术设计等。体的立体组合构成是比较综合化的构成方式,这样的组合构成不是针对一件作品,而是针对在整个大环境下,将所有的立体元素有序地布置,构成一个比较舒适和谐或者更贴合主题的整体设计,更加注重整体的互相联系。

3. 立体形态的二维空间表现

立体形态除了在三维空间中进行表现也可以在二维画面上进行体现,并且可以形成较好的空间效果,

见图 1-34。其表现方式包括透视图画法、正投影图画法、投影图画法、展开图画法、平面图形的立体感表现。

图 1-34　立体形态的二维空间表现

五、半立体

半立体是介于平面与立体之间的一种构成表现，又称之为二点五维构成，是在平面材料上进行立体化加工。在半立体中，并不追求幻象效果，而是把具体的平面立体化作为表现方式，所以不仅在视觉效果上是立体的，同时在触觉上也是立体的。在学习平面构成的过程中半立体构成是平面材料转化为立体的最基本的构成训练。半立体构成的材料多为纸张、塑料板、有机玻璃、木板、泡沫板、石膏及胶结等等材料。

具有平面感的面材（如纸张）转变为具有立体感，是源自深度空间的增加。而折叠、弯曲及切割拉引都可以使深度空间增加，所以，半立体的主要构成方法是折叠（直线折叠、曲线折叠）、弯曲（扭曲、卷曲、螺旋曲）、切割（挖切、直线切割、曲线切割），见图 1-35、图 1-36。主要操作方式有不切多折、一切多折、多切多折。一般用纸需要相对硬一些的卡纸，其可塑性强折叠起来也较为方便。

图 1-35　半立体（1）

图 1-36　半立体（2）（学生作品）

❓练习题

平面构成的构成要素有哪些？这些构成要素的特点分别是什么，能够形成怎样的艺术效果及表现力？请结合生活中或设计中的案例进行分析和归纳总结。

第二章　平面构成的形式美法则

思政目标

平面构成内容是探究形态美的课程，该内容从基本形态研究，启发学生理解形态美，能够通过对形态进行解构和重构，创作出新的形态。中华优秀传统艺术形式，如古建筑及构件、民间手工工艺剪纸艺术、陶瓷艺术等艺术形式等中蕴含了丰富的美的形态。通过介绍优秀传统文化形式，让学生了解形态美以及其中蕴含的思想观念、人文精神，树立学生文化自信和民族自豪感。把优秀传统艺术形式的精神提炼出来，思考用符合现代审美的角度和手法，把它展示出来。让优秀传统艺术形式中具有当代价值的精髓，从新走进当代人民的生活，走向世界舞台。平面构成的形式美法则是构成的设计指导，如中国传统的民间艺术、中国传统园林等，都充分表达形式美法则的实践应用，通过章节内容与中国传统文化案例融合，让学生在学习设计法则的同时感受传统文化的魅力。

教学基本要求

在平面构成中如果只是具备了造型要素，构成表现还无法完全实现，需要把这些要素巧妙地组合起来才能构成让人愉悦并有意味的构成作品。因此构成造型要素的方法十分关键，这也是本章重点学习及讨论的内容。通过对形式美法则相关基础理论及定义的了解，进一步学习形式美法则的内容，掌握组合、复制、变化与统一、对比与调和、节奏与韵律、对称与均衡、分割与尺度、比例与数列、空白与虚实等的构成方法。

第一节　形式美法则的相关概念

一、构图

构图是一个造型艺术术语，即绘画时根据题材和主题思想的要求，把要表现的形象适当地组织起来，构成一个协调的、完整的画面。构图的名称来源于西方的美术，其中有一门课程在西方绘画中，叫作构图学。构图这个名称在我国国画画论中，不叫构图，而叫布局，是经营位置的意思。研究构图的目的就是研究如何在一个平面上处理好三维空间，即高、宽、深之间的关系，以突出主题，增强艺术的感染力。

二、形式美的构成法则

形式美的构成法则是将构成元素重新组合成新的视觉形象的方法和准则，是人类在创造美的形式、美的过程中对美的形式规律的经验总结和抽象概括，主要包括对称均衡、单纯齐一、调和对比、比例、节奏韵律和多样统一。研究、探索形式美的法则，能够培养人们对形式美的敏感，指导人们更好地去创造美的事物。掌握形式美的法则，能够使人们更自觉地运用形式美的法则表现美的内容，达到美的形式与美的内容高度统一。

三、重心

重心在物理学上是指物体内部各部分所受重力合力的作用点。对一般物体求重心的常用方法主要为：用线悬挂物体，平衡时，重心一定在悬挂线或悬挂线的延长线上；然后握住悬挂线的另一点，平衡后，重心也必定在新悬挂线或新悬挂线的延长线上，前后两线的交点即物体的重心位置。

第二节　形式美法则的内容

一、组合

组合是图形常用的构成方法,组合可以有三种方式,即重叠、连接、分离。如图2-1至图2-6所示,图中方形和圆形两个基本造型元素,在进行不同的构图时会产生不同的组合效果。重叠会产生新的图形或颜色,同时图形连接中还会产生间隙及颜色过度等有趣的效果。分离是图形或色彩的分离组合,对基本造型元素的影响是最小的,不同元素之间的冲突性也较小。

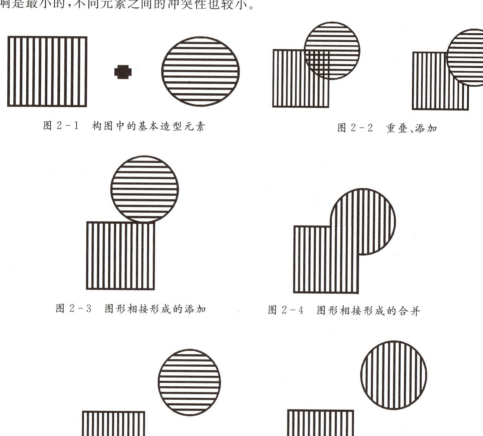

图2-1　构图中的基本造型元素　　　　图2-2　重叠、添加

图2-3　图形相接形成的添加　　　　图2-4　图形相接形成的合并

图2-5　图形分离效果的添加　　　　图2-6　图形分离效果的合并

1. 重叠组合

在平面构成中的图形重叠组合主要有以下三种情况。

(1)合并:同样、类似的图形或色彩在进行重叠后,重叠的部分仍然是同样或类似的图形或色彩。

(2)添加:将透明的图案或颜色进行叠加后,重叠的部分会形成新的图形或新的颜色。如图2-7所示,图中色彩的RGB值为R=125、G=125、B=125,位于上部分的矩形透明度为50%,下部分的矩形透明度为75%,通过添加两个矩形后,我们可以看出重叠部分得到的图形与色彩及透明度与原有图形均不一致。

(3)重合:将不透明的图形及色彩进行重叠后,重叠部分会消失不见,原有图形会重合形成一个新的图形,见图2-8。

2. 连接组合

连接组合是指图形的轮廓具有重复的部分，两形的界线会像消失了一样，两个图形融合为一个整体，见图2-9。当线的图形含有许多间隙空间时，图形即使融合也多会保留原有图形的特征。

形态连接组合会在画面中形成意想不到的构成效果，尤其是存在间隙的时候，图形非常灵活，同时也可以形成巧妙的图与底的关系。

图2-7 透明颜色及图案的添加　　　　图2-8 重合

图2-9 连接组合

3. 分离组合

因为是把不同的形体分离组合，所以在组合完全异质的形体时，必然是难以归纳的。与此相反，对相同要素的形体，在尊重它们具有共同特点的情况下加以排列，则容易得到规整的构图。

4. 集中组合

向一点集中的线会形成集中定向型的构图，它具有强烈的统一感，并且多数情况下具有动感，所以在很多情况下都利用这一组合进行造型设计。

5. 扩散组合

扩展感的组合与集中感的组合是相反的一种效果，是在感觉上由中心向四周分散的构图。为产生这种视觉作用，在形的组合上要设法使眼睛先集中于中心，然后再把视线转向周边，见图2-10。

6. 对称（折中组合）

对称就是在中心点或者中心线，在点的四周或者线的两边，出现相等、相同或者相似的画面内容，见图2-11。左右对称的构图缺乏律动感，但却稳定、和谐。这种静态的、稳定的、充满秩序感的美可以运用于例如标识设计、广告设计之中，形成对称的美感。这种对称中一般都会有一个或有或无的中心轴线、中心点，又称为折中组合。

7. 均衡（偏移组合）

均衡是通过各种元素的摆放、组合，使画面通过人的眼睛，在心理上感受到一种物理的平衡（比如空间、

重心、力量等），见图2-12。平衡与对称不同，对称是通过形式上的相等、相同与相似给人以严谨、庄重的感受，而平衡则是通过适当的组合使画面呈现"稳"的感受。

在等量等距的折中组合中，会产生对称之美，与此相反，还有把造型要素偏置于画面一侧，破坏对称的均衡组合方法。这种均衡的效果，有可能左右两边重量感一样，但视觉上失去了平衡，但图形相对稳定。

图2-10 扩展组合　　　　　图2-11 对称　　　　　图2-12 均衡

二、复制

以一个或多个基本造型的元素进行重复的表现，形成图形的复制，也就是不断地使用同一个形象作为基本造型元素，在同一个画面中反复出现的表现形式。

1. 单元形的复制形式

单元的基础形并不一定是复杂的图形关系，反而简单的图形能达到良好的构成效果，同样单元基础图形在群化效果下，基础形必然会产生融合效果，或形成基础形间的间隙，形成新的表现效果。

（1）图形复制组合。图形复制组合是指把两个基础形复制组合在一起的方法，包括单一单元基础形组合、混合单元基础性组合两种形式，见图2-13至图2-15。

图2-13 复制(1)　　　　　图2-14 复制(2)　　　　　图2-15 复制(3)

（2）正负形的空间组合。平面构成中的正负形是由原来的图底关系转变而来的，早在1915年就以埃德加·鲁宾的名字来命名，所以又称为鲁宾反转图形，见图2-16。在平面空间中，正形与负形是靠彼此界定的，同时又相互作用。一般的意义上，正形是积极向前的，而负形则是消极后退的。形成正负形的因素有很多，它依赖于对图形的具体表现与欣赏心理习惯。在构成中，初学者往往把精力花在正形的刻画上，而忽略了负形。事实上，在一幅好的作品中负形也起着至关重要的作用，如负形过于散碎不整体、流动的不稳定性都会削弱正形的完整性与力度。这里涉及对画面形的整体认

图2-16 鲁宾杯（埃德加·鲁宾）

识,画面中出现的任何元素都是一个整体,要"经营"好它们的位置,也就是负形的关系。

2. 复制的构成方法

复制的构成方式有很多种,大多数的复制方法与基本造型元素有关,同时复制构成大致可以分为两种,即规则构成、自由构成。自由构成不受规则限制,基本造型元素通过复制方式自由地结合起来。并且,在基本造型元素的复制构成方式中同时可以结合重叠、连接、分离的方法。

复制的构成方法根据基本造型元素的构成方法不同包括线的复制构成、面的复制构成、环状复制构成、放射状结构复制构成、镜像反射结构复制构成(见图2-17)及其他。

图2-17 镜像复制

三、变化与统一

变化与统一是美学原理中最根本的原理,对立与统一是世界事物中存在的最普遍的规律。统一是指在构成中的造型元素根据一定的构成表现,形成在视觉或感觉上的统一感、整体感、稳定感。

1. 变化

在平衡之中,为了形成动态平衡,可以在画面中添加一些变化。在变化中有许多方法和种类,其中最为强烈的变化方法为对比。形态的对比会形成性质相反的变化因素,有时候也会扩展到色彩、质感、大小、组合方式。

2. 统一

变化会使构成画面灵活多样、丰富多彩,是构成作品产生设计感染力的重要因素。但是,各种造型元素如果没有一定规律性的秩序,则无法达到画面统一的美感。这时就需要构成中有某种元素来维持画面的全局性和稳定性,这样才能创作更高层次的审美体现,也就是美学中所说的"多样的统一"。

为了加强艺术作品整体的完整统一性,各组成部分应该有主与从、重点与一般的区别。统一总是和变化同时存在的,变化是各组成部分的区别,统一是这些有变化的部分经过有机的组织,使其从整体过渡到实现多样统一的效果。

四、对比与调和

对比与调和是相对的,是对立统一的艺术手段,不是简单数值上的差异,而是以人的视觉感受为依据。对比是把两个极不相同的东西并列,使人感到鲜明、醒目、振奋、活跃。和谐是把两个相似的东西并列,使人感到融合、协调,在变化中保持一致。对比与调和相辅相成,过分的对比会太强烈、刺激,而过分的和谐又会平庸、单调。在设计运用中要注意对比与调和的适度,要求鲜明而不刺激,调和而不平淡。从形式构图上讲,对比要求集中,多体现在画面主题和特别强调的点、线和小的块面上,调和则体现在画面的整体呼应之中。

任何视觉传播设计都需要一定量的变化。如果画面由同质要素构成,就容易得到既有对比又有秩序的美感,但会有单调、呆板之感;如果画面由许多对比要素所构成,则容易造成杂乱和不协调。假如,画面由类似要素的许多部分所构成,也就是说,在大部分调和中有部分对比或不协调,就容易得到既有秩序又有变化之美,产生和谐又对比的效果。

1. 对比

对比就是应用变化原理,使一些可比成分的对立特征更加明显、强烈,让不同的因素在对抗矛盾中相互吸引、衬托。艺术形式中的对比因素很多,如大小、曲直、方向、黑白、明暗、色调、疏密、虚实、开合等,都可以形成对比。调和是指各个部分或因素之间相互协调,其中的可比因素存在某种共性,也就是同一性、近似性或调和的配比关系。对比与调和是相对而言的,没有对比就没有调和,它们是一对不可分割的矛盾统一体。

形式上的对比以大小、明暗、曲直、粗细、强弱、多少等对照来加强视觉效果。对比的画面效果鲜明、刺激、响亮、力度感强。感觉上的对比是指心理和生理上的感受,多从动静、软硬、轻重、刚柔、快慢等方面给人以各种质感和快感的深刻印象。

2. 调和

调和主要强调近似性,是指使两种以上的要素相互具有共性,形成视觉上的统一效果。调和综合了对称、均衡、比例等美的要素,从变化中求统一,很巧妙地构成要素间的和谐,满足了人们心中潜在地对秩序的追求。调和可以从画面的类似性组织来获得,如大小的类似性、形态的类似性、色彩的类似性、位置的类似性、速度的类似性等。

五、节奏与韵律

1. 节奏

节奏存在于许多现实事物当中,比如人的呼吸、心脏跳动、四季变化与昼夜的交替等,节奏本来是表示时间上有秩序地连续重现,如音乐的节奏。在艺术作品中,节奏是指一些形态要素有条理、有规律地反复呈现,使人在视觉上感受到动态的连续性,从而在心理上产生节奏感。

2. 韵律

韵律是节奏的变化形式。如果韵律的节奏间隔为几何级数变化,那么音节或图形则会以强弱起伏、抑扬顿挫的规律变化,产生优美的律动感。节奏与韵律往往相互依存,节奏带有一定程度的机械美,而韵律又在节奏变化中产生无穷的情趣。如植物枝叶的对生、轮生、互生。不仅体现了节奏变化的伸展,也是韵律关系在事物变化中的升华。韵律按其形式特点分类,有下列几种形式。

(1) 连续型韵律:是以一种或几种要素连续、重复地排列而形成的,表现为多种要素以基本相同的间隔有规律地重复出现。

(2) 交错型韵律:是各组成要素交替在画面中出现,表现出一种有规律的变化,从而增强画面的情趣感。交错型韵律可以通过图形、方向、位置、色彩等变化产生。

(3) 渐变型韵律:是指有规律地渐变形成的韵律,可以由构成要素的大小、形状、方向、色彩有规律地演变得到,如逐渐加长或缩短、变宽或变窄、色彩上的变冷或变暖等。

(4) 起伏型韵律:是指渐变韵律依一定规律时而增加,时而减少,形成破浪式的起伏,产生一种生动活泼的运动感。

(5) 旋转型韵律:是指构成要素按照一定的轴心或轨迹做有秩序的或渐变的旋转运动,造成强有力的动态和特殊的情趣。

(6) 自由型韵律:是指构成要素不按一定规律而形成一种松散式的、自由式的构成,表现为较强的流动感,依此韵律设计的作品灵活生动、妙趣横生,极富趣味性。

六、对称与均衡

对称与均衡在构成事物外形及组合规律上具有独特的审美特性。在自然界中无数事物天生具有对称特性,对称还蕴含着人们对事物的感受,即平衡。严格来讲,平衡的范畴要大于对称。对称表现为对等,必然体现出平衡,而平衡有时却不一定对称。事物也可以在占据不同空间大小及位置、色彩浓淡对比等情况下,使不对称的事物体现出平衡。与对称和均衡相关的形式美还包括和谐、对比、比例、节奏、多样的统一等。了解对称和均衡的相关含义及其形成规律,有助于设计者自觉利用形式美进行产品创作的后期完善。

1. 对称

仔细观察我们的脸及四肢会发现我们的身体就是一个对称构成,同时很多动物、植物、昆虫等都是以结构对称存在的,在植物中如树叶的经络、蝴蝶的花纹等也是对称的。在几何艺术的表现中,为了使造型元素

及基本图形应用于画面中,常常使用对称形。对称形适用于表现明快统一、井然有序、严谨肃静、明确清晰的构成画面。

对称是指沿着存在或隐藏的中心点或中心轴线,左右、上下存在相同的形体。对称的表现方式包括平移、镜面反射、回转、扩大或缩小四种。

(1)平移。平移是最简单的对称构成形式,是指形体不改变方向,只是保持原状态的位置变化,其形成的构成画面秩序井然,简单明了。

(2)回转。回转是在平移的基础上产生的对称表现,包括在同一水平面的回转、在空间中的立体方向的回转。在空间中的立体方向的回转是180度的回转,类似于镜像反射。在自然界中花朵的花瓣就是同时出现了水平回转及立体回转。

(3)镜像反射。就像照镜子一样,产生的左右对称效果,这就是镜面反射。

(4)扩大或缩小。扩大或缩小是比较特殊的对称表现,有可能会产生渐变或近大远小、动态等的视觉效果。

(5)亚对称。在创作表现中,有一种并不完全的对称,图形表现为大致的对称形体,在对称中有一小部分打破了强烈的规律感及平衡性,但整体上的对称特征被保留下来了,成为不完整的对称表现,可以将其称为亚对称,见图2-18。

2.均衡

均衡是指物体上下、前后、左右各构成要素具有相同的体量关系,通过视觉表现出来的秩序及平衡。均衡结构是一种自由稳定的结构形式。画面的均衡是指画面的上与下、左与右取得面积、色彩、重量等量上的大体平衡。

图2-18 亚对称

在画面中,对称与均衡产生的视觉效果是不同的,前者端庄静穆,有统一感、格律感,但若过分均等就容易显得呆板;后者生动活泼,有运动感,但有时因变化过强而容易失衡。因此,在设计中要注意把对称、均衡两种形式有机地结合起来灵活运用。任何事物的造型一般都表现为相对稳定的一种形态,而在各种复杂的形态中又体现出一定的形式美感,并在一定程度上蕴涵着对称与均衡的关系。对称与均衡反映事物的两种状态,即静止与运动。事物是运动发展的,但受重力作用又表现为相对静止。对称具有相应的稳定感,而均衡则具有相应的运动感。对称与均衡是事物静止与运动状态升华的一种美学法则。凡是具有形式美感的事物,都具有对称与均衡的特性。

七、分割与尺度

1.分割

分割从字面上理解,是指把一个整体或有联系的事物强行分开。在数学中,分割亦称分划,是一个区域的分解方法。在设计领域的分割表现运用很多,如在蒙德里安的作品及以后的构成主义风格艺术设计中画面的分割也是其中运用的基本形式法则。分割包括以下几种类型。

(1)等分割。等分割包括等形分割及等量分割。等形分割是将构成的基本造型元素按面积、形状相同的比例分割构成。等量分割是指在图形分割时形状有所差异但面积相同的分割方式。等形分割更加严谨。

(2)渐变分割。渐变分割包括垂直、水平方向的分割以及斜向、波纹状、漩涡状的分割。垂直及水平方向的渐变分割,即分割线的间隔采用依次增大或减小的等级制分割方式。斜向、波纹状、漩涡状等的分割画面更加灵活并具有动感。

(3)相似形分割。相似形分割包括具象形分割和非具象形分割两种形式。

(4)自由分割。在不设置分割规则的表现中,将画面任意、自由地分割的方法称为自由分割。如果在分

割中采用规律性、秩序性的分割方法会产生整齐、明快的构成之美,反之,不具有数学规则性的分割更能产生设计的惊喜,传递出构成的精炼、敏锐之美。

2. 尺度

尺度是构成表现中对基本造型元素造型的分寸控制,对构成设计至关重要。如在环境设计中的人体工程学中,每一件家具、设备、物品、空间尺寸都与人体尺寸有密切的关系,如果尺度失衡,没有很好把握尺寸,会严重影响用户对产品的使用。尺度的构成表现是设计的基本需求。

八、比例与数列

1. 比例

形态造型的比例表现是长度、面积、高度、宽度等的比率。例如一个矩形,其长度单位越大而相对的宽度单位就越小,这时就会产生纤细、高耸的感觉。如果一个矩形的高度和宽度比例接近于1,这时其特征就类似于正方形,会给人以稳定、厚重的感觉。

任何艺术作品的形式结构中都包含着比例与尺度。有关比例美的法则,目前公认的是古希腊时所发明的黄金比率1∶1.618,被认为具有标准的美的感觉,我们将近似这个比例关系的2∶3、3∶5、5∶8都认为符合黄金比,能够在心理上产生比例美感。我们人体也具有这种美的比例关系,如雕塑维纳斯的上下身比例,古希腊建筑帕特农神庙的建筑平面与正立面的长、宽之比,都是接近黄金比的。

2. 数列

在构成中处理三个或三个以上量的比例关系时就需要使用数列。基于一定法则所产生的数群均为数列表现,它们有利于造型设计。通常可采用的数列包括等差数列、等比数列、斐波那契数列、调和数列等。

九、空白与虚实

设计中,在强调、突出并给人以强烈印象的构成要素的周围留下空白,就能扩大和提高视觉效果,同时有利于视线流动,打破沉闷感。除此之外,空白在画面的虚实处理中还有特殊的作用。

1. 空白

空白的处理也就是画面的空间设计。有人总想把版面充分利用,总想把文字、图像安排得满满的,认为画面留有空间是一种浪费。其实这种庞杂堵塞的构图往往使人望而生畏,留不下一点印象。空间在构图上有着不可忽视的作用。这种构图上的"少",却是效果上的"多"。空间也能引起人们的注意,使人产生兴趣,给人留下深刻的印象,从而最大限度地达到传播目的。

2. 虚实

虚实作为一种表现形式是为深化主题服务的。画面构成中必须有虚有实,虚实呼应。画面的主题形象要"实",陪体和背景要"虚","虚"是为了突出"实",应该藏虚露实,宾虚主实,不能平均处理。

? 练习题

结合平面构成的构成基本元素,即点、线、面、体(二维空间表现)、色(黑、白、灰),通过绘制的方式解释形式美法则的构成法则。

第三章　平面构成的法则

思政目标

中华民族历经数千年历史变迁,沉淀了丰富且有深度的优秀文化。我们需要通过了解历史,认识文化,树立民族自豪感和增加民族凝聚力。丰富多样的优秀传统艺术形式就是传统文化的集中表现,是当时时代的产物,也是当时时代思想的映射。不同时期具有突出成就的艺术形式,就是当时杰出文化的璀璨代表。随着时代变化,这些艺术形式需要不断继承和发展,延续它的生命力。平面构成的法则包括重复构成、特异构成、发射构成、渐变构成、对比构成、密集构成、想象构成、空间构成、肌理构成等内容。学生通过构成法则的学习,了解掌握平面构成的设计方法和表达方式,传承中国设计的精髓。

教学基本要求

掌握平面构成的构成法则,通过对不同构成方法的了解,学生可以掌握各种平面构成的构成方法,并能充分表达自己的设计想法;同时掌握平面构成的绘图方法,提高图形表达能力。

第一节　重复构成

自然界中的重复表现十分丰富,例如规则排列的地砖、整齐划一的护栏、蜜蜂的蜂巢图案、纺织品上重复排列的图案等。

一、重复

重复是指相同或近似的造型元素和骨骼连续地、有规律地、有秩序地反复出现。重复构成的形式就是把视觉形象秩序化、整齐化,在图形中可以呈现出和谐统一的视觉效果。

二、重复的方式

从重复的定义可知,重复构成是造型元素有规律、有秩序地反复出现的构成方式,因此在重复中造型元素会沿着上、下、左、右的方向进行排列,这种排列方式包括二方连续、四方连续。

1. 二方连续

二方连续是由一个造型元素或一个基础单位(一个造型元素或多个造型元素组合为一个基础单位),向上、下或左、右两个方向反复连续排列而形成的构成方式,见图3-1至图3-5。

图3-1　二方连续(1)　　　　　　图3-2　二方连续(2)

图3-3　二方连续(3)　　　图3-4　二方连续(4)　　　图3-5　二方连续(5)

2. 四方连续

四方连续是造型元素在构成中的一种组织方法。四方连续是由造型元素或几个元素组成一个单位,向四周重复地连续和延伸扩展而成的构成形式。四方连续的常见排法有梯形连续、菱形连续和四切(方形)连续等。在壁纸、地砖、墙布、织物等图案中常用此组织方法,见图3-6至图3-9。

图3-6 四方连续(1)

图3-7 四方连续(2)

图3-8 四方连续(3)

图3-9 四方连续(4)

三、重复的平面构成形式

1. 基本造型元素重复构成

基本造型元素就是在构成中的基础造型元素,是构成图案及设计的最基本单位。在设计中连续不断地使用同一元素,该元素则成为重复基本造型元素。重复基本造型元素可以使设计产生绝对和谐统一的感觉。大的基本造型元素重复可以产生整体构成的力度;细小密集的基本造型元素重复会产生形态机理的效果。

由图3-10可以看出,其中的基本造型元素是中国传统纹样的龟背锦,重复后可在建筑构件、装饰表现等设计中进行装饰表现,见图3-11。

图3-10 基本造型元素的重复——龟背锦

图3-11 基本造型元素的重复

2. 骨骼的重复构成

骨骼的重复构成是指利用骨骼作为构成图形的框架、骨架,使图形有秩序排列。在有规律的骨骼中,重复骨骼就是以骨骼为基本造型元素的重复形式,见图3-12。

骨骼也可以分为有规律性骨骼和非规律性骨骼两种。规律性骨骼是按数学方式进行有秩序的排列,像重复、渐变、近似、发射等构成方法都属于规律性骨骼;非规律性骨骼是比较自由的构成形式,像对比、变异、密集等都属于非规律性骨骼。在规律性骨骼中可以分为作用性骨骼和无作用

图3-12 骨骼的重复(1)

性骨骼两种。

作用性骨骼对造型元素有着非常重要的限制作用,明确了图形的位置,骨骼与基本造型元素之间的关系清晰、明确,见图3-13。无作用形骨骼对造型元素的位置有一定的指导作用,但不能完全限制造型元素,其构成画面中的灵活性更强,见图3-14。

图3-13　作用性骨骼重复(学生作品)　　　　图3-14　无作用性骨骼重复(学生作品)

骨骼的疏密变化就是构成重复骨骼的水平或垂直间的间距加宽或变窄,形成变化丰富的骨骼结构。

骨骼的方向变化就是调整骨骼的水平线或垂直线形成方向性的变化,包括水平方向骨骼不变但垂直方向骨骼变化、垂直方向骨骼不变但水平方向骨骼变化、水平方向和垂直方向同时变化,见图3-15。单方向的骨骼变化称为单元方向变化,双方向的骨骼变化称为双元方向变化。

图3-15　骨骼的重复(2)

骨骼不一定是直线的骨骼线,有可能是曲线、弧线等的线形,同时也包括单元方向变化及双元方向变化。

3. 重复骨骼与重复基本造型元素的关系

将重复基本造型元素纳入重复骨骼内,运用这种表现形式构成的图形具有较强的秩序感和统一感,见图3-16。它的特点是骨骼线的距离相等,给基本造型元素在方向和位置方面的交换提供了条件,可以进行多方面的变化。根据形象的需要,可以安排正负形的交替使用,也可以在方向上加以变化。重复骨骼构成所具有的特点是基本造型元素的连续排列,这种排列构成要力求整体的完美,力求形象之间的重复和有秩序的穿插关系。

4. 群化构成

群化是基本造型元素重复构成的一种特殊表现形式,它不像一般重复构成那样四面连续发展,而是具有独立存在的意义,见图3-17、图3-18。

群化构成要求简练、醒目,设计基本造型元素时数量不宜太多、太复杂。基本造型元素的群化构成要紧凑、严密,相互之间可以交错、重叠和透叠,注重构图中的平衡和稳定。基本造型元素要简练、概括,避免琐碎;群化图形的构成要完美、美观,应注重外形的整体效果。

图 3-16　骨骼与基本造型元素重复

图 3-17　重复构成(1)(学生作品)　　　　　　　　图 3-18　重复构成(2)(学生作品)

四、重复构成的代表作品

1. 埃舍尔的作品

荷兰艺术家摩里茨·科奈里斯·埃舍尔(1898—1972年)把自己称为"图形艺术家",他专门从事木版画和平版画的创作,具体作品见图 3-19 至图 3-21。

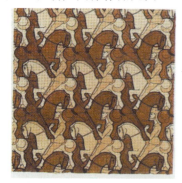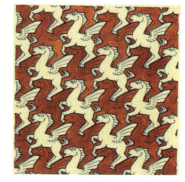

图 3-19　埃舍尔作品(1)　　　　图 3-20　埃舍尔作品(2)　　　　图 3-21　埃舍尔作品(3)

2. 安迪·沃霍尔的作品

安迪·沃霍尔,被誉为20世纪艺术界最有名的人物之一,是波普艺术的倡导者和领袖,也是对波普艺术影响最大的艺术家。他大胆尝试凸版印刷、橡皮或木料拓印、金箔技术、照片投影等各种复制技法。在沃霍尔作品中,许多完全相同或略做改变的形象被绝对精细和均匀地排列在画面中,它引导观众以点过渡到线、以线过渡到面等系列性的方式去欣赏作品,我们可以感觉到他无意去表达对象的原始性和本真性,他关注对象自身系列的呈现方式。

《米老鼠》(见图 3-22)则是沃霍尔从精神消费文化中捕捉到的流行符号。他对媒介文化的关注为大众提供了一种观察传播现象的手段和方式,从实践上诠释了符号学对于传播现象及媒介文化的某些观点和论述。这种以工业方式的大批量生产、复制而成的艺术品,已不再是过去那种传统的文化形式,它是文化与经

济联袂的复合体。因此以沃霍尔为代表的波普艺术折射出的消费文化,是以市场需求为导向的。它在引起大众物质欲望无限膨胀的同时,也潜在地表达了他们内心的真实需要和文化追求的失落。沃霍尔的作品直接受到了符号学派的影响,与符号学有千丝万缕的联系,他的作品也大大丰富了符号学研究的视野和领域。

《二百一十个可口可乐瓶》(见图3-23)和《坎贝尔汤罐头》(见图3-24)中,当几个、数十个乃至上百个形状、色彩、大小、方向、肌理完全相同的形象排列在一起的时候,人们就不会再去关注对象背后的意义,而全然被相同视觉符号组成的画面而产生的强烈视觉冲击力所吸引。这种重复构成展现了一种反常或变异的体验,达到一种隐去单一元素的表现效果。而作品本身反映了机器复制时代和消费社会的一个典型特征,即通过不断地重复阵列呈现,将平淡转化为神奇。重复构成加强给人的印象,造成有规律的节奏感,使画面统一。在欣赏沃霍尔作品时,观众有意无意会触及重复和差异、整体与个体之间的联系,发掘作品所蕴含的色彩、质感、韵律上的形式美感以及视觉上的拓展和延伸。

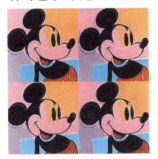
图3-22　米老鼠(沃霍尔)

图3-23　二百一十个可口可乐瓶(沃霍尔)

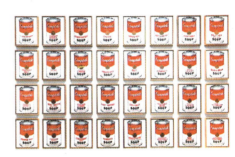
图3-24　坎贝尔汤罐头(沃霍尔)

沃霍尔把作品主题推广到一切已经存在的事物上,在每一个永恒的瞬间不加拒绝地容纳了一切在质上并不相同的事物。教室里排列整齐的课桌、椅子,墙上的砖,布上的图案,货架上的产品以及书店里陈列整齐的书本等都具有连续发展的反复,并呈现出视觉上的拓展和延伸。沃霍尔看似漫不经心地选用日常生活中普通元素作为创作主题,其实正是挖掘它们具有的共同特点——重复。沃霍尔用独到的表达方式诠释了当时西方社会人们的精神风貌、价值观念等一切信息,他所带来的改变不仅是作品的形式,也是一种观念。

练习题

1.拍摄自然界或生活中的重复构成表现,可以是自然形成的或是人工构成的,如景观环境或建筑中重复存在的构件等。每位同学拍摄不少于5种不同的重复类型。

2.在6开的白卡纸或白板纸上分成4个小格,尺寸是15 cm×15 cm,运用重复构成的表现手法,完成4幅重复构成的作业。要求:画面整洁;图形设计新颖;4幅作业的表现手法尽量不要重复;颜色采用黑、白、灰进行绘制。

第二节　特异构成

一、特异

特异是规律的突破,在规律性骨骼和基本造型元素的构成中,变异其中个别骨骼或基本造型元素的特征,使少数造型元素显得突出,以打破规律的单调感,使其形成鲜明反差,创造动感,增加趣味,即为特异构成。特异构成是在重复构成的基础上产生的,需要有重复的基础,才能突出特异的元素,在设计图中重复构成的元素虽然数量更多,但并不是视觉的焦点,见图3-25、图3-26。

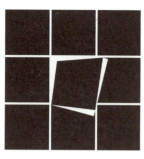

图3-25　特异构成(1)　　　　图3-26　特异构成(2)(学生作品)

二、特异的相对性

特异构成是相对的,是在保证整体规律的情况下,小部分与整体秩序不和,但又与规律不失联系。特异的程度可大可小。在构成中要打破一般规律,可采用特异的方法,以引起人们视觉上的注意力,见图3-27。

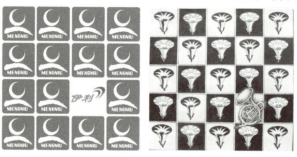

图3-27　特异构成(3)(学生作品)

三、特异产生的条件

(1)必须要有一个类似于重复的、具有强烈秩序感和规律性的画面条件作为基础条件。
(2)极小的造型元素故意偏离这种秩序性。
(3)利用反向思维的方法,使特异变化的造型元素的形象从形态、肌理、色彩、创意等方面做出令人感到意料之外并情理之中的突变。

四、特异构成的形式

大部分基本造型元素都保持着一种规律,其中一小部分违反了规律和秩序,这一小部分就是特异基本造型元素,它能成为视觉中心。特异构成的形式分为大小特异、形状特异、色彩特异、骨骼特异、规律特异、位置特异、方向特异等。

1. 大小特异

基本造型元素在大小上的特殊性,能够强化基本造型元素的形象,使形象更加突出鲜明,也是最容易使用的一种特异形式,但在对比时需要注意大小差异的适度性。见图3-28、图3-29。

2. 形状特异

形状特异是以一种造型基本元素为主要规律性重复,而个别基本造型元素在形象上发生变异。虽然在形状特异中,造型基本元素与元素之间存在差异,但仍然需要较强的关联性才不会使画面特别突兀。造型基本元素在形象上的特异,能增加形象的趣味性,使形象更加丰富,并形成衬托关系。见图3-30。

图 3-28　大小特异(1)　　　图 3-29　大小特异(2)　　　图 3-30　形状特异构成

3. 规律特异

规律特异主要包括规律突破及规律转移两种方式。

(1)规律突破。这种变异的方法是指变异的基本造型元素之间无新的规律产生,无论基本造型元素的形状、大小、位置、方向等各方面都无自身规律,但是它又融于整体规律之中,这就是规律突破。规律突破的部分也应该是越少越好。见图 3-31 至图 3-33。

图 3-31　规律突破特异构成(1)　　图 3-32　规律突破特异构成(2)　　图 3-33　规律突破特异构成(3)

(2)规律转移。规律性的骨骼一小部分发生变化,形成一种新的规律,并与原规律保持有机的联系,这一部分就是规律转移。见图 3-34。

图 3-34　规律转移特异构成

4. 色彩特异

在基本造型元素排列的大小、形状、位置、方向都一样的基础上,在色彩上进行变化来形成色彩突变的视觉效果。色彩的特异可体现在色彩色相的变化,或是色彩明度或纯度的变化,无论是无彩色还是有彩色都可以构成色彩特异。见图 3-35、图 3-36。

图 3-35　色彩特异构成(1)　　　图 3-36　色彩特异构成(2)

5. 骨骼特异

规律性的骨骼之中部分骨骼单位在形状、方向、位置等方面发生变动。通过故意破坏规律产生特异部分的骨骼,此骨骼也必然会影响到基本造型元素的设计,从而更加突出特异效果。见图 3-37。

6. 位置特异

在构成中把比较明显的位置作为特异基本构造元素的部分,如构图的中心位置或视觉的中线点进行元素的特异表现,可同时结合规律的特异基本构造的大小、形状、色彩进行变化。见图 3-38。

7. 方向特异

构成构造元素与特异元素发生方向性的变化,如左右、上下等方向的差异表现,称为方向特异。见图 3-39。

图 3-37　骨骼特异构成　　　图 3-38　位置特异构成　　　图 3-39　方向特异构成

五、特异构成应注意的问题

(1)特异构造元素的面积要小、数量要少,很多设计中其数量基本为一个,这样才更容易形成视觉中心。
(2)特异造型元素应放在画面比较醒目的位置。
(3)特异造型元素应与整体的规律有一定的联系。
(4)特异造型元素变化要适度,过小易被骨骼影响,过大则会使画面失去协调性。

六、特异构成的情感特征

特异构成中的变化部分会变成视觉的中心焦点,视觉传达上经常用这种方法引起人们的注意和重视。其情感特征包括:

(1)特异构成中的变化部分称为视觉中心交点,引起人们的注意和重视。
(2)特异的方式多种多样,为创意和想象留下了空间。
(3)构图要整齐、统一,局部要有变化,正所谓统一中有变化,变化中寻求统一。

练习题

在6开的白卡纸或白板纸上分成4个小格,尺寸是15 cm×15 cm,运用特异构成的表现手法,完成4幅特异构成的练习。要求:画面整洁;图形设计新颖;四幅作业的表现手法尽量不要重复,可多参考特异构成的形式;颜色采用黑、白、灰进行绘制,色彩特异中可以采用有彩色进行绘制。

第三节　发射构成

发射的图形在生活环境中十分常见,如蜘蛛编结的蜘蛛网、花卉从花蕊发射开来的花瓣、夜晚从路灯像下散开的灯光等都是发射构成的表现。发射构成即由发射中心向周围扩散的发射状态,发射也可以看成一种特殊的重复方式,使基本造型元素或骨骼围绕一个或多个中心点向外扩散或向内集中的图形构成表现。见图3-40至图3-43。

图3-40　发射构成(1)

图3-41　发射构成(2)

图3-42　发射构成(3)

图3-43　发射构成(4)

一、发射

发射是一种特殊的重复,是基本造型元素或骨骼单位环绕一个或多个中心点向外散开或向内集中。发射也可以说是一种特殊的渐变或重复。它同渐变一样,骨骼和基本造型元素要做有序变化。但是,发射有两个显著的特征:其一,发射具有很强的聚焦,这个焦点通常位于画面的中央。其二,发射具有深邃的空间

感、光学的动感,使所有的图形向中心集中或者由中心向四周扩散。

二、发射骨骼的构成元素

发射骨骼的构成元素有两以下两个:

(1)发射点:即发射中心,焦点所在。一幅发射构成作品,它的发射点可以是一个也可以是多个,可以在画面内也可以在画面外,可以是大的也可以是小的,可以是动的也可以是静的。

(2)发射线:即骨骼线。它有方向(多心、离心、向心或同心)、线质(直线、折线或曲线)的区别。

三、发射构成的类型

发射主要包括向心式、同心式、多心式、离心式四种构成形式。

1. 同心式

同心式是指基本造型元素层层环绕一个中心,每层基本造型元素的数量不断增加,形成实际上是扩大的结构、扩散的形式。见图3-44。

2. 多心式

多心式是指基本造型元素以多个中心为发射点,形成丰富的发射集团。这种构成效果具有明显的起伏状,空间感也很强。见图3-45。

图3-44 同心式发射构成　　　　　　　　　　图3-45 多心式发射构成

3. 向心式

向心式是指基本造型元素由四周向中心归拢,形成发射点在画面外的效果。见图3-46。

4. 离心式

离心式是指基本造型元素由中心向外扩散,发射点一般在画面的中心,有向外运动的感觉,是运用较多的一种发射形式。见图3-47。

图3-46 向心式发射构成

图 3-47 离心式发射构成

离心式、向心式、同心式、多心式发射构成在实际设计中可以组合使用,不同形式发射骨骼叠用,或者是不同发射骨骼与重复、渐变骨骼叠用都可以取得丰富多变的效果,有强烈的视觉效果。但要注意结构单纯、清晰、有序方能取得良好的视觉效果。

四、发射骨骼与基本造型元素的关系

1. 突出基本造型元素

突出基本造型元素是在发射骨骼内纳入基本造型元素。基本造型元素纳入发射骨骼内,采用有作用或无作用骨骼均可,但基本造型元素排列必须清晰有序。

2. 突出骨骼线

突出骨骼线是利用发射骨骼引导辅助线构筑基本造型元素,使基本造型元素融于发射骨骼中,突出发射骨骼的造型特征。辅助线可以在骨骼单位中勾画,也可以是某种规律性骨骼(重复、渐变)与发射骨骼叠加、分割而成。

3. 全部表现骨骼线

全部表现骨骼线是以骨骼线或骨骼单位自身为基本造型元素,基本造型元素即发射骨骼自身,无须纳入基本造型元素或其他元素,完全突出发射骨骼自身,这种骨骼线简单有力。

练习题

尺寸:30 cm×30 cm,画面上下左右各留边 3 cm。
类型:发射构成的各种构成形式均可,基本造型元素和骨骼的形式任选。
要求:设计感强;图面不能过于简单,如同心发射或多心发射骨骼线形成的空间在画面中重复的时候,骨骼形成的空间不能大于 1 cm×1 cm,呈递减或递增的时候最大空间不能大于 1.5 cm×1.5 cm;注意画面整洁。

第四节　渐变构成

渐变是我们日常生活中能够观察到的构成形式,月的圆缺、潮水涨落、植物生长、太阳升落,以及行道树由近及远的大小渐变等。渐变是在一定的秩序性中产生的具有过渡性的变化。

一、渐变

渐变是一种规律性较强的现象,这种现象运用在视觉设计中能产生渐变形式,就是在一定秩序中将基

本构成元素有规律的递增和递减或是将基本构成元素由此至彼慢慢转化。比起重复的同一性,渐变呈现出阶段性变化的美,更具有视觉上的律动感。

二、渐变的作用

渐变开始的状态及渐变的频率在设计中非常重要。渐变的程度太大,速度太快,就容易失去渐变所特有的规律性的效果,给人以不连贯和视觉上的跃动感;反之,如果渐变的程度太慢,就会产生重复感,但慢的渐变在设计中会显示出细致的效果。渐变构成是指基本单元渐进的、循环的、有秩序变动的集合表现。渐变具有较强的规律性、阶段性,是一种有节奏、有顺序、循序渐进的逐步变化,能在视觉中产生强烈的透视感和空间感。见图3-48至图3-50。

图3-48 渐变构成(1)

图3-49 渐变构成(2)

图3-50 渐变构成(3)

三、渐变的用途

渐变不受自然规律的限制,可以无限任意地变动,因此它很容易被人们所接受。它在设计中的作用如下:第一,使画面中形与形之间的变动自如;第二,可以将渐变后的形象放在同一画面上,引起人们的欣赏兴趣;第三,两个形体的形状距离较大,经渐变能逐渐调和。

四、渐变构成的类型

渐变的类型包括骨骼的渐变以及基本造型元素的渐变,其中基本造型元素渐变还包括形状的渐变、方向的渐变、位置的渐变、大小的渐变、色彩的渐变。

1. 骨骼的渐变

骨骼的渐变是指骨骼有规律地变化,使基本造型元素在形状、大小、方向上进行变化。划分骨骼的线可以做水平、垂直、斜线、折线、曲线等各种骨骼的渐变。渐变的骨骼精心排列会产生特殊的视觉效果,有时还

会产生错视和运动感。

（1）单元渐变：也称一次元渐变，即仅用骨骼的水平线或垂直线做单向序列渐变。见图3-51至图3-53。

图3-51　骨骼单方向渐变

图3-52　骨骼单元渐变（1）

图3-53　骨骼单元渐变（2）

（2）双元渐变：也叫二次元渐变，即两组骨骼线同时变化。见图3-54至图3-56。

图3-54　骨骼多方向渐变

图3-55　骨骼双元渐变（1）

图3-56　骨骼双元渐变（2）

（3）等级渐变：是指将骨骼做竖向或横向整齐错位移动，产生梯形变化。见图3-57。

图 3-57 等级渐变

(4)折线渐变:将竖的或横的骨骼线弯曲或弯折。

(5)联合渐变:将骨骼渐变的几种形式互相合并使用,成为较复杂的骨骼单位。见图 3-58。

图 3-58 联合渐变　　　图 3-59 阴阳渐变

(6)阴阳渐变:使骨骼宽度扩大成面的感觉,使骨骼与空间进行相反的宽度变化,即可形成阴阳、虚实的转换。见图 3-59。

2. 基本造型元素的渐变

(1)形状的渐变。形状的渐变是由一个形象逐渐变化为另一个形象,见图 3-60。可以采用对一个元素的压缩、削减、位移或两个元素共用一个边缘等途径来实现从一个形象到另一个形象的转化。形状的渐变有具象渐变和抽象渐变两种形式。

图 3-60 基本造型元素渐变

(2)方向的渐变。方向的渐变是基本造型元素可在平面上做有方向的渐变,见图 3-61。

图 3-61 方向渐变

(3)位置的渐变。位置的渐变是将基本造型元素在画面中或骨骼单位的位置做有序的变化,这样会使画面产生起伏波动的视觉效果,见图 3-62。

(4)大小的渐变。大小的渐变是依据近大远小的透视原理,将基本造型元素做大小序列的变化,这样会产生远近深度变化,给人以空间感和运动感,见图 3-63。

图 3-62 位置渐变

图 3-63 大小渐变

(5) 色彩的渐变。平面构成中的色彩渐变是将色相、明度、纯度作出渐变效果,并会产生有层次的美感。见图 3-64。

图 3-64 无彩色色彩渐变

色彩渐变最具有美感,它包括明度变化、纯度变化、色相变化等三种形式,渐变的色彩让人感觉舒缓、放松,也让人感觉到丰富,能够避免冲突。见图 3-65。

五、渐变构成需注意的问题

第一,首先明确采用什么方式进行渐变;
第二,注意基本造型元素在进行渐变过程中的始与终的形状变化;
第三,把握渐变的节奏规律性和渐变的次数;
第四,关注渐变后部分形体与整体的效果是否统一。

图 3-65 有彩色的色彩渐变

六、渐变作品分析

图 3-66 是从圆渐变到五角星的例子,采用的方式是增减渐变,运用了五步。当然同样的圆和五角星用别的方法也可以做到。但是无论哪种方式都要注意渐变的流畅感和自然感,不要出现忽大忽小的变化。另外渐变的次数也不要过多或过少,以免使画面过疏或过挤。

图 3-66 渐变构成(1)　　　图 3-67 渐变构成(2)

图3-67是从鸽子到手,由手到鸡,由鸡到狮子,由狮子到骆驼的渐变,底色用黑,形象全是白色。渐变步骤已经固定时,要注意渐变的方式。鸽子变为手,主要是翅膀和尾巴变成手指的方法。翅膀逐渐变为中指、食指、无名指,尾巴变为小拇指。变化过程一定要给人以自然可信的感觉,不能从尾巴一下子就变成了小拇指。另外一些细部的变化也不容忽视,如眼睛变成指甲。

练习题

尺寸:在30 cm×30 cm的图幅中绘制9个图形,要求过渡自然,其他渐变手法如位置渐变、大小渐变,最大图形不超过2.5 cm×2.5 cm。

类型:渐变类型自选,可将基本造型元素和骨骼结合渐变,形状的渐变、大小的渐变、方向渐变、位置渐变、图形渐变等不限。

要求:基本造型元素任选;骨骼可为渐变或重复的骨骼;色彩为黑、白、灰,无彩色;④注意画面整洁。

第五节　对比构成

一、自然界中的对比

自然界充满了对比,如陆地海洋、红花绿叶(见图3-68、图3-69)、蓝天白云等,都是对比的现象。除了视觉,还有听觉上的对比,乐曲中强弱、节奏的快慢等的对比等。我们应努力观察、发现自然中的对比现象,细心观察,以便运用在设计之中。

图3-68　自然界中的对比(1)

图3-69　自然界中的对比(2)

二、对比

对比是互为相反的因素同时设置在一起的时候所产生的现象,使它们各自的特点更加鲜明突出。它是依据单形自身的大小、疏密、虚实、形状、肌理等对比因素进行构成的。几乎所有的基本造型元素都可以作为对比的因素。对比可以产生明朗、肯定、强烈的视觉效果,给人以深刻的印象。

对比是一种自由构成的形式,它不以骨骼线为限制,而是依据形态本身的大小、疏密、虚实、显隐、形状、色彩和肌理等方面的对比而构成的。协调是求近似,对比则是求差异。自然界中的冷与暖、干与湿、白天与黑夜都是对立的统一。见图3-70至图3-72。

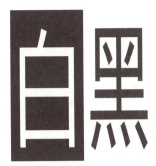

图 3-70 对比构成(1)　　图 3-71 对比构成(2)　　图 3-72 对比构成(3)

三、对比构成的影响因素

对比的前提是必须有一个对比的参照系。例如在生活中我们说某个人个子很高,那么他周围的人一定要比他矮,或者他和你想象中的正常身高相比,要高一些。这就说明对比是要有一个参照对比物或者具体的群体,无参照系的单一个体是无法构成对比的。对比其实就是一种比较,可以是显著的、强烈的,也可以是模糊的、轻微的,同样可以是简单的,也可以是复杂的。

任何基本造型元素只要处于相异的状况都可以发生对比,比如长短、粗细、黑白、大小、规则与不规则等,即任何相反或者相异的形状都可以形成对比,而这些对比因素如何才能协调应注意以下几个问题:第一,保留一个相近或相似的因素;第二,使对比双方的某些要素相互渗透;第三,利用过度形,在对比双方中设立兼有双方特点的中间形态,使对比在视觉上得到过渡,也可以取得协调。

四、对比的分类

在对比构成的形式中,类型十分丰富,可以通过对基本造型元素特点的分析,突出其特征,形成不同的对比类型。

1. 形状对比

形状的对比是完全不同的形状,固然一定会产生对比,但应注意统一感。在几何形、有机形、直线形、曲线形都可产生对比关系。直线形对弧线形、规律形对自由形、简单形与繁杂形等基本造型元素的相加或相减所构成的形状会构成本身的对比。见图3-73。

2. 大小对比

大小的对比是画面的面积大小不同、线的长短不同等形成的对比。近者为大,远者为小,因而构成远近对比。大者为重,小者为轻,亦有轻重对比的效果。见图3-74。

图 3-73 形状对比　　　　　图 3-74 大小对比

3. 疏密对比

"密"的关系给人一种紧张感,窒息感和厚度感,而"疏"的关系给人一种空间感,轻松感和秩序感。这两种关系相互互动才能产生和谐的气氛。若画面中仅存在一种情感,很容易形成过于单调而缺乏变化的作品。

图3-75　密　　　　　　　　　　　　图3-76　疏密对比

4. 虚实对比

在画中有实感的图形称之为实,空间是虚,虚的地方大多是底。在构成表现中造型元素的虚实可以互相反转,就是图底关系可以相互转变,可以互为图底关系。见图3-77。

5. 色彩对比

色彩的属性包括色相、明度、纯度三大属性,无彩色不具有色相属性,但具有明度及纯度关系。在平面构成中,我们多用无彩色进行绘制,因此无彩色中对比多以明度及纯度的改变为构成元素,其中因明度差别而形成的对比,称之为明度对比,纯度差别形成的对比,称之为纯度对比。见图3-78。

图3-77　虚实对比　　　　　　　　　图3-78　色彩对比

6. 空间对比

空间对比类似于虚实对比,画面中的形通常有实质感而称为实体,而画面中的空间是虚,同时也是形态与画面的对比形式,在画面中会形成正与负、图与底、远与近、前与后的空间对比。

7. 方向对比

在前面内容中讲到造型元素如线,具有很强的指向性,只要有长度单位的元素都具有方向性,因此,在构成中利用方向的对比关系,将线条有节奏地渐变其方向,使其具有节奏及律动感。

8. 曲直对比

直线和曲线的性质不同,直线尖锐、挺拔、指向性及方向感强,曲线灵动、优美、律动感及节奏感强。这两种元素在画面中能够产生有趣的反差。但需要注意,在对比的使用过程中,需要有画面的统一感,有一定的设计主题和效果表现,让造型元素能够相互衬托,主次明确,层次分明。

五、对比构成中需要注意的问题

首先,应注意统一的整体感,即在对比的同时,视觉要素的各方面要有一定总的趋势,有一个重点,相互烘托。如果处处对比,反而强调不出对比的因素。其次,要掌握好对比的强度,以取得好的视觉效果。

练习题

尺寸:在30 cm×30 cm的图幅中绘制4个格子,尺寸为10 cm×10 cm。
类型:根据对比构成中的构成类型进行选择表现,可以将几种对比构成方式进行结合使用。
要求:基本造型元素任选;对比方式不限;色彩为黑、白、灰无彩色;注意画面整洁。

第六节 密集构成

在自然界及生活中我们经常能够看到密集的表现,在秋天风后的满地落叶、在春季阳光中的繁华锦簇、在夜晚中的星夜璀璨等,都是数量繁多带来的视觉冲击,这便是密集构成。

一、密集构成的定义

密集是设计中常用的一种手法,也是对比的一种特殊情形。密集构成是指数量众多的基本造型元素在某些地方密集起来,而在其他地方疏散,但集与散、虚与实之间,常常带有渐移的现象。城市是密集最典型的实例,建筑与人口都集中在城市中心,而距离中心越远越稀少。

二、密集构成基本造型元素的特点

在密集构成中,基本造型元素的面积要小、数量要多才能有效果。在设计中基本造型元素的大小是优先要考虑的,如果基本造型元素面积过大,在形状变化时就成为对比构成了。

三、密集的类型

1. 趋近点的密集构成

趋近点的密集构成是指将概念的点放置于框格内各处,基本造型元素趋附这些点的周围,愈接近这些点愈密,愈远离则愈疏散。

2. 趋近线的密集构成

趋近线的密集构成是指将概念的线在框格内构成骨骼,基本造型元素趋附在这些线的周围形成狭长的基本造型元素聚合地带。密集的线可以是直线也可以是曲线,可以是单根也可以是数根。见图3-79。

3. 趋近面的密集构成

趋于面的密集构成是指由点或其他元素构成画面,通过聚集或排列的关系形成面的图形。见图3-80、图3-81。

图 3-79 趋近线的密集构成　　图 3-80 趋近面的构成(1)　　图 3-81 趋近面的密集构成(2)

4. 自由密集构成

自由密集构成是指在构图中基本造型元素的组织没有点或线密集的约束,完全是自由散布,没有规律,基本造型元素的疏散变化比较微妙。见图 3-82、图 3-83。

(1)节奏密集构成。节奏密集构成是指根据画面中大多数基本造型元素的特点,采用动静结合、远近结合等处理方法,构成鲜明的节奏感形成密集构成。

(2)气韵密集构成。气韵密集构成是指从不同方向连贯在一起,形成共同的方向趋势,在有疏有密的构成中形成运动的效果。

图 3-82 自由密集构成 1　　图 3-83 自由密集构成 2

练习题

尺寸:在 30 cm×30 cm 的图幅中绘制 4 个格子,尺寸为 10 cm×10 cm。

类型:根据密集构成中的构成类型进行选择表现,可以将几种密集构成方式进行结合使用。

要求:基本造型元素任选;密集方式不限;色彩为黑、白、灰,无彩色;注意画面整洁。

第七节　想象构成

一、想象构成的定义

想象构成是指通过大胆的想象将基本造型元素进行夸张和变形处理，并以此来组建成画面的构成形式。要求具有较强的创新性，使画面更生动。

图底关系有时也被称为正负形、反转现象，在萨尔瓦多·达利的作品中更多地趋向于双重意象，见图3-84。凡是被封闭的曲面都容易被看成"图"，而封这个面的另一个面总是被看成"底"。而且面积较小的总是被看作"图"，面积较大的面总是被看成"底"。如图3-85所示，艺术家通过对画面上图形的形状、大小和布置关系的调节来达到图形和背景关系的模棱两可，画面表现出图底关系的转换。

图3-84　达利与骷（萨尔瓦多·达利）

图3-85　福田繁雄的海报

二、想象构成的构成要素

1. 图形及其设计特点

(1)图形。

图形是指由绘、写、刻、印等手段产生的图画记号,区别于文字、语言的视觉形式,可以通过各种手段大量复制;图形是说明性的图画形象,是为了向别人阐释某个观念或传达某种内容的视觉形象。

图形设计的发展是非常久远的,大致可以分为三个阶段:第一个阶段是远古时期人类的形象记事性原始图画;第二个阶段是由一部分图画式符号演变而形成文字;第三阶段是文字产生后带来的图形发展。

图形设计元素包括点、线、面、空间、形状、结构、纹理,通过这些元素的组合表达,设计作品能引起一种美的体验,包括感觉和情感。

点、线、面本身是不存在情感因素,它们是随着人的视觉习惯、主观意识、心理变化而给人带来不同的感受。给不同的作品赋予不同的情感,从而使图形有了情绪表现,有一定的生命力。相应地,不同的形态经过组织,也会有不同的心理效应与情态。

(2)图形设计的特点及创意。

图形设计的特点如下:首先,图形设计具有独特的象征、求全思想、丰富的造型手段;其次,图形设计是根据一定目的将现实中无必然联系的元素组合在一起成为一体。在传统造型中,人们往往是将各种吉祥的符号组成一个形态用以表现美好的愿望,这种造型手法与现代图形中的拼置同构非常相似。

图形设计创意是指以图形为造型元素的说明性图画形象,经一定的形象构成和规律性变化,赋予图形本身更深刻的寓意和更宽广的视觉心理层面的创造性行为。

2. 图形设计的观念及优势

(1)图形设计观念具体包括:第一,以传播信息为终极目的;第二,表现形式呈多样化;第三,在形式上日趋符号化;第四,强调图形的创意性。

(2)图形传达的优势具体包括:第一,图形的传达能够让画面或设计作品更具有吸引力;第二,能够赋予作品更多的设计内涵及想象力,使作品更具有感染力;第三,图形的概括和总结的特点,让画面更易于识别、易于记忆,具有更强的传播性,能够达到某种共鸣。

3. 共生同构

共生同构是指将不同元素通过将一些共同部分组合为一体,其特点为形式巧妙,富有装饰性。这种造型方法不仅增加了图案的装饰效果,也起到了传递信息的作用。

三、联想

1. 联想的定义

联想是图形创意的起点,为想象寻找处理的素材。图形创意中创造的新形象是以现实中存在的物体形象为基础进行再造的,而这种基础物体形象的发掘寻找是通过联想来实现的。

2. 联想的方式

联想的方式主要有相似性联想、连带性联想两种联想方式。相似性联想又可分为形与形之间的类似相似联想、意与形之间的虚实联想、形与形之间的共性联想。连带性联想又可分为因果联想、对比联想、借代联想。

练习题

尺寸:30 cm×30 cm的白卡纸绘制完成一幅作品。

类型:根据想象构成中的构成类型进行选择表现,应当具有一定的设计主题,想象合理,表现流畅。

要求:基本造型元素任选;想象构成方式不限;色彩为黑、白、灰无彩色;注意画面整洁。

第八节 空间构成

空间是一种具有高、宽、深的三次元立体空间,对于物体而言就是它在空间中实际占据的位置,这种空间形态也叫物理空间。我们生活的空间是一个三维空间,因此空间构成的形式在生活中随处可见。

一、空间及空间构成

1. 空间

空间是物质存在的一种客观形式,我们平常所讲的空间是一种有高度、宽度、深度的三维立体空间。而我们在平面中说的空间形式是人们的视觉感受,具有平面性、幻想性、矛盾性。

2. 空间构成

空间构成是指二维空间里通过物体之间的远近、层次、穿插等关系,使构成元素在平面上传达出有深度的立体空间感觉的构成形式。空间构成的目的在于能够利用视觉规律使平面的形在视觉上产生各种立体空间感觉,以丰富视觉效果,增添观赏的兴趣。见图3-86。

图3-86 空间构成

二、空间构成的类型

1. 平面空间

平面上形成的空间类型包括重叠空间、大小空间、倾斜空间、曲面空间、投影空间、面的连接空间、交错空间等形式。

(1)重叠空间:两个形体相重叠时,就会产生前后的感觉,这就是平面中的深度感。见图3-87。

(2)大小空间:由于透视的原因,相同的物体在视觉中会产生近大远小的变化,根据这一视觉现象在平面中会产生大物在前,小物在后的空间关系。见图3-88。

图 3-87 重叠空间　　　　　图 3-88 大小空间

（3）倾斜空间：由于基本型的倾斜或排列变化，在人的视觉中会产生一种空间旋转的效果。见图 3-89。

（4）曲面空间：弯曲本身就有起伏变化，因此平面形象的弯曲，就会产生有深度的幻觉，从而造成空间感。见图 3-90。

图 3-89 倾斜空间　　　　　图 3-90 曲面空间

（5）投影空间：由于投影本身就是空间感的一种反应，所以投影的效果也能形成视觉上的空间，见图 3-91。

（6）面的连接空间：位于不同位置的面首尾相连，形成转折或者延续，从而扩大所处空间范围，形成具有立体感觉的构成形式。见图 3-92。

图 3-91 投影空间　　　　　图 3-92 面的连接空间

（7）交错空间：利用两个相互穿插、叠合的空间所形成的空间，称为交错空间或穿插空间。交错、穿插空间形成的水平、垂直方向空间流动，具有扩大空间的功效。见图 3-93。

2. 立体空间

利用透视学原理，将所有的线条都集中消失到灭点的方法来表现三维空间感。形象不仅有长度、宽度，而且还给人以立体的纵深感，这种立体空间称为三次空间。见图 3-94。

图 3-93　交错空间　　　　　　　图 3-94　立体空间

3. 矛盾空间

（1）矛盾空间的定义。

矛盾空间是利用平面的局限性以及视觉的错觉形成的在实际空间中不存在的空间形式。利用矛盾空间可以在平面中创造出奇特的空间，变不可视为可视。

在平面设计中，为了丰富视觉效果，故意违背透视原理，利用空间透视中视平线的视点、灭点的变动形成矛盾的、不合理的空间感觉。设计中将两个不同视点的立体形以一个共用面紧紧地联系在一起，以此构成视觉上既有俯视又有仰视的空间结构，体现出一种透视变化的灵活性；也可以利用直线、曲线、折线在平面中空间方向的不定性，使形态矛盾地连接起来，在平面中创造奇特的矛盾空间。见图 3-95。

（2）矛盾空间的构成方法。

矛盾空间的构成方法有共用面、矛盾连接、交错式幻想图、边洛斯三角形等形式。

①共用面。共用面是将两个不同视点的立体图形以一个共用面紧紧地联系在一起，以此构成视觉上既是俯视又是仰视的空间结构，有一种透视变化的灵活性。见图 3-96。

图 3-95　矛盾空间

图 3-96　共用面

②矛盾连接。矛盾连接是利用直线、曲线、折线在平面中空间方向的不定性，使形体矛盾连接起来。见图 3-97。

③交错式幻象图。现实生活中的任何形体总是占有明确、肯定的空间位置，非此即彼。但是，在平面图形中可以将形体的空间位置进行错位处理，使后面的图形又处于前面，形成彼此的交错性图形。见图3-98。

④边洛斯三角形。边洛斯三角形是利用人的眼睛在观察形体时，不可能在一瞬间全部接受形体各个部分的刺激，需要有一个过程转移，将形体的各个面逐步转变方向。见图 3-99。

图3-97 矛盾面　　　　图3-98 交错式幻象图　　　　图3-99 边洛斯三角形

以上几种方法都是矛盾空间构成中较为常用的,在实际运用中,这些方法常常是融为一体的,不可单一、机械地使用某一种方法,同时在设计训练中要寻找新的规律,更好地驾驭它、运用它。见图3-100。

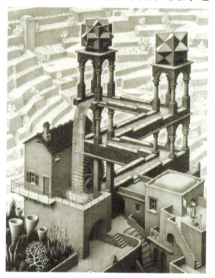

图3-100 矛盾空间(埃舍尔)

练习题

尺寸:在6开的白卡纸或白板纸上分成4个小格,尺寸是15 cm×15 cm,运用空间构成的表现手法,完成4幅空间构成的作业。

类型:根据所学的空间构成的类型进行选择表现,结合基本造型元素的特点并选取一定设计的主题,设计合理,表现得当。

要求:画面整洁;图形设计新颖;4幅图中至少要有一个矛盾空间;色彩为黑、白、灰,无彩色。

第九节　肌理构成

物体表面都有一层"肌肤",在自然造化中它有着各种各样的组织结构,或平滑光洁,或粗糙斑驳,或轻软疏松,或厚重坚硬。自然界及生活中的肌理形式十分丰富,如树的树皮、树叶的经脉、泥土的裂纹、生锈的金属等。我们可以对这些肌理的特点进行归纳总结,将这些特点用于指导构成作品的表现。

一、肌理

物体表面的组织纹理的变化,使之形成一种客观的自然形态,从而给人以不同的视觉感受。肌即皮肤,理即纹理,是指物体表面的组织纹理结构,即各种纵横交错、高低不平、粗糙平滑的纹理变化,是表达人对设计物表面纹理特征的感受。

二、肌理种类

肌理分为视觉肌理和触觉肌理两大类。视觉肌理是由视觉元素构成的纹理，一般是用眼睛看到的物体表面的感受，而光滑与粗糙、细密与疏松、柔软与坚硬等通过手触摸感觉的属触觉肌理。在现实生活中，视觉和触觉可以互补，比如光滑是要靠触摸感知的，但通过眼睛也可以看出是否光滑。

归纳可知：

(1)视觉肌理包括装饰性肌理、自然性肌理、机械性肌理。

(2)触觉肌理包括现成的肌理、改造的肌理、特殊的肌理。

三、肌理构成表现手法

肌理的表现手法非常多样，可以利用工具的不同创造不同肌理。由于笔的使用方法不同，能形成各自独特的肌理痕迹。也可以用绘写、弹、吹制、喷、挤、擦、刮、洒、摩、烤、染、箩筛、拓印、滚印、对印、复印、浮印、剪贴等多种手法制作。

1. 绘写法、蜡绘法、喷绘法

绘写法是利用不同性能的工具，绘制书写出规则或不规则的肌理。例如：借助毛笔笔触的轻重、徐疾、顿挫、干湿、浓淡的变化制造出肌理。蜡绘法是在不需要纹理的地方事先着蜡，而后着色，待颜料干透后，再用沸水脱蜡，脱蜡的部位即为空白；或用白蜡绘制图形，然后敷上水质颜色为底，着蜡的图形空白，形成负片效果。喷绘法是用喷笔，在适当的距离把颜料如雾状地喷洒在纸上。这种技法可产生明暗的渐变、浓淡疏密的细微变化，以及若隐若现的透明感。

2. 拓印法、对印法、自流法、堆积法

拓印法是把墨或颜料滴在水面上，移动后出现所需的纹样时，立即把吸水性较强的纸铺于水面，待纸吸上墨色后，取出晾干备用。拓印法也可将墨或颜料涂于雕刻的石板或木板之上，或者涂于生活中的凹凸不平的物体上，然后用布包轻轻拍打或压印在纸面上，便会出现斑驳、古朴的拓印效果。对印法是把墨或颜料涂于纸板或玻璃上，铺上纸对印，可出现偶发性肌理效果，若用纹理清晰的木板可出现隐约的木纹效果。自流法是采用比较光滑的纸张，将含有水分较多的颜料涂于其上，慢慢晃动使其自由流淌，形成偶发性肌理；或使用吸水性较强的纸张时，颜料便会在短时间内被纸张吸收；使用水分较多且吸水性较差的纸张时，如果纸张稍稍倾斜，颜料便会流淌开来。堆积法是用浓度较大的水粉颜料，堆积在图纸上并搅动，因其多种颜色混合，随意按压而形成偶发性肌理形态。

3. 渍染相关方法

用吸水力强的纸，或预先把纸面洒湿，当其快干时，滴上液体颜料让其慢慢晕染散开，产生柔润优美的肌理效果；或使墨浮于水面，并用棉纸转印出水墨流动图案的技法，称为"墨流染"。在西方还有一种方法，被称作"模造大理石纹"，是指用喜爱的颜色做出大理石纹般的图形，用在书籍装帧及其他的工艺品上。相对于模造大理石花纹，墨纹法形成的是单色的流动图案。以金属丝网喷刷色料形成晕色，在绘图纸上喷刷，并在颜料半干之际，很快注入大量水分，于是粒子状的色料便溶解流淌开来，形成意外的、偶然的图案或把黏稠的油漆等涂料用笔、棒、刷子抖落在画布上，经过敲击亦可创造出强劲华丽的画面。排斥法是利用排斥水分的抗拒力，例如涂有油脂的地方不会沾水，涂有水的地方也不会沾油。我们使用的颜料基本为水性或是油性颜料。油性颜料包括油画颜料、色粉颜料等，可以采用不属于颜料的蜡来做出抗水法的图形再施以颜色。水性颜料包括一切可溶于水的颜料，如水粉颜料、水彩颜料、广告颜料、彩色墨水、国画颜料及染料等。由于水油互不相溶，两种颜料勉强在一起时，便会互相排斥，但在排斥之中所形成的图形，可使人感觉到厚重性及偶然性所产生的神秘感。

4. 纸张

纸张由于制作材料不同,纸张的吸水性能、纹理结构都不相同,这时可因材施教,采用揉纸、折皱、拼贴等手法,设计产生特殊的肌理效果。

5. 擦刮

我们在不同的着色平面纸上,利用利器摩擦或刮刻表面,使纸面颜色摩擦变化也可获得肌理效果。

6. 吹色

在纸上稍稍多放一些水性颜料,并在颜料未干时把它吹开。这时,溶于水的广告颜料便如丝线一般出现许多细线条,并呈扇形散开,单调平凡的线条顿时富有了生命。

7. 其他方法

肌理构成的其他制作方法包括喷洒法、熏灸法、滴流法、抗水法、压印法、吹肥皂泡法、振动摄影法等。见图3-101。

图3-101 肌理构成(学生作品)

四、肌理在设计中的运用

肌理在现代产品设计、商业设计、纺织品设计、室内外建筑设计中是不可缺少的元素。肌理应用得恰当可以使造型更具有魅力。

所谓肌理是指物体表面的纹理。大自然中的任何物体都是有表面的,而所有表面都是有特定的肌理的。天然材料的表面和不同方式的切面都有千变万化的不同肌理,而这些是我们形式设计取之不尽的创作源泉。制作肌理效果的创作手法多种多样,要进行不断的尝试和探索才能创造出各种各样的形态。制作的肌理效果用来为设计服务,能以其独特的表现力在版面构成中展示出独特的视觉魅力。图案创作方式的创新是对设计理念和思维的创新,同时也是对过去设计经验和知识的创新。

练习题

尺寸:在6开的白卡纸或白板纸上分成9个小格,运用肌理构成的表现手法,完成9幅空间构成的作业。

类型:根据所学的肌理构成的类型进行选择表现,可以将肌理表现方式相结合,设计合理,表现得当。

要求:画面整洁;图形设计新颖;色彩表现不限。

第二部分

色彩构成

第四章　初识色彩

思政目标

色彩是设计艺术十分关键的构成元素，直接影响着作品的艺术风格、文化内涵和精神情感表达，能够使得艺术设计更加富有艺术感染力和审美观赏价值。色彩美学是程式化的、系统化的。因为它是历经数千年历史发展和演化而沉淀下来的文化艺术成果，经过了漫长岁月的重重考验，带着民族传统文化和精神思想的烙印，形成了具有永恒性的美学规律和经典传统的色彩搭配法则，这些基本的类型化的色彩美学规律法则还会代代传承发展下去，指导着后世民间美术色彩的运用和审美。学生通过对本章的学习，可以加深对色彩的认知，了解设计色彩构成在艺术形态中创造出的美，了解中国传统思想天人合一的内涵美自然色，从而理解中国传统色彩的搭配关系与精神内核，增强名族文化自信。

教学基本要求

了解色彩的起源、古代色彩的地域性及民族性，掌握色彩构成的光与色、色彩的传播，使学生通过本章内容的学习对色彩的来源具有初步的认识和了解，为学生以后的色彩构成学习打下理论基础。

第一节　色彩的起源

在我们眼中的世界色彩斑斓，流光溢彩，充满着无限生机，而这些绚丽的色彩到底从何而来，千余年来无数先驱者都在不断探索其中奥秘。在视觉艺术中，色彩具有"先发制人"的力量。在文字、图形、色彩三大要素中，色彩是最能迅速传达信息和表达情感的，它能直接影响人的情绪，唤起人的情感联想。

一、史前人类对色彩的认识和运用

人类对色彩的认识来源于奇妙的自然环境给予人类视觉、触觉、味觉上的感知，它使得人类逐步认识和体会到了这个丰富而奇特的大千世界，而渐渐深入探索这个未知而神秘的自然界，使得人类开始认识和拥有了极为丰富的文化历史遗产。而色彩文化极具魅力的丰富内涵，使得我们懂得如何古为今用、洋为中用。如何更好地运用它的美，成为我们认识色彩世界的课题。"色彩"在世界各领域中都有着重要的地位，在人们的心理和生理层面有着美妙的感受和作用。

远古时期，人们崇拜太阳，视火种为极为珍贵的来源，重要的祭祀活动会用纯洁动物的鲜血作为最高的祭品，远古人认为火是生命和希望的象征，同时也赋予了其颜色特殊的意义与内涵。

火光的应用与色彩的起源始于 200 万年前龙骨洞巫山猿人和北京山顶洞人原始审美观的萌芽。这充分说明，在中国原始人类进化的历史进程中，火的应用使原始人由食用生食变为食用熟食，促进了人类进化，并使人的大脑思维发生了根本性的转化。在原始人类通过对火光的使用，逐步认识色彩自然现象的过程中，原始的图腾崇拜活动为远古氏族图腾文化的产生和象形文字的起源奠定了色彩视觉形象基础。如中国古代象形文字"火"的创造，其形态就是古代中国人通过火认识色彩、认识自然和改造自然的概括和结晶。"火"字就好像一把熊熊燃烧的烈火，呈现出不同的温度和不同的色彩——红色、黄色、白色、蓝色，直至黑色灰烬。没有了光就没有色彩，也就没有了一切，光是一切色彩的来源。

二、古代色彩的地域性及民族性特征

从艺术的角度谈地域性及民族性,旨在探讨不同地域内人们生活习性的差异,更进一步探讨人的语言、文化、心性。从南到北,从东到西,随着地域的变化必然会产生差异,尤其是体现在艺术特征方面的差异。

1. 古代西方色彩的地域性及民族性特征

以阿尔塔米拉洞窟为例,它是西班牙一个距今11000至17000年前的洞穴,一直延续至欧洲旧石器文化时期,是史前人类活动遗址。该洞窟长1000米,深邃而曲折。150多幅壁画集中在长18米、宽9米入口处,为公元前3万至前1万年左右旧石器时代晚期的古人绘画遗迹,被称为"马格德林文化"。洞内灶底余烬,痕迹清晰可辨,洞顶和洞壁多是简单风景草图和分散的动物画像,多以写实、粗犷和重彩等手法刻画了原始人熟悉的动物形象(见图4-1),千姿百态、栩栩如生。在阿尔塔米拉洞窟,考古学家们发现了牛脂制成的赭色画笔。这些画是当时的艺术家们小心翼翼地在几乎无法透入日光的昏暗内室中完成的。这表明当时人造光已经被使用了,事实上也的确发现了石灯。从穴顶上的绘画可以推断出当时的人们已经使用了某种形式的脚手架。这些壁画的绘制过程应该是这样的:先用尖利的燧石雕出轮廓,然后添加各种不同的颜色。当时的艺术家们不能创造出绿色和蓝色,但可能从氯化锰、煤炭和烟灰中提取黑色和紫黑色。褐色、红色、黄色和橙色是由铁矿石、动物血或脂肪和植物汁液混合制成的。阿尔塔米拉洞窟的壁画是世界上保存最完好的古代洞穴绘画。

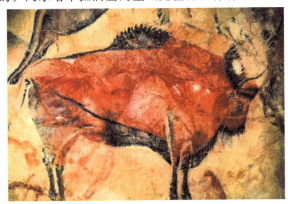

图4-1 阿尔塔米拉洞窟壁画

1940年,人们在法国西南部道尔多尼州的一个山洞里发现了一个原始人庞大的画廊。这就是拉斯科洞窟壁画,被誉为"史前的卢浮宫"。拉斯科洞窟表面装饰着大约1500个岩刻和600个绘画,有红、黄、棕和黑等多种颜色,其中以外形不规则的圆厅"野牛大厅"最为壮观。厅顶画有65头大型动物形象(马、鹿、牛等)及一些意义不明的圆点和几何图形,见图4-2、图4-3。

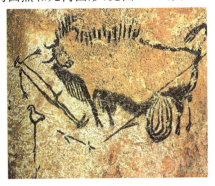

图4-2 法国拉斯科洞窟壁画(1)

图4-3 法国拉斯科洞窟壁画(2)

在西方绘画艺术史上古希腊艺术色彩也占据着重要地位。古希腊瓶画是希腊陶器上的装饰画,依附于陶器而得以流传下来,代表了希腊绘画风格,曾出现过东方风格、黑绘制风格和红绘制风格等。东方风格主要是受埃及、美索不达米亚艺术风格的影响而产生的一种多纹样的色彩区分的绘画样式。

在陶器的胚胎上采用素描画出的黑色图画的技法,简称黑绘。《阿喀琉斯与埃阿斯玩骰子》是古希腊美术中古风时期(公元前7世纪至公元前6世纪)的代表作,见图4-4。它是一副陶瓶画,画面是红赭色底上画有黑色的图案,所以又属于黑绘风格的画作。此瓶画所描绘的题材是荷马史诗中提到的两位英雄阿喀琉斯和埃阿斯在出征特洛伊途中遇到风暴,在帐篷里玩骰子的情节。

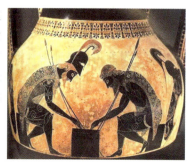

图4-4　阿喀琉斯与埃阿斯玩骰子

2. 中国古代色彩的地域性及民族性特征

中国古代色彩要追溯到距今约10000年前新石器时代的彩陶(见图4-5)。人类在新石器时代逐渐定居下来,由此产生了农耕文化,并发明了烧陶技术。

彩陶是指在打磨光滑的橙红色陶坯上,以天然的矿物质颜料进行描绘,用赭石和氧化锰作呈色元素,然后入窑烧制。彩陶在橙红色的胎体上呈现出赭红、黑、白等诸多颜色的美丽图案,形成纹样与器物造型高度统一的效果。新石器时代人面鱼纹彩陶盆于1955年出土于陕西省西安市,为新石器时代前期陶器,多作为儿童瓮棺的棺盖来使用,是一种特制的葬具,现收藏于中国国家博物馆。新石器时代人面鱼纹彩陶盆(见图4-6),高16.5厘米,口径39.8厘米,由细泥红陶制成,敞口卷唇,口沿处绘有间断黑彩带,内壁以黑颜色绘有两组对称的人面鱼纹。

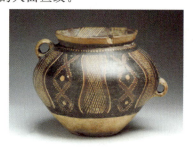
图4-6　彩陶

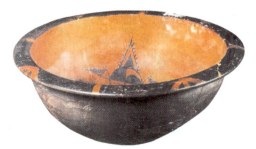
图4-6　人面鱼纹盆

依山傍水、捕鱼为生,图腾崇拜、就地取材,我们看到的这些器皿上的图案和色彩都真实再现了那个时代劳动人民的生活场景和状态,而这些有美感的色彩和图案就是当时人们生活的自然环境所赐予的,并被通过智慧的双手升华创造的结果。

第二节　光与色

说到光你首先想到的是什么呢?也许你会想到它的速度很快、有温暖感、在水雾的映衬下会出现美丽的彩虹。其实,在17世纪以前,人们对光与色彩没有太多的概念,直到牛顿做了色散实验,才揭开了光的颜色秘密。他曾在著作中记载道:"1666年初,我做了一个三角形的玻璃棱柱镜,利用它来研究光的颜色。为此,我把房间里弄成漆墨的,在窗户上做了一个小孔,让适量的日光射进来,我又把棱镜放在光的入口处,使折射的光能够射到对面的墙上去,当我第一次看到由此而产生的鲜明强烈的光色时,使我感到极大的愉快。"通过这个实验,牛顿在墙上得到了一个彩色光斑,颜色的排列是红、橙、黄、绿、蓝、靛、紫。牛顿把这个颜色光斑叫作光谱。

这个现象的产生表明:第一,白光不是单色的,而是由各种单色光组成的复色光。第二,不同的单色光通过棱镜时偏折的程度是不同的。实验中红光偏折的程度最小,紫光偏折的程度最大,各单色光偏折的程度从小到大按照红、橙、黄、绿、蓝、靛、紫的顺序排列。人们发现,红、绿、蓝三色光混合能产生各种色彩,因此把红、绿、蓝三种色光叫作光的三原色。

一、光的特性

光在物理学上是一种电磁波。从0.38微米到0.78微米波长之间的电磁波,才能引起人们的色彩视觉。

此范围称为可见光谱。波长大于 0.78 微米的被称为红外线,波长小于 0.38 的被称为紫外线。

二、光的传播

光是以波动的形式进行直线传播的,受波长和振幅两个因素影响。不同的波长会产生色相差别。不同的振幅强弱会产生同一色相的明暗差别。光在传播时有直射、反射、透射、漫射、折射等多种形式。光直射时直接传入人眼,视觉感受到的是光源色。当光源照射物体时,光从物体表面反射出来,人眼感受到的是物体表面色彩。当光照射时,如遇玻璃之类的透明物体,人眼看到是透过物体的穿透色。光在传播过程中,受到物体的干涉时,则产生漫射,对物体的表面色有一定影响,如通过不同物体时产生方向变化,称为折射,反映至人眼的色光与物体色相同。

三、物体色

1. 物体色的产生

(1)一般性吸收和选择性吸收。

物体对色光的吸收、反射或透射能力,受物体表面肌理状态的影响,表面光滑、平整、细腻的物体,对色光的反射较强,如镜子、磨光石面、丝绸织物等。表面粗糙、凹凸、疏松的物体,易使光线产生漫射现象,故对色光的反射较弱,如毛玻璃、海绵等。

物体对色光的吸收与反射能力虽是固定不变的,而物体的表面色却会随着光源色的不同而改变,有时甚至失去其原有的色相感觉。所谓的物体固有色,实际上不过是常光下人们对此的习惯而已。如在闪烁、强烈的各色霓虹灯光下,建筑及人的服装及肤色都失去了原有本色而显得奇异莫测。另外,光照的强度及角度对物体色也有影响。

(2)无色彩系和有色彩系。

自然界的物体五花八门,变化万千,它们本身虽然大都不会发光,但都具有选择性地吸收、反射、透射色光的特性。当然,任何物体对色光不可能全部吸收或反射,因此,实际上不存在绝对的黑色或白色。

常见的黑、白、灰物体色中,白色的反射率是 64%~92.3%,灰色的反射率是 10%~64%,黑色的吸收率是 90% 以上。

2. 物体表面质感与色彩

(1)质感与色彩纯度。

如果物体表面光滑、平整,对色光就有较强的反射率,那么此物体所反映的色彩纯度就高。

如果物体表面粗糙或凹凸不平,不同的漫反射作用会降低色彩的反射度,物体呈现出来的色彩纯度就会低一些。

(2)透明物体与不透明物体。

透射是入射光经过折射穿过物体后的出射现象。被透射的物体为透明体或半透明体,如玻璃、滤色片等。若透明体是无色的,除少数光被反射外,大多数光均透过物体。

(3)物体粉末的色彩变化。

有些物体的本身呈现出无色或较深的颜色,但其粉末却是白色的,这是因为光在细小的粉末的表现被无数次反射后从多种角度射出,各种频率的色光成分都一样,所以看起来便是白色的了。

练习题

说说你眼中的色彩,要求根据所掌握的内容和自己的理解,分析色彩的特性和作用,并举两个具体的实例说明,不少于 2000 字。

第五章　色彩的理论和体系

思政目标

色彩作为艺术创作和艺术审美中不可忽略的重要元素，不仅具有程式化的、地域性的、审美性的、象征性的色彩美学特征和色彩表现功能，同时还具有表现和传承弘扬传统优秀文化和地域文化的文化价值蕴意。因此在艺术设计实践中，我们要着重把握色彩的双重内涵和价值，不仅要不断提升色彩的时代审美价值，更要关注色彩背后的文化内涵表达，使其兼具视觉美感和深厚文化意蕴。学生通过本章的学习，可以了解物质形态中的色彩理论体系，并意识到自然规律、社会秩序的重要性，从而理解人的行为心理以及色彩与自然规律的关系，培养理论联系实际的能力和色彩设计专业素养，同时提升对事物的观察、探究与分析能力。

教学基本要求

了解著名的色彩研究理论体系，并理解其体系核心之间的差异，为学生掌握和运用色彩构成理论打下基础。

第一节　色彩理论

1. 歌德的色彩理论

歌德于1810年出版了《色彩理论》，在书中含有一些他早期发表的诸如色彩阴影、折射和色差之类现象的描述，该书也奠定了现代色彩体系研究的基础。

歌德的和谐色域理论主要阐释了色彩明度与其面积的和谐比例关系。歌德将三原色和三种间色的亮度以视觉感受程度归纳为数字比例关系。即数字越高亮度越高，黄色比它的补色紫色亮3倍，因而它的面积只能占紫色的三分之一。

歌德认为光亮度的数字比例如下所示：

黄：橙：红：紫：蓝：绿＝9：8：6：3：4：6

2. 伊顿的色彩调和理论

伊顿的色彩调和理论认为用对偶的方法选择色彩，可以取得较好的效果。

（1）两色调和。两色调和是指互补色都可以组成和谐色组，如红色和绿色、黄色和紫色、橙色和蓝色。

（2）三色调和。凡是在色相环中构成等腰三角形、等边三角形的三个色可组成和谐色组，如果将这个三角形想象为色立体中的三个点，并且自由转动这个三角形，可以找到更多的三色调色组。

（3）四色调和。色相环中构成正方形、长方形的四个色即为和谐色组，如果采用梯形或不规则的四边形，可以获得更多变化的和谐色组。

伊顿的《色彩艺术》一书总结了他一生色彩理论研究的成果，对20世纪色彩的教育和研究都产生了深刻影响。伊顿对于现代色彩教育的贡献在于：一是主张从科学角度研究色彩，而不是像当时其他美术教育那样仅仅重视色彩对人的情感作用、视觉效果及心理反应；二是为色彩教育建立了严谨的理论基础，并通过系统的色彩理论教育启发学生的色彩创造力，丰富学生的色彩视觉经验；三是通过严格的色彩教学方式对学生进行渐进引导，最终使学习者大体掌握色彩创作原理，并且能够应用到专业设计中。

第二节 色彩系统

1. 孟塞尔颜色系统

孟塞尔色系统是1905年美国的美术教育家、色彩学家孟塞尔创立的,是目前最科学的标准色系之一。

(1)色相。

孟塞尔色相环以红(R)、黄(Y)、绿(G)、蓝(B)、紫(P)5色为基础,加上它们的中间色相黄红(YR)、黄绿(YG)、蓝绿(BG)、蓝紫(BP)、红紫(RP)共10色为基本色相,再将每个色相细分为10个等级,分别用序号1~10表示,如此可以一共得到100个色相,各色相群的第5号色为该色相群的代表色相。如5R为该色相群的代表色相红色,1R为紫味红,10R为橙味红,位于色相环直径两端的色相互为补色关系。

(2)明度。

位于中心轴的明度系列,垂直轴为明度轴,是无彩色系轴,称为"N轴"。从底部的黑色到顶部的白色被分为编号从0到10共11级。

(3)纯度。

纯度也是分成许多视觉上相等的等级。中央轴上的中性色彩度为0,离中央轴越远,纯度越高。不同的色相纯度等级也各不相同,基本色相中红色(5R)的纯度最高,在视觉中可以划分的等级最多,共有14个过渡色阶,蓝绿色(5BG)的纯度最低,只有6个过渡色阶。

因为不同色相的纯度不同,所以孟赛尔色立体结构的半径是不等长的,类似于一个参差不齐的树,所以又被称为色相树,见图5-1。

同时,孟赛尔在色彩调和理论方面也进行了深入研究。孟赛尔的色彩调和理论是在歌德的研究基础上发展起来的,他引入了纯度的因素。高纯度色和含灰色配合时,含灰色面积越大,纯色面积越小,越容易达到和谐的效果。并且,不强烈的色彩容易调和,按秩序变化的色彩容易调和,色彩表现一致时容易调和,感受上互相补充的色彩容易调和。

在画面中色彩的集中与分散也会影响对比调和的效果,当色彩相对集中时,对比关系表现强烈;当色彩相对分散时,调和关系表现强烈。所以,有面积对比时,适于集中配色;面积相接近的,适于分散配色。

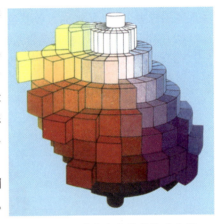

图5-1 孟赛尔色立体结构示意图

2. 奥斯特瓦尔德色系统

奥斯特瓦尔德,是德国的物理化学家,因创立了以其本人名字而命名的表色空间,而获得诺贝尔奖。奥斯特瓦尔德色系统的基本理论认为一切色彩都是由纯色(C)与适量的白色(W)、黑色(B)混合而成的,即白量(W)+黑量(B)+纯色量(C)=100(总量),见图5-2。

(1)色相。奥斯特瓦尔德色系统以黄、橙、红、紫、蓝、蓝绿、绿、黄绿等8种色相为基本色相,再将各主色相分为3个色阶,依次展开形成24色相环,处于基本色相中间位置的2号色为该色相的代表色相,如2R、2B、2YB等,色相环上相对的纯色为补色关系。

(2)明度。位于中心轴的无彩色明度系列,从上至下,由白至黑共计8个明度等级,分别用字母a、c、e、g、i、l、n、p表示,每一个符号等级都有一定的含黑量与含白量。a代表最高明度的白,比理论上的纯白多含11%的黑。p代表最低明度的黑,比理论上的纯黑多含3.5%的白。

(3)纯度。中心轴上的无彩色纯度值为0,由内而外纯度值逐渐增高,最外围的顶点为该色相的最高纯度色,形成同一色相面的等边三角形。

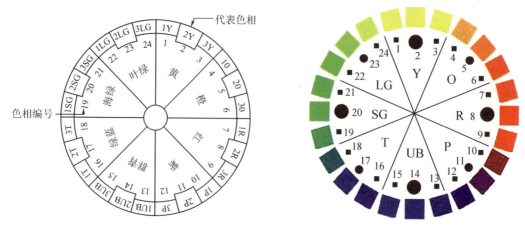

图 5-2　奥斯特瓦尔德色相环

3. 日本色彩研究所色系统

日本色彩研究所色系统是 1965 年日本色彩研究所根据孟赛尔色立体结构和奥斯特瓦尔德色立体结构的特点加以整合制定的色彩体系。它使用了更容易为东方人所接受和理解的色名，见图 5-3。

（1）色相。日本色彩研究所色彩体系以红、橙、黄、绿、蓝、紫等 6 个主要色相为基础，以等间隔、等视觉差距的比例调配出 24 色相环，每一色前标有数字序号，如 1 红、2 红味橙、3 橙红、4 橙、5 黄味橙……24 紫味红。该色相环注重等感觉差，所以又被称为等差色相环。等差色相环上直径两端的色相非完全正确的补色关系。

（2）明度。位于中心轴的无彩色明度系列，从白至黑共计 11 级。黑色定为 10，白色定为 20，其间为 9 级灰阶。

（3）纯度。纯度表示与孟赛尔色立体结构近似，但纯度分割比例不同。红色为最高纯度色，纯度等级划分为 9 级。

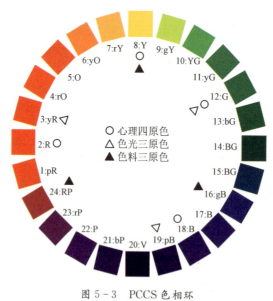

图 5-3　PCCS 色相环

练习题

选择两位以上的色彩理论研究者，分析其理论体系的相同及差别，并配图说明（可自己绘制）。

要求：字数不少于 3000 字；分析条理清晰，论证充分；有自己明确的观点和见解。

第六章　色彩构成的基本理论

思政目标

研究色彩构成的目的是帮助学生体验和运用色彩，了解不同色彩组合形成的规律，从而激发学生设计色彩的创造力。扎实的基础和学习领悟是分不开的，只有亲自体会创造的过程才能拓宽眼界、掌握色彩构成的规律，这也是为了帮助学生提高审美和实践能力，增强他们对色彩的审美欣赏。学生通过本章的学习，可以了解色彩构成设计中的画面营造，培养从观察方式到思维方式的转换，从被动描摹到主观表达，探寻色彩搭配组合、对比调和的内在规律，更重要的是培养学生自我管理、自我秩序的观念，也在潜移默化中让设计充满了文化，让色彩变得丰富厚重。

教学基本要求

掌握色彩的基本属性和色彩构成的方法；理解色彩构成中色调、混合、对比、调和的特性与关系以及使用规律，并能对其构成方法灵活运用，创造出自己独特的色彩构成关系和画面效果；培养学生基本的色彩搭配及形式美感能力，为以后的色彩设计做充分准备。

第一节　色彩三要素

色彩可用色调（色相）、饱和度（纯度）和亮度（明度）来描述。人眼看到的任一彩色光都是这三个特性的综合效果，这三个特性即是色彩的三要素，其中色调与光波的波长有直接关系，亮度和饱和度与光波的幅度有关。色彩的三要素是色相、明度、纯度。

一、色相

色彩是由于物体上的物理性的光反射到人眼视神经上所产生的感觉。色的不同是由光的波长的长短差别所决定的。色相，指的是这些不同波长的色。波长最长的是红色，最短的是紫色。把红、橙、黄、绿、蓝、紫和处在它们各自之间的红橙、黄橙、黄绿、蓝绿、蓝紫、红紫这6种中间色，共计12种色作为色相环，在色相环上排列纯度高的色，被称为纯色。这些色在环上的位置是根据视觉和感觉的相等间隔来进行安排的。用类似这样的方法还可以再划分出差别细微的多种色彩。在色相环上，与环中心对称，并处在180度的位置两端的色被称为互补色，见图6-1。

二、明度

表示色所具有的亮度和暗度被称为明度。计算明度的基准是灰度测试卡。黑色为0，白色为10，在0～10之间等间隔

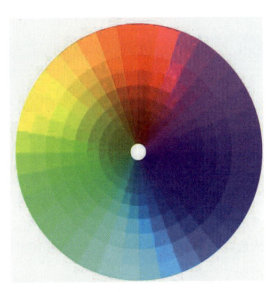

图6-1　色环

的排列为9个阶段。色彩可以分为有彩色和无彩色,但后者仍然存在着明度。作为有彩色,每种色各自的亮度、暗度在灰度测试卡上都具有相应的位置值。彩度高的色对明度有很大的影响,不太容易辨别。在明亮的地方鉴别色的明度比较容易的,在暗的地方就难以鉴别,如图6-2、图6-3、图6-4所示。

图6-2 明度对比(1)

图6-3 明度对比(2)

图6-4 明度对比(3)

三、纯度

用数值表示色的鲜艳或鲜明的程度称之为纯度或彩度,见图6-5。有彩色的各种色都具有彩度值,无彩色的彩度值为0。对于有彩色的色,纯度(彩度)高低区别方法是根据这种色中含灰色的程度来计算的。纯度由于色相的不同而不同,而且即使是相同的色相,因为明度不同彩度也会随之变化。

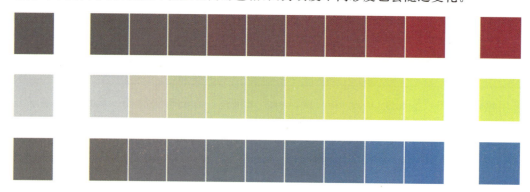
图6-5 纯度色阶

第二节 色调

一、调与色调

调是由物体反射的光线中以哪种波长占优势来决定的,不同波长产生不同颜色的感觉,色调是颜色的重要特征,它决定了颜色本质的根本特征。

色调不是指颜色的性质,而是对一幅绘画作品的整体颜色的概括评价。色调是指一幅作品色彩外观的基本倾向。在明度、纯度、色相这三个要素中,某种因素起主导作用,就称之为某种色调。一幅绘画作品虽然用了多种颜色,但总体有一种倾向,是偏蓝或偏红,还是偏暖或偏冷等。这种颜色上的倾向就是一副绘画的色调。通常可以从色相、明度、冷暖、纯度四个方面来定义一幅作品的色调。

二、三种色调

1. 单色调

单色调是指只用一种颜色,在明度和纯度上做调整时只用中性色。这种方法带有一种强烈的个人倾向。要注意的是中性色必须做到非常有层次,明度系数也要拉开才可以达到想要的效果。

2. 调和调

调和调是采用标准色的队列中邻近的色彩配合。但这种方法易使色彩单调,必须注意明度和纯度,而且注意在画面的局部采用少量小块的对比色以达到协调的效果。

3. 对比调

对比调易造成色彩不和谐,必须用中性色加以调和,注意色块大小、位置才能均衡布局。在调和色彩中要注意使用中性色,并且近的纯由远的灰衬托;明的纯由暗的灰衬托;主体的纯由宾体的灰衬托。

第三节　色彩混合

一、色光三原色

从物理刺激方面,三种色即蓝、绿、红在光谱中波长范围最宽、最鲜明、最突出。另一方面,由于色彩的形成与人眼有关,根据解剖学知道人眼的视网膜上存在 3 种分别对蓝、绿、红产生感觉的视神经,当上面的 3 种光线进入人眼后,视神经受到刺激而感觉到了色。也就是说人眼所看到的颜色都与蓝、绿、红 3 种光线有关。实验证明,自然界所有的颜色都可以根据蓝、绿、红 3 种成分的不同比例来再现。所以在色彩学上,我们把蓝、绿、红称为色光三原色,见图 6-6。

利用这三种波长的光就可合成自然界中的一切色彩。也就是说,物体的不同色彩只是包括了不同比例的蓝、绿、红三种光的合成。这就是色光加色法。

二、加色混合（加光混合）

加色混合也称色光混合。两种或两种以上的色光相互混合时,能够获得另外一种色光的方法,人们称之为色光加色法。其特点是把所混合的各种色的明度相加。混合的成分愈增加,混合色的明度就愈高,而色相则相应变弱。

三、减色混合（减光混合）

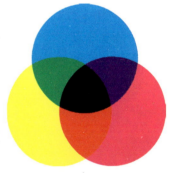

图 6-6　三原色

减色混合是指色料的混合,即物质的吸收性色彩的混合。它与加色混合相反。混合后色彩在明度、彩度上相比较未混合的任何一色均有所下降。混合的成分越多,色彩就越暗越浊。减色混合可分为颜料混合和叠色两种。

1. 颜料混合

减色混合的三原色是品红、柠檬黄、湖蓝,三种色做适当比例的混合可以得到很多色。如品红与柠檬黄相混产生橙色;柠檬黄与湖蓝相混产生绿色;品红与湖蓝相混产生紫色。橙、绿、紫是物体色的三间色。它们再混合则产生灰黑色,当两种色彩混合产生出灰色时,这两种色彩互为补色关系。

2. 叠色

叠色是指当透明物叠置时获得新色的方法。其特点是透明物每重叠一次,透明度便下降一些,可透过

的光量也会随之减少,所得新色的明度同时也会降低,所得新色的色相介于相叠色之间,彩度也会有所下降。双方色相差别越大,彩度下降就越多。但完全相同的色彩相叠,所得新色的彩度有可能提高。印刷上的网点制版印刷,就是将红、黄、蓝、黑四色网版相叠加混合所形成的。

混色加减法的对比见表6-1。

表6-1 混色加减法对比

混合法	加色法	减色法
原色	色光	色料
原色色相	红(R)、绿(G)、蓝(B)	品红、黄、青(M、Y、C)
原色与色谱的关系	每一原色仅辐射一个光谱区色光	每一原色吸收一个光谱区色光,反射两个光谱区色光
颜色混合时色彩的基本变化规律	红+绿=黄 蓝+红=品红 绿+蓝=靛(青) 红+绿+蓝=白	品红+黄=红 品红+靛=蓝 黄+靛=绿 品红+黄+靛=黑
混合效果	光源之间混合,新颜色的亮度为各光的亮度和,颜色饱和	两原色叠合新颜色的亮度降低,彩度降低
用途	颜色的测量和匹配 彩色电视 剧场照明等	对色彩原稿的分色 彩色印刷 颜色混合等

四、中性混合

中性混合包括旋转混合与空间混合两种形式。它是色光混合的一种色相变化,与加色混合相同。但明度不像加色混合那样越混合越亮,也不像减色混合那样越混合越暗,而是相混合各色的平均明度,故称为中性混合。

1. 旋转混合

在圆形转盘上贴两种或多种色纸,并使此圆盘快速旋转,即可产生色彩混合的现象,我们称它为旋转混合,见图6-7。

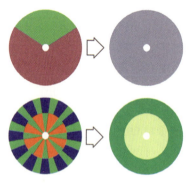

图6-7 旋转混色

2. 空间混合

空间混合是指将两种或两种以上的颜色并置在一起。按不同的色相明度与彩度组合成相应的色点面,通过一定的空间距离,在人的视觉内产生的色彩空间幻觉感所达成的混合。这种混合后的效果要比直接的物理混合更明亮、更热烈、更富有光感。这种方法在印象派画家中被广泛应用,见图6-8、图6-9。

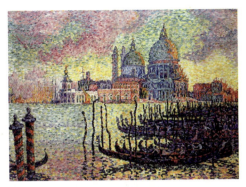
图 6-8 空间混合(1)

图 6-9 空间混合(2)

练习题

1.明度练习。
(1)内容:在白卡纸上用明度推移的方法完成色块练习。
(2)要求:五种色相不同的色块;画面整洁;色调准确。

2.纯度练习。
(1)内容:在白卡纸上用纯度推移的方法完成色块练习。
(2)要求:五种色相不同的色块;画面整洁;色调准确。

3.空间混合练习
(1)内容:在白卡纸上完成一幅空间混合练习。
(2)要求:选择色相丰富、色彩对比较强的图片进行练习;空混形式自定;画面整洁、色彩唯美。
(3)作业方法:
①先在素描纸上将图片的轮廓用铅笔勾勒出来。
②将整个画面用 1 cm×1 cm 或 0.5 cm×0.5 cm 的小方格或菱形格,或者用 0.5 cm 宽、长度自由不规则的竖条分割整个画面。
③在铅笔稿上用薄水粉颜料淡淡画出大概色调。
④在每个格或小条内填上颜色;控制色相的数量,尽量应用原色或其他高纯度的基本色来表现。
⑤灰色可以用任意一对互补色并置来代替,尽量直接调用灰色。黑色可以用普蓝和大红色来并置代替,纯白色用纸的白底色表现。
⑥任意两个相邻的色块不要使用完全相同的颜色,否则这两块就成为一片,色彩显得平板。
⑦注意前后、左右的冷暖关系以及补色、环境色等的相互关系,注重个人主观感受。
⑧可同时运用电脑技术做出同一张图片的马赛克形式,比较人工绘制和电脑马赛克化的异同。

第四节 色彩对比

色彩对比是在构成中常用的一种色彩设计方法,通过两种或两种以上的色彩使得它们之间有更加强烈的碰撞,创造出富有冲击力的视觉效果。

一、色相对比

色相环上任何两种颜色或多种颜色并置在一起时,在比较中呈现色相的差异,从而形成的对比现象,称为色相对比。某种色彩由于受到周围环境色彩的影响,产生了与该色彩在其他环境中不一样的视觉效果。它是色彩对比的一个根本方面,其对比强弱程度取决于色相之间在色相环上的距离(角度),距离越小对比越强,反之则对比越弱,见图 6-10。

图 6-10 色彩对比

根据色相对比的强弱可分为:同一色相对比在色相环上的色相距离角度为 0°;邻近色相在色相环上的色相距为 15°到 30°;类似色相对比在 60°以内;中差色相对比在 90°以内;对比色为 120°以内;补色相对比在 180°以内;全彩色对比范围包括 360°色相环(包括明度、纯度、冷暖)。

根据周围的颜色,颜色本身的色相看上去会有所改变。也就是说,比实际的颜色从视觉看上去会偏红一些,或偏蓝一些。这种现象是通过周围颜色的心理补色产生的,是人的视觉生理本能。

在对比过程中也需要一定的对比条件:第一,色彩必须在两种或两种以上。第二,比较时色块要并置。第三,同时间、同距离观察。第四,对比颜色要有可比性。第五,视力正常,照明度充足。

1. 色相环

色相环一般有五种或六种甚至八种色相为主要色相,若在各主要色相的中间色相,就可做成十色相、十二色相或二十四色相等色相环。

(1)十二色相环。十二色相环是由原色、二次色和三次色组合而成。色相环中的三原色是红、黄、蓝,彼此对等,在环中形成一个等边三角形。二次色是橙、紫、绿色,处在三原色之间,形成另一个等边三角形。红橙、黄橙、黄绿、蓝绿、蓝紫和红紫等六色为三次色。三次色是由原色和二次色混合而成的。井然有序的色相环可以让使用者清楚地看出色彩平衡、调和以后的结果,见图 6-11。

(2)二十四色相环。奥斯特瓦尔德颜色系统的基本色相为黄、橙、红、紫、蓝、蓝绿、绿、黄绿 8 个主要色相,每个基本色相又分为 3 个部分,组成 24 个分割的色相环,从 1 号排列到 24 号。在 24 色色相色环中彼此相隔 12 个数位或者相距 180 度的两个色相,均是互补色关系。互补色结合的色组,是对比最强的色组。使人的视觉产生刺激性、不安定性。相隔 15 度的两个色相均是同种色对比,色相感单纯、柔和、统一趋于调和,见图 6-12、图 6-13。

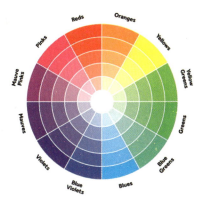
图 6-11　十二色相环

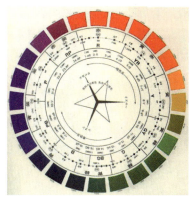
图 6-12　二十四色相环

图 6-13　奥斯特瓦尔德色相环中各色对比及其相邻关系

2. 色相对比的特点

（1）零度对比。无彩色对比虽然无色相，但它们的组合在实用方向方面很有价值。如黑与白、黑与灰、中灰与浅灰，或黑与白与灰、黑与深灰与浅灰等。对比效果感觉大方、庄重、高雅而富有现代感，但也易产生过于素净的单调感，见图 6-14。

（2）无色系和有色系对比。在无色系的环境里，加入小面积高纯度的有色系，可以得到一个有趣的调和配色。在小面积的有色系的调和下，大面积的无色系会更加富有活力，我们可以通过各种小面积的色彩来做这种调和，会使画面更有生气。

同时，将大面积的有色系加入无色系环境里，也是一种独特的方法，这样可以得到更加沉稳、协调的配色。可以选择两种以上的色彩，会有更加平和、细腻的感受，见图 6-15、图 6-16。

图 6-14　无彩色对比

图 6-15　无色系与高纯度小面积

图 6-16　无色系与低纯度大面积

（3）同种色相对比。同种色相对比是指一种色相的不同明度或不同纯度变化的对比，俗称姐妹色组合。如蓝色与浅蓝（蓝+白）色对比，橙色与咖啡色（橙+灰）或绿色与粉绿色（绿+白）、与墨绿（绿+黑）色等对比。对比效果感觉统一、文静、雅致、含蓄、稳重，但也易让人产生单调、呆板之感，见图 6-17。

（4）调和对比。

①邻接色相对比：是指色相环上相邻的二至三色对比，色相距离大约 30 度左右，为弱对比类型。如红橙色与橙色、与黄橙色对比等。效果感觉柔和、和谐、雅致、文静，但也易让人感觉单调、模糊、乏味、无力，在实践中必须调节明度差来加强效果。

②类似色相对比：是指色相对比距离约 60 度左右，为较弱对比类型，如红色与黄橙色对比等，其效果较丰富、活泼，又不失统一、雅致、和谐的感觉，见图 6-18。

③中差色相对比：是指色相对比距离约 90 度左右，为中对比类型，如黄色与绿色对比等，其效果明快、活

泼、饱满,使人兴奋,感觉有兴趣,该类对比既有相当力度,但又不失调和之感。

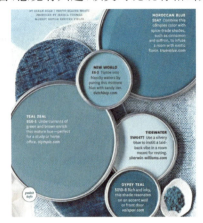

图 6-17　同种色相对比　　　　　图 6-18　类似色对比

④强烈对比。强烈对比有两种,即互补色相对比、对比色相对比。互补色相对比是指色相对比距离 180 度,为极端对比类型,如红色与蓝绿色、黄色与蓝紫色对比等。其效果强烈、炫目、响亮、极有力,但若该类对比处理不当,易使人产生幼稚、粗俗、不安定、不协调等不良感觉,见图 6-19。

对比色相对比是指色相对比距离约 120 度左右,为强对比类型,如黄绿色与红紫色对比等。其效果强烈、醒目、有力、活泼、丰富,但因其色相不易统一而使人感到杂乱、刺激,易造成视觉疲劳。一般需要采用多种调和手段来改善对比效果,见图 6-20。

图 6-19　互补色对比　　　　　图 6-20　对比色

练习题

要求:通过九格色相对比,九个格子尺寸为 10 cm×10 cm;色相对比从强到弱,或是从弱到强。

二、明度对比

1. 明度对比的概念

明度就是指色彩的明亮程度。明度的强弱是由反射光的振幅决定的,振幅大,明度强;振幅小,明度弱。明度对比是色彩的明暗程度的对比,也称色彩的黑白度对比,见图 6-21。

2. 明度对比的基本类型

明度对比的基本类型是色彩对比的一个重要方面,是决定色彩方案感觉明快、清晰、沉闷、柔和、强烈、

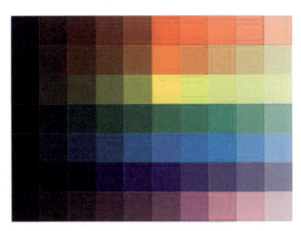

图 6-21 明度色标

朦胧与否的关键。根据明度色标,凡明度在 0~3 度的色彩称为低调色,4~6 度的色彩称为中调色,7~10 度的色彩称为高调色,见图 6-22、图 6-23。

在明度对比中,如果其中面积最大、作用也最大的色彩或色彩组属于高调色,与另外其他色彩的对比同长调对比,整组对比就称为高长调。用这种方法可以把明度对比大体划分为以下 10 种,其中的层次划分对比类型以及组织关系见图 6-24。

(1)第一组,亮色调(高明度调子)。

①高长调:强明度对比,主色调为亮色调,会给人带来明亮、活泼、清澈之感。

②高中调:中明度对比,主色调为亮色调,会给人带来柔和、明朗、安稳之感。

③高短调:弱明度对比,主色调为亮色调,会给人带来明亮、辉煌、清新之感。

(2)第二组,中明度色调(中调)。

①中长调:强明度对比,主色调为中明度色调,会给人带来坚硬、深刻之感。

②中中调:中明度对比,主色调为中明度色调,会给人带来丰富、饱满之感。

③中短调:弱明度对比,主色调为低明度色调,会给人带来朦胧、模糊之感。

(3)第三组:暗色调(低明度色调)(低调)。

①低长调:强明度对比,主色调为暗色调,会给人带来清晰、强烈、冲击力之感。

②低中调:中明度对比,主色调为低明度调,会给人带来深沉、厚重、稳健之感。

③低短调:弱明度对比,主色调为低明度调,会给人带来沉闷、神秘、模糊之感。

另外,还有一种最强对比的 1∶10 最长调,会让人感觉强烈、单纯、生硬、锐利、炫目等。

以上对比强取决于色彩在明度等差色级数,通常把 1~3 划为低明度区,4~7 划为中明度区,8~10 划为高明度区。在选择色彩进行组合时,当基调色与对比色间隔距离在 5 级以上时,称为长(强)对比,3~5 级时称为中对比,1~2 级时称为短(弱)对比。明度对比示例见图 6-25、图 6-26。

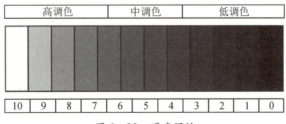

图 6-22 明度调性

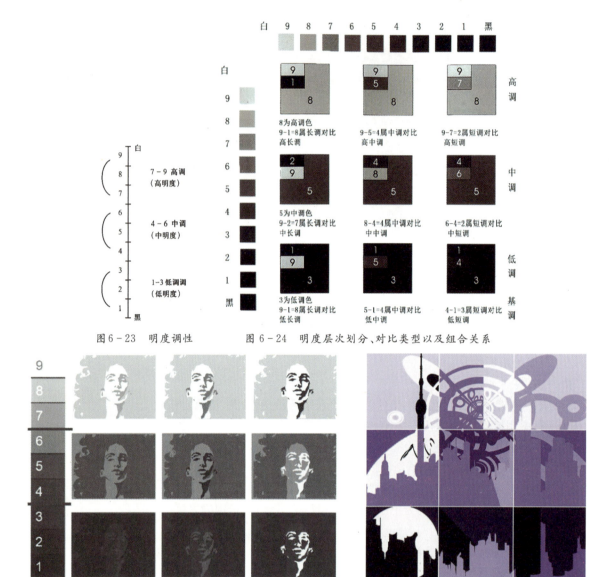

图6-23 明度调性　　图6-24 明度层次划分、对比类型以及组合关系

图6-25 明度对比示例(1)　　图6-26 明度对比示例(2)

练习题

要求：通过九格明度对比，九个格子尺寸为10 cm×10 cm；运用九个明度，逐渐升高或降低；图形及线条自定，但应当流畅美观。

三、纯度对比

1. 纯度对比的定义

将两个或两个以上不同纯度的色彩并置在一起能够产生色彩鲜艳或混浊的感受对比，这种色彩纯度上的对比，称为纯度对比。例如鲜艳的纯红和含灰的红色并置在一起，能比较出它们在鲜浊上的差异。色彩之间纯度差别的大小决定纯度对比的强弱。

现实中的自然色彩和应用色彩大都为不同程度含灰的非纯色，而每一色相在纯度上的微妙变化都会使一个颜色产生新的相貌和情调。在运用色彩时，如果只会用高纯度的色彩堆积在画面上，会给人一种刺激

和烦躁的感觉;反之,如果画面全是灰色,缺少相对纯度的色调对比,画面会显得沉闷并缺少层次感。

在单一色相的纯度对比中,纯度弱对比的画面视觉效果比较弱,形象的清晰度较低,适合长时间近距离观看。纯度中对比是最和谐的,画面效果含蓄丰富,主次分明。纯度强对比会出现鲜的更鲜、浊的更浊的现象,画面对比明朗、富有生气,色彩认知度也较高。

如图6-27所示,两幅作品为中纯度的红色,而左边的"底"为更浊的红灰色,右边为更鲜艳的纯红色,比较之下不难发现左边图中中纯度红色显得鲜亮、纯度升高了,而右边的则显得更浑浊、纯度降低了。故把纯度距离较大的色并置在一起,就会相互衬托,增强双方的差异,使其产生鲜明的效果。

图6-27 纯度对比(1)

不同色相的纯度变化是指两种或以上的色彩并置再一起,由于不同色相在孟塞尔色体系中所划分的纯度等阶数不同,会给人带来纯度鲜浊的对比感。若是把纯红和纯蓝绿放在一起,会引起红比蓝绿更鲜艳的视觉效果,见图6-28。

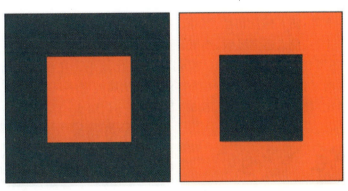

图6-28 纯度对比(2)

2. 纯度变化的方式

(1)混入无彩色。黑、白、灰色的混入,如纯色加入黑色明度和纯度都会降低;纯色加入白会提高明度,降低纯度;纯色加入同明度的灰色则明度不同,纯度降低;掺入灰色会使色彩或多或少地变得暗淡和中性化。高纯度色彩和低纯度色彩见图6-29。

(2)混入该色的补色。纯色加入同明度的补色,明度基本不变,纯度降低。

(3)混入其他色。纯色加入同明度的对比色,明度基本不变,纯度降低;纯色加入同明度的另一色,明度基本不变,纯度降低。在改变一个颜色的纯度过程中,无论加白、加灰,还是加黑,都会在不同程度上使该色彩的冷暖倾向发生变化。一般说来,冷色有些变暖,暖色有些变冷。

3. 纯度对比的基本类型

如将灰色至纯色分成10个等差级数,通常把1~3划为低纯度区,4~7划为中纯度区,8~10划为高纯度区。在选择色彩组合时,当基调色与对比色间隔距离在5级以上时,称为强对比;3~5级时称为中对比;

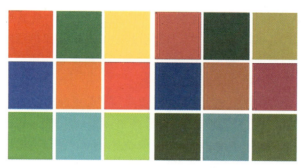

图6-29 高纯度色彩和低纯度色彩

1～2级时称为弱对比。据此可划分出九种纯度对比基本类型。

如将色彩的纯度从灰至纯色分成11个纯色色阶，从0至10，其中0为无彩度的灰、10为纯色，其中位于0～3色阶为灰调、4～6为中调、7～10为鲜调。

(1)鲜强调：如10∶8∶1等，感觉鲜艳、生动、活泼、华丽、强烈。

(2)鲜中调：如10∶8∶5等，感觉较刺激，较生动。

(3)鲜弱调：如10∶8∶7等，由于色彩纯度都高，组合对比后互相起着抵制、碰撞的作用，故使人感觉刺目、俗气、幼稚、原始、火爆。如果彼此相距距离大，这种效果将更为明显、强烈。

(4)中强调：如4∶6∶10或7∶5∶1等，使人感觉适当、大众化。

(5)中中调：如4∶6∶8或7∶6∶3等，使人感觉温和、静态、舒适。

(6)中弱调：如4∶5∶6等，使人感觉平板、含混、单调。

(7)灰强调：如1∶3∶10等，使人感觉大方、高雅而又活泼。

(8)灰中调：如1∶3∶6等，使人感觉相互、沉静、较大方。

(9)灰弱调：如1∶3∶4等，使人感觉雅致、细腻、耐看、含蓄、朦胧、较弱。

利用这一色阶，我们还可以获得纯度的强、中、弱三种对比效果。在纯度色阶上，当两色相间隔只有0～3个等级的对比属纯度弱对比；间隔大约4～6个等级的对比属纯度中间对比；位于色阶上间隔大约7～10个等级的对比属纯度强对比。纯度对比示例见图6-30、图6-31、图6-32。

图6-30 纯度对比示例(1)

图6-31 纯度对比示例(2)

图 6-32　纯度对比示例(3)

另外,还有一种最弱的无彩色对比,如白:黑/深灰:浅灰等,由于对比各色纯度均为零,故使人感觉非常大方、庄重、高雅、朴素。色彩同时对比,在交界处更为明显,这种现象又称为边缘对比。

练习题

要求:九个格子尺寸为 10 cm×10 cm,纯度对比从强到弱,或是从弱到强,九个调性都要表示。

四、冷暖对比

1. 冷暖对比的定义

利用冷暖差别形成的色彩对比称为冷暖对比。对比色是人的视觉感官所产生的一种生理现象,是视网膜对色彩的平衡作用。冷色和暖色是一种色彩感觉,冷色和暖色没有绝对,色彩在比较中存在,如朱红色比玫瑰色更暖一些,柠檬黄比土黄更冷。

2. 从色环上分析色彩冷暖

在色相环上把红、橙、黄称为暖色,把橙色称为暖极,把绿、青、蓝划为冷色,把天蓝色称为冷极,见图 6-33。

3. 冷暖对比的基本类型

(1)冷暖极强对比:指暖极和冷极色的对比,如橙色和蓝色对比。

(2)冷暖的强对比:指暖极与冷色和冷极与暖色的对比,如绿色、橙色对比和蓝色、红色对比。

(3)冷暖的中对比:指暖色与中性微冷色、冷色与中性微暖色的对比,可以是调和色。

(4)冷暖的弱对比:指暖色与暖极色、冷色与冷极色的对比,如红色和橙色对比。

4. 冷、暖色的心理感觉

(1)在温度方面。日本色彩学家大智浩曾举过这样一个例子:将一个工作场地涂成灰青色,另一个工作场地涂成红橙色。这两个工作场地的客观温度条件是相同的,工人的劳动强度也一样,但色彩影响人的心理与生理。在灰

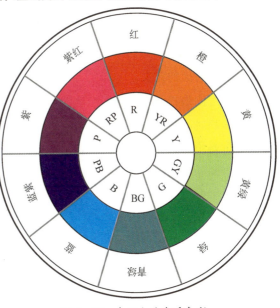

图 6-33　色环上的冷暖色彩

青色工作场的人于华氏59°时感到冷,但在红橙色工作场地的人在温度从59°降到52°时仍感觉不到冷。这就证明了色彩的温度感对人的影响力。原因是蓝色能降低血压,血流变缓即有冷的感觉。相反,红橙色引起血压增高,血液循环加快,即有暖感。

夏天,我们关掉室内的白炽灯光,打开日光灯,就会有一种凉爽的感觉。在冷食或冷饮的包装上使用冷色,视觉上会引起对食物冰凉的感觉。冬天,把卧室的窗帘换成暖色,就会增加室内的暖和感。当人们走进卫生间,看到蓝色标志的水龙头自然就想到是凉水管,如果是红橙色标志,即想到的是热水管。

(2)在重量感、湿度感方面。暖色偏重,冷色偏轻。暖色干燥,冷色湿润。冬天,为了使雪融化得更快一些,可以在雪上撒一些黑灰,撒过黑灰的雪融化得更快,未撒过灰的雪融化得慢一些。夏天,刚铺好的沥青路面,阳光照射,不易凝固,所以人们往往在上面洒些白土,白土反光率高,沥青路面很快即可凝固。这都是深色吸光和浅色反光的作用。

(3)在空间感方面。暖色有前进和扩张感,冷色有后退和收缩感。一般说来,在狭窄的空间,若想使它变得宽敞,应该使用明朗的冷调。

(4)在色彩的冷暖受明度、纯度影响方面。在无彩色系中,把白色称为冷极,把黑色称为暖极。暖色加白变冷;冷色加白变暖。另一方面,纯度越高,冷暖感越强;纯度降低,冷暖感也随之降低。白色、浅色反光率高,所以有凉爽感。黑色及深色,反光率低,吸光率高,故有暖和感觉。

冷暖特性还可用若干相应的术语表示,见表6-2。

表6-2 冷暖特性术语

冷	暖
阴影	日光
透明	不透明
镇静	刺激
稀薄	浓厚
流动	固定
远	近
轻	重
湿	干

五、面积对比

1. 面积对比的定义

面积对比是指两个或更多色块的相对色域。这是一种多与少、大与小之间的对比。

2. 面积对比的方法

在色彩构图时有些会使人感觉某种色彩太跳,而另一种色彩则力量不够,难以在视觉上引起人注意,这样除了改变色相、纯度、明度外,对色彩所占据的面积的变化至关重要。歌德把一个色相环分成36等份,以面积的多少表示色彩的力量比,图中黄占3份,橙色占4份,红占6份,绿占6份,蓝占8份,紫占9份。从而得出上述色彩的面积对比与明度比例成反比关系。例如,黄色比紫色明度高出3倍,为取得平衡关系,黄色的面积是紫色的1/3。同样道理,红色和绿色明度相等,面积也相同。

面积对比在色彩设计中的影响力和制约力是非常大的,有时甚至是决定性的,示例如图6-34所示。

图 6-34 面积对比

　　法兰西共和国国旗流传比较多的是"蓝、白、红"三色的比例是"37∶30∶33",或者是"37∶33∶30"。考虑到旗子会随风飘动的缘故,也有将最容易飘动的红色部分有意放大,按"30∶33∶37"的比例分配,这样利用色彩的心理效果,国旗下面的红色部分看起来比较大,很容易引起注意,如图 6-35 所示。

图 6-35 法国国旗

练习题

1. 作业一

(1)内容:绘制色相环,在 6 开白板纸上完成色相环练习。

(2)要求:画面整洁;涂色均匀;色调准确。

2. 作业二

(1)内容:明度练习,在 6 开白板纸上用明度推移的方法完成一幅装饰画。

(2)要求:对风景、写实图片的改编;画面整洁;色调合理唯美。

3. 作业三

(1)内容:纯度练习,在 6 开白板纸上以九宫格形式绘制 9 幅纯度对比装饰图案。

(2)要求:图形设计独特;画面整洁;色调合理。

4. 作业四

(1)内容:色彩面积对比练习,在 6 开白板纸上完成 4 副面积对比图案练习。

(2)要求:4 个格子尺寸为 15 cm×15 cm。表现冷暖对比的 4 种对比关系(冷暖极强对比、冷暖的强对比、冷暖的中对比、冷暖的弱对比),同时融入面积对比。画面整洁;图案有创意。

第五节　色彩调和

一、色彩调和的概念

调和,从美学的角度来讲,其含义是"多样的统一"。调和绝不仅仅是指色彩的类似、统一,更不是单调的一致。在调和的概念中,对比是其中重要的组成部分,没有对比也就无所谓调和。所以,对比与调和被认为是构成色彩美感的两个基本要素。其中对比强调的是冲突、反差,而调和强调的是协调统一。

色彩调和,又称为和谐,是指色彩搭配过程中所追求的能使人愉悦、满足并引起视觉美感的色彩效果。以原色为基础,通过各种组合最终就能得到 N 种调和颜色,这是研究色彩构成的意义所在,也是色彩设计的最终目的。调和与对比是一种相辅相成的,是艺术设计中的基本法则,同样也是色彩搭配过程中的美学法则。往往含有清晰对比关系的色彩搭配才能显示出丰富的视觉效果和感染力。

然而在色彩调和中,对比调和占有相当重要的作用。色彩的对比是绝对的,因为两种以上的色彩在构成中总会在色相、明度、纯度、面积等方面有着不同程度的差别,也会表现出略微或强烈的对比。对比过强的配色关系需要在色调关系中找到相似的调性和调和,略微差别的配色应区别调性关系来调和。只要符合特定条件,相互对比的色彩就能找到自己的位置,并形成和谐的色彩氛围,这就是所谓的色彩调和。

将一种原色和一种二次色组合,可得到一种三次色,如下列组合所示:

红＋橙→朱红　　橙＋黄→琥珀　　黄＋绿→黄绿

绿＋蓝→碧绿　　蓝＋紫→靛青　　紫＋红→紫红

在此列举以下几种典型的色彩调和示例。

(1)没有尖锐刺激的色彩组合(如图 6-36 所示)。

(2)符合受众心理情感的色彩组合。

受众接触色彩所产生的感知,已通过悠久的历史文化形成定式,尤其是通过信息的刺激更加深了这种印象。"中国红"是传统文化中最独特且具有代表意义的色彩,象征着希望、活力、延续、喜庆和红火。它在受众的心理情感中已成为一种符号的象征,并被全世界人所认识,见图 6-37。

图 6-36　色彩调和(1)

图 6-37　色彩调和(2)

(3)符合受众生理平衡的色彩组合。

当把两种有着强烈对比的互补色提高到相似的明度之后,从视觉上会有较为柔和的感觉,对比会随之变弱,见图 6-38。

(4)形式与内容统一的色彩组合。

如图 6-39 所示,以无锡南禅寺的建筑设计和古运河白墙黑瓦的房屋特色为基础,结合高山流水、闲云野鹤的图案装饰,让图案在表现无锡南禅寺建筑特色的同时富有视觉装饰趣味。内容上典雅古朴的建筑风格配合国画色彩的装饰形式,给人以设计美感。

图 6-38　色彩调和(3)

图 6-39　无锡南禅寺

(5)与环境统一的色彩组合。

如图 6-40 所示,近似色调的家具和装饰陈设品在与整体环境统一之后,会起到和谐、舒适的效果,随之产生高级、典雅之感。

(6)符合流行的色彩组合。

所谓流行色,被少部分专业人士所掌握,通过媒介逐渐蔓延扩散到大众中去,并被大众所接受和传播,如图 6-41 所示。

图 6-40　与环境统一的色彩调和

图 6-41　符合流行的色彩调和

从 2019 年开始莫兰迪色成为时下热门的色彩组合,因为它所呈现的画面有着与以往屏幕上完全不同的灰色调,显得柔和、古朴、典雅有高级感,让大众过目不忘、倍感独特。随之而来的就是这种色调的命名和分析,因和画家莫兰迪的油画色调相似而命名莫兰迪色(见图 6-42)。服装、家居、配饰、电子产品等为了迎合流行趋势,推出了各类设计,见图 6-43。事实上,这种色调早在 1930 年也就是莫兰迪进入波洛尼亚美术学院授课开始就有了。因此,与其说是流行色不如说是经典在很多年之后的被大众所认识和推崇。

第六章　色彩构成的基本理论

图6-42 莫兰迪作品

图6-43 乌克兰波尔塔瓦汉堡餐厅

二、色彩调和的原理

色彩调和的原理大体可分为两个方面,即类似调和、对比调和,见图6-44。

(1)高明度调和:其图像元素及色彩给人带来清楚、明亮、轻巧、寒冷、柔软等感觉,见图6-45。

(2)中明度调和:其图像元素及色彩给人带来柔和、幻想、甜美、稳定等感觉,见图6-46。

(3)低明度调和:其图像元素及色彩给人带来沉稳、厚重、坚硬、钝浊等感觉,见图6-47。

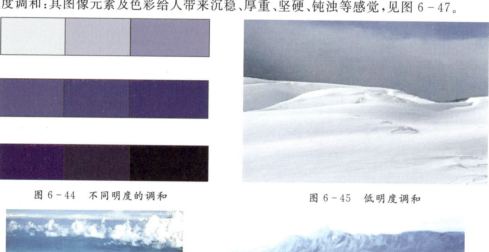

图6-44 不同明度的调和　　　　　图6-45 低明度调和

图6-46 中明度调和　　　　　图6-47 低明度调和

(4)中色相:结合图6-46分析,中色相的色彩有深蓝(蓝色和黑色调和)、浅蓝(蓝色加白色),还有群青、青莲、白色和绿色(黄色和蓝色调和)。

三、色彩调和的方法

色彩调和的方法如下:从不带尖锐刺激的组合角度出发,以柔和的色调表达色彩的优雅与低调,使画面色彩效果产生整体的和谐、稳定和统一。这也是色彩设计的基本方法之一。

1. 类似调和

类似调和强调色彩要素的一致性关系,追求色彩关系的统一。类似调和包括同一调和与近似和两种形式。类似色相的配色在色环上介于30度到60度的色彩,共通性强,配色稳定,易于调和,属中对比效果的色组。通过各种调和的方法让整个画面的颜色看起来柔和、平静,没有强烈的色彩对比感。

(1)同一调和。对比强烈的两种或两种以上色彩因差别较大而不易调和时,增加或改变同一因素,赋予同质要素,降低色彩对比。这种通过选择统一性较强的色彩组合,削弱对比取得色彩调和的方法,即同一调和。增加同一因素越多,调和感越强。

同一调和有三种形式:同一明度调和(统一明度变化、色相与纯度不变)、同一纯度调和(统一纯度变化、色相与明度不变)、同一色相调和(统一色相变化、明度与纯度不变)。换句话说就是,在一个构图里就色彩三属性而言,只使其中某一种属性变化,让其来强化画面感,而其余两种属性基本保持不变,起束缚、抑制作用,从而获得调和。

一种要素不变,在同一调和中又包括单性同一调和和双性同一调和。所谓单性同一调和,就是同一色彩的三要素明度、纯度或色相中,而变化另外两种要素;双性同一调和是指同一色彩的三要素明度、纯度或色相中的两个要素保持不变,而变化另一种要素。

单性同一调和中只有在同一色相、变化明度和纯度条件才符合调和的界定,在孟塞尔色立体中同一色相页上的调和就能够看出来。然而,同一明度、变化色相与纯度及同一纯度、变化明度和色相则不一定都是调和的,这一点我们不妨通过图6-48、图6-49来证明。

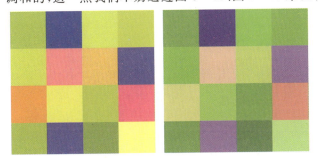

图6-48 同一明度,明度不变、变化色相与纯度

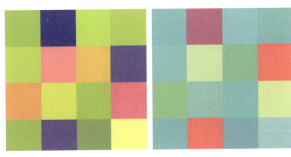

图6-49 同一纯度,纯度不变、变化色相与明度

双性同一调和比单性同一调和更具有一致性,因此同一感更强,特别是在同色相又同明度的双性同一调和关系中,色彩近乎令人感到单调,在这种情况下,只有加大纯度对比的等级,才能使它具有调和感,见图6-50、图6-51。

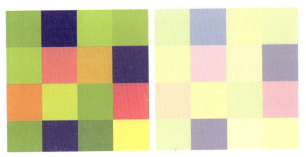

图6-50 仅改变明度,纯度和色相不变

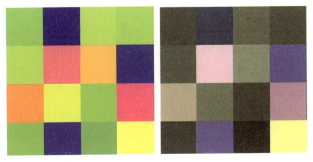

图6-51 仅改变纯度,明度和色相不变

(2)近似调和。在色相、明度、纯度三种要素中,有某种要素近似,变化其他要素,被称为近似调和。近似调和比同一调和的色彩关系有更多的变化因素,例如:近似色相调和(主要变化明度、纯度)、近似明度调和(主要变化色相、纯度),近似纯度调和(主要变化明度、色相),近似明度、色相调和(主要变化纯度),近似色度、纯度调和(主要变化明度),近似明度、纯度调和(主要变化色相),参见图6-52、图6-53。

无论同一调和还是近似调和,都是追求同一的变化,因此一定要依据这个原则来处理好两种对立统一的要素组合关系。

图 6-52　近似纯度　　　　　　　图 6-53　近似明度

（3）三种要素近似的调和。色彩的三种要素都近似,这样的色彩搭配是完全调和的,但是这样搭配易使形象显得模糊不清,从而削弱色彩的表现力,见图 6-54。因此,在实际设计中,真正的三种要素近似应用较少。

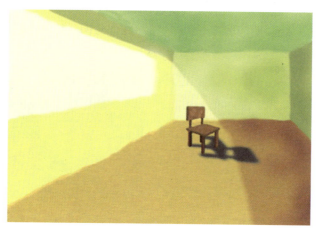

图 6-54　三个因素近似的调和

2. 对比调和

对比调和是以强调变化而组合协调的色彩。在对比调和中明度、色相、纯度三种要素可能都处于对比状态,因此色彩更富于活泼、生动、鲜明的效果。这样的色彩关系要想达到某种既变化又统一的和谐美,主要不是依赖要素的一致,而要靠某种组合秩序来实现,被称为秩序调和。下面介绍几种秩序调和的形式。

第一,在对比强烈的两色中加入相应的色彩等差、等比的渐变系列,以此结构来使对比变得柔和,形成色彩调和的效果。

第二,通过面积的变化统一色彩。

第三,在对比各色中混入同一色,使各色具有和谐感。

第四,在对比各色的面积中,相互加入小面积的对比色,如在红绿对比中,给红面积加上小面积的绿色,绿面积中加上小面积的红色;或者在对比各色面积中都加入同一种小面积的其他色,也可以增加调和感。

第五,在色环上确定某种变化的位置,这些位置以某种几何形出现,具体有以下几种方法。

（1）无彩色系调和。

无彩色系是指白色、黑色和由白色、黑色调和形成的各种深浅不同的灰色。无彩色按照一定的变化规律,可以排成一个系列,由白色渐变到浅灰、中灰、深灰到黑色,色度学上称此为黑白系列。无彩色系的颜色只有一种基本性质——明度。对比调和的方法可以是明暗或是冷暖,具体示例见图 6-55。

①白与黑。白色是位于色立体中的最顶端,也是调不出来的颜色。我们通过肉眼看到的太阳光期初也

是白色的,因此它也是光明的象征。纯白令人有明亮、纯洁、素净的感觉,见图6-56。白色与其他色彩搭配的时候更加清爽、洁白。白色的背景总是干净、显明的。黑色是在色立体中的最低端,也是最暗的颜色。它令人有黑暗、庄重、厚重的感觉,见图6-57。当黑色与其他调和色在一起时,其调和色会显得更加鲜明。而黑色作为背景时,整体效果会收敛统一。大面积的黑色庄重有质感,在很多场合表现出专业和品质。

图6-55 有山的地方(徐冰)　　图6-56 白色木偶人　　图6-57 黑色木偶人

②米色与黑灰色。米色,是白色里略微带一点暖色、泛黄却仍然是在白色范围里的颜色。这样的色调更带有柔和之感,也依然清新明亮,见图6-58。

黑灰色是指比黑色略微浅一点,与黑色很接近的颜色。当它自己独立存在的时候似乎看不出太大差别,但有了对比调和之后就会有一种微妙的体现,使得画面更具有魅力和神秘感,见图6-59。

如图6-60所示,国画中常用到的工具如宣纸、绢本身的材质就是米色,它接近白色但有着自身本来的原色。通过水的调和黑灰、深灰等,使得画面更加灵动自然、意境悠远,古韵清雅跃然纸上。

图6-58 米色调和　　图6-59 黑灰色调和　　图6-60 春江帆饱图(临北宋郭熙)

(2)秩序调和。以色相推移渐变的方法,将多种色彩按照色相环的顺序排列,使其逐渐过渡和接近。或运用纯度推移渐变的方法,在两个对比或互补色中按一定比例逐渐加入无彩色或两者的中间色,以及两者按一定比例互混,形成纯度渐变系列,使之达到调和,见图6-61。

通常采用的"过渡"方法有以下几种:第一,用色彩过渡的方式进行色彩调和,降低对比色之间的对比,形成自然过渡形成调和。第二,将对比色降低明度及纯度关系,让色彩的饱和度降低,从而减弱色彩之间的对比效果以形成调和表现。第三,在对比色或强对比色中用无彩色(黑、白、灰)或其他色彩进行间隔,将大面积的对比色化整为零,形成色彩的调和效果。

(3)混入调和。对比色相的配色,在色环上介于120度到150度的色彩,差异较大,对比强,要以明显的主从关系达到调和,可以利用面积

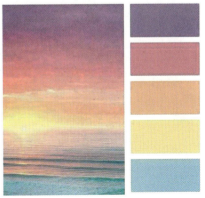

图6-61 秩序调和

对比或明度纯度变化调整。

在不协调的色彩组合中,混入同一原色或间色;或一色不变,把一种色混入另一色中;任选补色一对,相互混合或二者分别与同一灰混合,增加共同因素达到调和,见图6-62。

(4)分割调和。在对比色或互补色之间嵌入金、银、黑、白、灰,任何一色,或嵌入对比或互补色的中间色,如红和绿之间嵌入黄,黄与紫之间嵌入蓝等,采取包边线或色带、色块间隔的方法,作为两色之间的缓冲色,从而缓解了对比色或互补色直接对比的强度,使其配色达到调和,见图6-63。

图6-62 混入调和

图6-63 分割调和

(5)点缀色调和。点缀色调和是指对比的色彩双方互相点缀对方的色彩,见图6-64。混入调和是颜料的直接调和,而点缀色调和是一种视觉的空间混合。

(6)面积调和。色彩构成总是要通过各种色块的组合去完成的,因此各种色块所占据的面积比例对色彩配合是否和谐关系重大。如果在色彩构图中,有一组对比色过分注目,则可缩小其面积达到色彩的调和。如果采用几组对比色构成,则应以一组为主,通过协调色彩的主从关系达到色彩的调和。如果配色运用冷暖两种色调,那么应该加强主色调的倾向性,或多用暖色少用冷色,或多用冷色少用暖色,所谓"三色法"构成就是采用"二暖一冷"或"二冷一暖"比例的配色,见图6-65、图6-66。

面积调和构成是通过面积比例关系的调节从而达到调和的构成方法。对比的色彩如果面积相当,比例相同,就难以调和;面积大小、比例各异则容易调和,面积比例相差越悬殊,其对比关系也就越调和。

图6-64 点缀色调和

图6-65 面积调和(1)

图6-66 面积调和(2)

(7)补色的调和。

第一,互补色的同一调和构成。任选一对互补色,在其中调入同一色相的调和方法,称为互补色的同一调和构成。即运用加白调和,加黑调和、加同一灰色调和、加同一原色调和等。任选一对互补色,互相混合或者分别与同一灰色、白色、黑色混合,使之形成渐变推移或者是节奏韵律的秩序,见图6-67。

第二,互补色的面积调和构成。任选一对互补色,使其中一色的面积占绝对优势,也就是说让其中一色在画面中占大部分面积,形成统领与被统领关系。

第三,互补色的分割调和构成。任选一对面积相等的互补色,使之互相分割、穿插,让其面积变小以增强调和感,面积分割的越小,对比就越丰富,调和感就越强。

图 6-67 互补色调和

练习题

在 6 开的白卡纸或白板纸上绘制 4 个格子,尺寸为 15 cm×15 cm。

要求:一个格子是同一色的色彩调和,一个格子是近似色的色彩调和,一个格子是补色的色彩调,一个格子秩序色彩调和。色彩自然,图形具有创意和美感。

第七章　色彩构成的形式美法则

思政目标

色彩设计的目的是提升色彩修养、培养色彩观念,开发学生对色彩的创造能力,学生在日常的学习和练习中仅进行于技巧的磨炼是远远不够的,对于色彩的认知和理解需要从自身感悟出发,更多地体会到隐藏在表层色彩下的文化内涵,领悟到不同色彩搭配设计中的深意。没有文化深度的色彩设计都是"死"的,会局限设计者的眼界,使之思维僵化,难以创造出有灵魂的作品。学生通过学习本章内容,了解中国传统元素作为设计构成的内容,如传统的建筑、图像、服饰等,并融入相应的中国古典元素进行分析,从古典色彩元素等素材中提取色彩进行搭配处理,由此,可以在无形中培养并厚植爱国主义情怀、工匠精神等观念于心中,同时增强对社会主义核心价值观的理解,更加坚定民族文化自信。

教学基本要求

通过本章学习,学生可以了解色彩构成的形式美法则,依据构成法则,遵循美学规律,形成色彩美的表达,并运用构成原则进行构成作品的创作。

色彩构成的形式美法则,狭义就是色彩的布局。色彩艺术设计要求各种色彩在空间位置上必须是有机的组合,它们必须按照一定的比例,有秩序、有节奏地彼此相互联系、相互依存、相互呼应,从而构成和谐的色彩整体。

第一节　色彩的均衡和呼应

一、色彩的均衡

均衡是形式美的基本法则之一。色彩以中轴线为基准,如果左右两侧的分布不能取得平衡,那么,在人的视觉心理中将会产生不安定感。色彩的均衡,其原理与力学上的杠杆原理类似。在色彩构图时,色块的布局应该以画面中心为支点和基准向左右、上下或对角线关系做力量相当的配置。

色彩构图的均衡并不一定是各种色彩所占据的量,即面积、明度、纯度、强弱的配置绝对平均布局(对称纹样例外),而是依据画面的构成取得色彩总体感觉上的均衡。在色彩构图中,色彩的物理平衡和心理平衡的原理是建立在视觉经验的基础之上的。

均衡的表现体现在不同位置、形状、性质的色块给人的重量感不尽相同。形象完整明确,外轮廓整齐划一的规则色块比形象模糊不清、外轮廓不规则的色块重量感更大。

人物和动物的重量感大于交通工具和建筑物,而交通工具的重量感又大于建筑物,即运动的物体的重量感大于静止的物体。深暗、鲜艳、对比强烈和偏暖的色调感觉较重,浅淡、模糊、对比较弱和偏冷的色调感觉偏轻。此外,重量的感觉与位置布局有关,位于构图中心或接近中心的色块,其结构重量小于远离中心或偏离中心的色块;位于构图上方或右方的色块要比位于构图下方或左方的色块感觉重;向心色块要比离心色块感觉重。均衡构图形式既保持了对称形构图的稳定感,又不失灵活,可谓灵活中又有秩序的平稳。

我们可以从图7-1中看到,该图整体色调以白色和蓝灰色为主,深暗的色调偏重但其面积较小,偏冷的浅色调轻但面积较大,从视觉上就会平衡。另外,画面中左边白色部分的灯饰深色较多,右边深色部分的灯饰浅色较多,色彩的轻重和面积达到了视觉上的均衡。

图 7-1 色彩的均衡

二、色彩的呼应

任何色块在布局时都不应孤立出现,它需要同种或同类色块在上下、前后、左右各方面彼此互相呼应,见图 7-2。色彩呼应的方法有以下几种。

1. 局部呼应

同种色彩以某种形式(如大小、疏密、聚散)反复出现时,可以产生色彩布局的节奏韵律感。

2. 色彩的全面呼应

色彩的全面呼应方法是使各种色彩混合同一种色素,从而产生内在的联系,这是构成主色调的重要方法。具体可采用以下几种配色方案:绯红、橘红配大红(各色中都含有红的成分);葵黄、广绿配石青(各色中都含有青的成分);藕荷、青莲配酱紫(各色中都含有莲的成分);玉白、古月配宝蓝(各色中都含有蓝的成分);密黄、秋香配古铜(各色中都含有黄的成分)。

图 7-2 色彩的呼应

第二节　色彩的主从、层次和衬托关系

在色彩设计中主色和宾色之间的关系即主从关系。各色配合应根据画面内容分出宾主，所谓"五彩彰施，必有主色，它色附之"。

一、色彩的主从关系

主色的面积不一定最大（主色并不等于主色调），可是它发挥着关键的作用。主色一般用在重要的主体部分，一般应配以对比的鲜艳之色，以加强感染力，从而形成画面的高潮，吸引观者，见图7-3。

色彩的宾主关系是相对而言的，没有宾色也就无所谓主色，主色的力量依靠宾色烘托而产生。同时，某一色块是否成为主色与布局有关。接近于画面中心位置，即视觉中心部位的色块容易构成主色。色相的选用、明暗灰艳的处理都必须根据主色有所控制，反复推敲调整，做到恰到好处，宾主协调，相得益彰，避免喧宾夺主。

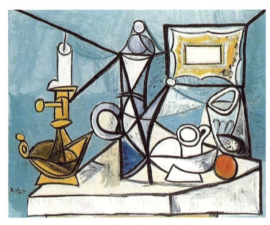

图7-3　色彩的主从关系示例

二、色彩的层次的关系

色彩的层次关系在相互衬托关系中起决定性作用。如：在黑底上的任何明亮色都会有前进感，但是在白底上的任何深暗色彩也会有前进感；红底上的黄色具有前进感，但是如果扩大黄色变成背景时，红色又具有前进感。因此色彩的构成关系直接影响色彩的层次感。色彩的层次表现主要依靠明度对比。所谓层次从一定意义上讲即明暗对比，见图7-4。

图7-4　色彩的层次关系示例

要表现色彩的层次感必须遵循自然色彩明暗变化的规律,只有当色彩建立深、中、浅或浅、中、深的明暗渐变关系时才能构成层次。色彩中黑色明度最低,白色明度最高,它们常常被用来衬托和加强色彩的层次。

三、色彩的衬托关系

色彩的衬托关系是指图色与底色(或背景色)的关系。衬托依赖于面积对比,没有面积对比就谈不上衬托。色彩的衬托主要有以下几种主要形式。

(1)明暗衬托。明暗衬托是指用较大部分的亮色(或暗色)把较小部分的暗色(或亮色)包围起来,如浅底色配深色图、深底色配浅色图。

(2)冷暖衬托。冷暖衬托是指用较大部分的冷色(或暖色)把较小部分的暖色(或冷色)包围起来,如冷底色上配暖色图、暖底色上配冷色图的配色。

(3)灰艳衬托。灰艳衬托是指用较大部分的灰色(或艳色)把较小部分的艳色(或灰色)包围起来,如灰色底上配鲜艳的图,在鲜艳的底色上配灰色图的配色。

(4)繁简衬托。单纯的底色上配以小面积的多彩纹样,或以多彩的背景上配单纯的纹样称之为色彩的繁简衬托。

以上四种色彩衬托方法可以单独运用,也可以根据设计的要求综合运用。

在图7-5中我们可以看出,灰色底色的偏暗、冷灰调和简洁素雅配合黄色花朵的明亮、温暖、鲜艳和繁多,将底板上的花朵衬托得更加明艳优雅。

图7-5 色彩的衬托关系示例

练习题

内容:绘制两张6开或6开的装饰画作品。

要求:作品中要体现出色彩的均衡、呼应、主从、层次、衬托的法则。每张作品体现两到三种法则。色彩自然,图形具有创意和美感。

第八章　色彩的心理

思政目标

随着当今社会的快速发展,色彩在人们的生活中早已随处可见,并且随着大众审美眼光的提高,人们对于色彩的认同也在随之改变。而针对这种认同的转变,设计者必须应充分了解色彩的心理作用以及色彩文化含义,更好地适应大众评判标准和审美喜好,从而推动自身审美情趣的提高,并进而促进社会审美角度的提升。学生可以通过在作品中体现大量传统文化元素,以内容先导的作业形式,转变为成熟的作品展示模式。以传统图案为蓝本的创作、以社会主义核心价值观为表现对象的创作,一改之前的形式导向,变成内容到形式的重大创作过程转换,使更多的学生获得传统文化再教育。学生通过学习本章内容,可以更加地关注自我、他人和社会,扩大专业课程思政的影响力。

教学基本要求

了解色彩的心理特征,掌握色彩构成的色彩联想、色彩感觉、色彩的象征意义,使学生熟练掌握色彩理论并能进行实际运用。

第一节　色彩的性能

一、色彩的前进性与后退性

在实际生活中人们常常能够体会到色彩的差异对空间远近的视觉影响。视觉上比实际空间距离近的色彩被认为是前进色,相反的被认为是后退色,见图8-1。可以通过以下几个方面更加具体说明它们的空间关系。

第一,明度高的色彩令人有向前的感觉,明度低的色彩则有后退的感觉。
第二,暖色令人有向前的感觉,冷色则有后退的感觉。
第三,高纯度色令人有向前的感觉,低纯度色则有后退的感觉。
第四,色彩整齐规则令人有向前的感觉,色彩不整齐、边缘虚化则有后退的感觉。
第五,色彩面积大令人有向前的感觉,色彩面积小则有后退的感觉。
第六,规则形令人有向前的感觉,不规则形则有后退的感觉。

图8-1　色彩的前进性与后退性示例

二、色彩的膨胀性与收缩性

在色彩面积相同的情况下,视觉感受比实际面积更大的色彩被认为是立体色,相反的被认为是收缩色。事实上立体色也是前进色,收缩色也是后退色。色彩的前进与后退是视觉的进深概念,而色彩的膨胀与收缩则与视觉感性面积相关。色彩的膨胀性与收缩性有以下点规律。

第一,明度高的色彩令人有膨胀的感觉,明度低的色彩令人有收缩的感觉。

第二,同样面积的暖色会显得面积大,冷色则显得面积小。

第三,高纯度色令人有膨胀的感觉,低纯度色令人有收缩的感觉。

在黑暗背景中,高明度的色彩面积会看起来比实际面积大,原因在于光渗透的作用。如果要在黑色背景上做明度不同、面积相等的色彩设计时,为了获得同等大小的视觉效果,需要缩小高明度色彩的面积。

通过观察图8-2并结合色彩理论知识,我们可以得出结论:较明亮的色调会令人有膨胀感,较暗的颜色会令人有收缩感。

图8-2 色彩的膨胀性与收缩性示例

三、色彩的轻重感

人们常感受到的重量是通过自身的肌肉力量来感知的,而因色彩产生的心理重量与实际的轻重是有一定差别的。一般来说,明度高的色彩令人有较轻的感觉,明度低的色彩则令人有较重的感觉。这种轻重的心理感受是受色彩明度影响的。而最近的研究结果表明,色彩的冷暖对轻重感并没有太大关系,纯度对轻重感有略微影响,但不起决定作用。

第二节 色彩的感觉

色彩本身是没有灵魂的,它只是一种物理现象,但人们却能感受到色彩的情感,这是因为人们长期生活在色彩之中,积累了众多视觉经验,一旦知觉经验与外来色彩刺激发生一定的呼应时,就会在人的心理上引出某种情绪。

无论有彩色的色还是无彩色的色,都有自己的表情特征。每一种色相,当它的纯度和明度发生变化,或者处于不同颜色搭配关系时,颜色的表情也随之变化。因此,要想说出各种颜色的表情特征,就像说出世界上每个人的性格特征那样困难,然而对典型的色彩感觉进行一定分析也是非常有必要的。

一、色彩感觉的影响

伦敦泰姆士河附近有一座黑色的夫拉亚斯桥(见图8-3),它因每年在桥上自杀的人数惊人而著名,后来人们将它改成了绿色,自杀人数大减,有专家分析,如果将它改成粉红色、天蓝色等更明亮的色彩可能使自杀人数下降更多。这一案例充分说明了色彩对人感觉的影响。有意思的是,这种影响虽然作用明显,却往往被人忽视,甚至连被影响者本人也察觉不到。

从前的黑板是黑色的,为什么现在改成了墨绿色?为什么桌椅都是黄色的?这些与色彩的心理学是分不开的。色彩这种能在不被察觉的情况下很好地作用于人心理的特点,使它能在教学中起到不可忽视的作用。其实,色彩以其无所不在的特性已在不经意间被广泛地运用于教学中。

图8-3 夫拉亚斯桥

色彩对教学的作用是多方面的。将黑板的黑色改成墨绿色是为了保护学生及教师的视力。纯黑的黑板与雪白的粉笔会形成强烈的视觉对比,加上课本是白底黑字,学生在这两者之间的每次转换会给视觉带来负担。改为墨绿色可以减轻书本与黑板和黑板与白色粉笔的视觉差异,此外,墨绿的颜色对视力有一定的保护作用。在众多的颜色中,浅绿色、天蓝色可以降低眼压、保护视力,这种功能是其他颜色所不及的。那么黑板改为浅绿色是不是更好? 但这会引出另一问题:浅绿与白色的亮度相近,会使字的轮廓不突出,学生看起字来很吃力,眼睛容易疲劳,同样达不到保护视力的作用。所以墨绿色是最好的选择,见图8-4。

教室色彩的设计必须符合心理学规律,色彩的搭配应有利于学生的学习和教师的教学。为什么桌椅以黄色的居多? 这是基于颜色对心率的影响而考虑的。外国科学家在关于颜色对人体的影响这一课题上做过多次实验,结果证明在淡蓝色房间里,受试者脉搏减慢,同时,淡蓝色可降低高烧病人的体温;在红色房间里的受试者脉搏加快,血压、呼吸等也发生变化;狂躁病人在粉红色房里,能很快心平气和入睡,只有在黄色房间里人的脉搏正常。因此用黄色作为占教室主体的桌椅的颜色是十分合理的,见图8-5。

图8-4 黑板

图8-5 课桌

二、不同的色彩感受

下面分析一下各种色彩对人心理活动的影响。

1. 红色

红色的波长最长,穿透力强,感知度高。它易使人联想起太阳、火焰、热血、花卉等,感觉温暖、兴奋、活泼、热情、积极、希望、忠诚、健康、充实、饱满、幸福等向上的感觉倾向。红色历来是我国传统的喜庆色彩。深红及带紫味的红给人感觉是庄严、稳重而又热情的色彩,常见于欢迎贵宾的场合。含白的高明度粉红色,则有柔美、甜蜜、梦幻、愉快、幸福、温雅的感觉。图8-6、图8-7为红色示例。

2. 橙色

橙色的波长仅次于红色,因此它也具有长波长导致的特征,既会使人的脉搏加速,也使人有温度升高的感觉。橙色是十分活泼的光辉色彩,是暖色系中最温暖的色彩,它使我们联想到金色的秋天、丰硕的果实,因此是一种富足的、快乐而幸福的色彩。橙色示例见图8-8、图8-9。

橙色稍稍混入黑色或白色会成为一种稳重、含蓄有明快感的暖色,但混入较多的黑色后,就成为一种类似烧焦的颜色,橙色中加入较多的白色会带有一种甜腻的感觉。橙色与蓝色的搭配构成了最响亮、最欢快的色彩。含有灰的橙呈咖啡色,含白的橙呈浅橙色,俗称血牙色。

图 8-6　红色示例

图 8-7　红色店面橱窗

图 8-8　橙色示例

图 8-9　爱马仕的橙色设计

3. 黄色

黄色是亮度最高的色,在高明度下能够保持很强的纯度。黄色的灿烂、辉煌,有着太阳般的光辉,因此象征着照亮黑暗的智慧之光;黄色有着金色的光芒,因此又象征着财富和权力,它是骄傲的色彩。黄色示例见图 8-10。

含白的淡黄色感觉平和、温柔,含大量淡灰的米色或本白则是很有休闲感的色彩,深黄色却另有一种高贵、庄严感。由于黄色极易使人想起许多水果的表皮,因此它能引起富有酸性的食欲感。

图 8-10　黄色示例

4. 绿色

在大自然中,除了天空和江河、海洋,绿色所占的面积最大,几乎到处可见,它象征生命、青春、和平、安详、新鲜等。绿色最适合人眼的注视,有消除疲劳、调节视力的功能。黄绿色带给人们春天的气息,颇受儿童及年轻人的欢迎。蓝绿和深绿是海洋、森林的色彩,有着深远、稳重、沉着、睿智等意味。含灰的绿,如土绿、橄榄绿、咸菜绿、墨绿等色彩,给人以成熟、老练、深沉的感觉,是人们广泛选用及军、警部队规定的服装色。

黄绿色显得单纯、年轻,蓝绿色显得清秀、豁达。含灰的绿色,也是一种宁静、平和的色彩,就像暮色中的森林或晨雾中的田野那样,见图8-11、图8-12。

图8-11 暮色中的森林　　　　　　　　　　　图8-12 晨雾中的田野

5. 蓝色

蓝色是博大的色彩,天空和大海最辽阔的景色都呈现出蔚蓝色。无论深蓝色还是淡蓝色,都会使我们联想到无垠的宇宙或流动的大气,因此蓝色也是永恒的象征。

与红、橙色相反,蓝色是典型的寒色,表示沉静、冷淡、理智、高深、透明等含义。随着人类对太空事业的不断开发,它又带有了象征高科技的现代感。浅蓝色明朗而富有青春朝气,为年轻人所钟爱,但也有不够成熟的感觉。深蓝色呈现出沉着、稳定,为中年人普遍喜爱的色彩。其中略带暧昧的群青色,充满着动人的深邃魅力,藏青则给人以大度、庄重印象。靛蓝、普蓝因在民间广泛应用,似乎成了一些民族特色的象征。当然,蓝色也有其另一面的性格,如刻板、冷漠、悲哀、恐惧等。蓝色示例见图8-13、图8-14。

图8-13 宇宙　　　　　　　　　　　图8-14 海洋馆

6. 紫色

波长最短的可见光是紫色波。通常,我们会觉得有很多紫色,因为红色加少许蓝色或蓝色加少许红色都会明显地呈紫味。所以很难确定标准的紫色。瑞士设计师约翰·伊顿对紫色做过这样的描述:"紫色是非知觉的色,神秘,给人印象深刻,有时给人以压迫感,并且因对比的不同,时而富有威胁性,时而又富有鼓舞性。当紫色以色域出现时,便可能明显产生恐怖感,在倾向于紫红色时更是如此。"

随着白色的不断加入,也就不断地生出许多层次的淡紫色,而每一层次的淡紫色,都显得很柔美、动人。含浅灰的红紫或蓝紫色,却有着类似太空、宇宙的幽雅、神秘之感,为现代生活所广泛采用,见图8-15。

图8-15 紫色示例

7. 黑、白、灰色

黑色为无色相、无纯度之色,往往给人感觉沉静、神秘、严肃、庄重、含蓄,另外,也易让人产生悲哀、恐怖、不祥、沉默、消亡、罪恶等消极印象,图8-16。

白色给人洁净、光明、纯真、清白、朴素、卫生、恬静等印象。在它的衬托下,其他色彩会显得更鲜丽、明朗,见图8-17。然而,多用白色还可能产生平淡无味的单调、空虚之感。

图8-16 黑色 图8-17 白色

灰色是中性色,其突出的性格为柔和、细致、平稳、朴素、大方,它不像黑色与白色那样会明显影响其他色彩,因此作为背景色彩非常理想。任何色彩都可以和灰色相混合,略有色相感的灰色能给人以高雅、细腻、含蓄、稳重、精致、文明而有素养的高档感觉,见图8-18。当然滥用灰色也易暴露其乏味、寂寞、忧郁、无激情、无兴趣的一面。

色彩的表情在很多情况下都是通过对比来表现的,有时色彩的对比五彩斑斓、耀眼夺目,显得华丽,有时对比在纯度上含蓄、明度上稳重,又显得朴实无华。创造什么样的色彩才能表达所需要的感情,完全依赖于自己的感觉、经验以及想象力,没有什么固定的模式。

三、色彩心理与年龄

根据实验心理学研究,人随着年龄上的变化,生理结构也会发生变化,色彩所产生的心理影响也有差

图 8-18 灰色工业风的住宅

别。有学者对 2500 名儿童进行了色彩倾向调查。结果显示,儿童最喜欢的色彩为蓝色,年龄越小越喜欢波长较短的色彩(如蓝色、绿色),年龄越大月喜欢波长较长的色彩(如红色、橙色、黄色)。

在最近的儿童色彩研究中,韩国色彩研究所的下属教育机构汉斯儿童色彩教育中心,从 2004 年起,坚持定期对 47 名 4—9 岁的儿童(其中男孩 23 名,女孩 24 名)进行色彩倾向跟踪调查,让他们从包含 1000 种色彩的道具中选择自己喜欢的颜色,每周一次,持续至今。调查结果如下:儿童对红色、紫红等暖色系的色彩偏好度最高,更喜欢彩度较高的原色。而且儿童对色彩的喜好会随着年龄的增长由暖色向冷色转变。4 到 6 岁的孩子喜欢色彩鲜明的颜色,比如深蓝、大红、紫色、橘色、黄色。这个年龄段的孩子已经初步具备了喜好观,知道挑选自己喜欢的颜色,女孩喜欢红色、粉红色,还有橘色,而男孩这时候就喜欢军绿色、灰色,或是天蓝色。孩子和成年人一样,他们有自己的思维以及喜好。到了成年以后,他们对颜色的喜好就更加多元化,大部分人会偏向更沉稳的颜色,当然这还取决于人的性格和所受的周围环境和心理影响。

四、色彩的听觉、味觉、嗅觉和触觉

1. 听觉

抽象绘画的创始人康丁斯基指出,我们不仅能从音乐中"听见"颜色,并且也能从色彩中"看到"声音,黄色具有一种特殊能力,可以愈"升"愈高,达到眼睛和精神所无法忍受的高度,如同愈吹愈高的小喇叭会变得愈来愈"尖锐"。蓝色具有完全相反的能力,会降到无限深,以其雄伟的低音而发出横笛(浅蓝色时)、大提琴(降得更低时)、低音提琴的音色;而在手风琴的深度里,你会感受到蓝色的深度。绿色非常平衡,相对于小提琴中段和渐细的音色。而红色(朱砂色)运用技巧时,可以给予强烈鼓声的印象。这类通感并不只发生于视觉与听觉之间,还发生于嗅觉、触觉甚至味觉之间。康定斯基的画作见图 8-19。

2. 味觉

饮食文化讲究色香味俱全,其中色彩排在首位,色彩可以促进人们的食欲,有色彩变化搭配的食物容易增进食欲,而单调或者杂乱无章的色彩搭配则使人倒胃口。不同彩色光源的照射也会对食品色彩产生很大的影响,从而引起人们不同的食欲反映,农贸市场中许多出售肉食的摊位用红色玻璃纸包裹灯泡,用红色灯光照射食物,就是为了使肉食看上去更加新鲜,引起人的食欲。

色彩的味觉感在科学的指导和启示下,人可以将自己的味觉与许多食品的色彩对应联系起来。具体总结如表 8-1 所示。

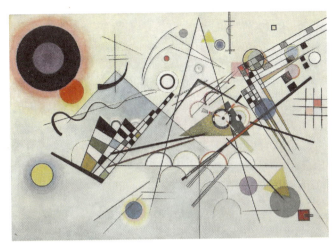

图 8-19　构成第八号（康定斯基）

表 8-1　色彩的味觉

味觉	颜色
酸	黄绿色、嫩绿色
辣	红色、橙红色
咸	冷灰、暗灰色、白色
甜	淡红、粉红、淡赭石色
芬芳的	粉红色、淡红色、淡蓝色
香辣的	深红、大红、黄色、绿色
刺鼻的	红色、蓝色、绿色、土黄
可口的	黄色、中黄、黄绿
清新的	黄色、黄绿、淡紫色

3. 嗅觉

色彩与嗅觉的关系大致与味觉相同，也是由生活联想而得。从花色联想到花香，根据试验心理学的研究可知，通常红、黄、橙等暖色系容易使人感到有香味，偏冷的浊色系容易使人感到有腐败的臭味。深褐色容易联想到烧焦了的食物，感到有蛋白质烤焦的臭味。

4. 触觉

在看一个物体时，对象的形、色、质三方面总是同时映入眼帘，呈现综合印象，同时通过触觉进一步感知对象的材质。不同的色彩会有软、硬、粗糙、光滑等色彩的触觉。

第三节　色彩的象征性

色彩的象征意义与人们对色彩的心理感受有时是共通的，同时也因为民族、宗教、社会和文化的背景不同而有差异，经过长期的文化积淀，人们对色彩的反应也不尽相同，便形成一种传统，代表一个民族的特征，并引发出色彩的情感象征以及产生对色彩的好恶心理感受，它是每个人凭借正常的视觉和普通的常识都能感受到的。

色彩的象征性，是由联想经过概念的转换后形成的思维方式。总之，是文化传统确定了色彩的象征含义。

一、色彩与民族、国家、地区

一个民族色彩观念的形成,总是受这个民族所处的地理环境、历史、民俗习惯和传统文化观念等方面的影响。这些影响左右着该民族对客观物体色彩的观察和认识,从而影响着民族色彩审美和应用的方式。

我国民族图案中的"五彩"指的是青、赤、黄、白、黑等五色。提取自然形象的色彩并进行夸张和随心所欲的搭配,并采用互补色的对比关系,如红与绿、蓝与黄等单纯鲜艳的色彩搭配体现了一种质朴、真挚、热烈的情怀,色彩表现为饱满、艳丽、清新,色彩搭配采用了强对比手法,形成了特有的装饰风格。五色观是中国传统的色彩观念,至今在中国的传统绘画、彩塑、年画等民间艺术创作中广泛应用,见图8-20、图8-21。

图8-20 酥油花(藏族)

图8-21 传统民族图案

色彩所具有的民族特点也在随着社会发展而不断发生变化。黑、白两色在中国古代被认为是五色之列,但在日常生活中,文人雅士对黑白比较垂青,民间却对黑白颇为忌讳,因为这是丧葬礼仪的正色。但在今天,这两种颜色却已经成为人们普遍接受的、稳重大方的配色。

二、色彩与社会心理

人类运用色彩已经不单单是视觉享受这么简单,它同时已进入人们生活的方方面面,影响着人的心理、情感、关系和观念。由于不同时代下社会制度、意识形态、生活方式等方面的不同,人们的审美意识和审美感受也不同。在古代认为是不和谐的配色在现代却被认为是新颖的配色(黄+蓝/红+绿)。一定时期的色彩审美心理受社会心理的影响很大,所谓"流行色"就是社会心理的一种产物。例如宇宙飞船上天,成为新科学时代的重大事件。色彩研究家抓住了人们的心理,发布了所谓"流行宇宙色",见图8-22,结果在一定时期内流行于全世界。这种宇宙色的特点是浅淡明快的高短调、抽象、无复色等。

图8-22 流行宇宙色

三、色彩与个人爱好

依颜色喜好做性格判断,始于德国心学家鲁米艾尔,此后这种研究风行世界。该研究认为喜欢的颜色代表人的个性和掩藏的心理,概括总结得出以下代表性观点:

红色意味着"火"或"血",喜欢红色的人个性坚强、积极豁达、活泼异常、感情丰富、性格外向,总是准备论争,说话做事快而不加思索。

喜欢蓝色的人宁静,镇定自若,无忧无虑,善于控制感情,有责任心、富有见识,判断力强,胸怀宽广,性

格内向。

　　喜欢紫色的人多愁善感,焦虑不安,然而往往能够驾驭和控制内心感情的忧虑和苦恼,性格内向。

　　喜欢绿色的人性情平静,善于克制,心绪不易烦乱,很少有焦虑不安或忧愁之感,充满希望和乐观,渴望事事更加美好,性格内向。

　　喜欢黄色的人心情欢畅,轻松愉快,性格外向,精力充沛,做事潇洒自如,说话无所畏惧,不担心别人考虑什么,不易动摇,是可以信赖的人。

　　喜欢灰色的人不喜欢感情激动或情绪溢于言表,回避过深的友谊。

　　喜欢棕色的人有强烈的基本欲望,能凭借着自己的见识得到巨大的满足,如吃的、喝的等欲望,然而时常感到以后会犯错。

　　喜欢粉色的人比较感性,处世温和。

练习题

1. 色彩与味觉练习:表现酸、甜、苦、辣的味觉色彩,采用 6 开白板纸或其他绘图材料,运用几何图形表现。

　　尺寸:4 个 15 cm×15 cm 的方格。

　　要求:画面整洁,色彩填涂均匀;轮廓线清晰流畅;图形具有创意和美感。

2. 色彩与听觉练习:运用用色彩及图形关系表现愉快、悲伤、兴奋、愤怒的节奏,采用 6 开白板纸或其他绘图材料,通过几何图形表现。

　　尺寸:单幅尺寸为 15 cm×15 cm,共计 4 幅,绘制在一张 6 开的白卡纸或白板纸上。

　　要求:画面整洁,色彩填涂均匀;轮廓线清晰流畅;图形有创意和美感;内容表达准确。

第九章　色彩的采集与构成

思政目标

色彩重构的是打散原来色彩的组织结构，在重新组织色彩形象时，注入创作者的表现意念，而构成新的形象、新的色彩形式。通过采集与重构将中国传统装饰图案色彩运用到现代平面设计中，不仅促进了中华传统文化的复兴与发展，同时还提升了视觉传达艺术的审美价值。本章重点培养学生能够认识到古代配色起源的概念、用途和文化内涵，加强学生文化价值观，融入科学的世界观和方法论，处理问题要主次分明；培养学生的辩证思维能力、原创意识和创新思维能力，要求学生在设计制作中，有一丝不苟、精益求精的"工匠精神"。

教学基本要求

掌握色彩构成的采集和构成，使学生对自然色彩有更明确的理解，并能更好地对色彩设计进行运用。

艺术来源于生活。按照色彩的一些基础理论来进行画面的色彩设计，这多少会带有某些固定模式或个人的色彩倾向，往往会导致画面的色彩搭配不够灵活和生动。所以，我们应该从生活中、从传统文化中吸取营养，找到其中的色彩灵感源，通过对色彩灵感源的分析、采集、转移、重构来构成画面的色彩。

第一节　对自然色彩的采集、转移、重构

大自然的色彩是我们取之不尽、用之不竭的源泉，对大自然色彩的采集、转移、重构是我们重点要掌握的内容。动植物的色彩是自然界中最丰富的、最具有活力的色彩，为我们的生活带来了无尽的色彩变化。采集动植物的色彩来构成画面是设计的基础也是重点。

动物的色彩千变万化，常常在大面积的色彩上用对比色作点缀，如孔雀的色彩多为点状和块状等。对动物的色彩我们应该从感性出发再理性分析，按照色彩规律进行重新组合构成。

如竹叶青的蛇皮为龟鳞状分布，其图案的色彩和形态是有一定规律的，这就是它区别于其他蛇类的典型个体特征。按照竹叶青蛇的色彩关系和蛇皮图案，做出相应的淡绿、深绿和白色等条状色标。如图9-1中的竹叶青蛇的鳞斑，其80%为浅绿色，另有20%是由深绿色和白色组成，我们可以抓住其不规则菱形的形态特征，并与蛇皮图案肌理重新组合在一起，构成一幅独特有趣的画面，见图9-1。

图9-1　蛇的色彩采集重构

如图9-2所示，该示例则偏重对昆虫色彩纹脉的重构。该虫体纹路特征是土黄、深蓝、黑色和白色的组合，以大面积的绿色叶面为掩护。作者以弯曲的虫体弧线为新的色彩组合形式单元，以深蓝、黑色为轮廓线填入黄、白两色，将色彩布局从横向改为纵向，再以绿色为底，重复交叉虫体弧线，由此构成一幅清新的色彩

画面。这也是按照毛毛虫的色彩纹脉特征重新设计的一幅同质异构画面。通过比较原图与新作,你也能感受到它们之间的内在色彩逻辑关系。这幅作业的特点是抓住了原物象的色彩特征,使人产生另一种具有自身新鲜生命的色彩感受。

图9-2 昆虫的色彩采集重构

见图9-3,以两种色调的蝴蝶为例来进行采集色彩。首先要本着整体着眼、局部入手,将蝴蝶的所有色相进行分类采集,其次通过分析简化提炼出能用的色相,根据实际的拍摄主题再通过二次加工组合构成画面的色彩关系。在采集重构画面色彩时,可以参照采集源的色相比例,也可以根据所要表现的主题重新按照新的比例搭配画面。但是要注意分出主次以免设计的色相搭配混乱、生硬。

见图9-4,根据树叶的自然色彩构成,概括地分析、总结和提炼再按比例整理出不同明度、不同饱和度的同类色,在构成画面时不一定要完全按照这种采集的色标比例,可以重新根据主题、参考采集来的色标二次分配色彩的比例来构成画面的色彩关系,画面的整体色彩清新自然,充满生机。

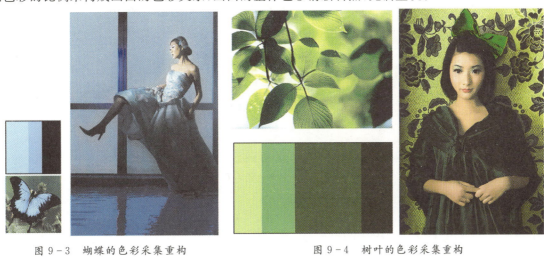

图9-3 蝴蝶的色彩采集重构　　　　图9-4 树叶的色彩采集重构

第二节　对风光景物色彩的采集、转移、重构

风光景物的色彩往往比较大气和整体,我们在进行色彩采集时一定要以大的色彩关系为主,转移、重构时根据主题合理构成采集得到的原始色彩,突出表现画面色彩的整体气氛。

下面我们根据一幅朦胧的风光图的色彩采集、转移、重构新的画面。图9-5、图9-6中的景色是秋天的景色,画面的色彩非常丰富,色彩明度偏低、饱和度偏高,色调凝重并且有厚重感。根据画面的特点,采集提炼出可以使用的色块,以其中棕色块的色彩倾向为主色调、其他色彩配合来构成人像创作的画面。

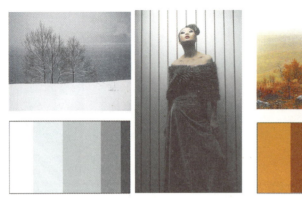
图9-5 雪景的色彩采集重构

图9-6 自然风景中的色彩采集重构

第三节　对城市建筑色彩的采集、转移、重构

　　城市是我们的直接生活空间,它的色彩和我们息息相关,所以采集城市的色彩我们并不陌生,图9-7就是利用了日出时的城市环境的色彩特征来分析采集的,再利用这些色彩的元素来构成人像拍摄的画面,这属于采集移植,即基本保证原来色彩源的色彩色相、饱和度等直接移植到画面中,这样可以保证画面色彩的特点。

图9-7 城市建筑的色彩采集重构

第四节　对文化艺术色彩的采集、转移、重构

　　文化艺术包括音乐、戏剧、电影、绘画、文学等,这些艺术门类都和色彩息息相关,但是与植物、建筑相比较会显得抽象一些。从文化艺术中采集色彩我们更多的是利用采集转移和采集意译重构的方法。

一、从音乐中采集、转移、重构色彩

　　通过音乐采集色彩基本就是采用意译重构的方法。音乐可以给我们无限的想象和创作灵感,音乐的色彩异常丰富,但是需要联想才能把这种抽象的音乐色彩运用到设计画面中,即意译重构,见图9-8。采集音乐的色彩也是有一定规律的,如音乐的7个音节可以和色彩的7个色相对应,音量的大小可以对应色彩的明度对比,音的强弱可以对应色彩的饱和度对比等。

图9-8　对音乐中的色彩采集、重构

二、从中国京剧脸谱中采集、转移、重构色彩

传统文化是我们取之不尽、用之不竭的源泉,博大精深。从传统文化中吸取色彩常常会对设计创作起到事半功倍的作用。

中国京剧脸谱是中国传统文化现象中重要的组成部分,有着深厚的文化底蕴,京剧脸谱的色彩中折射着中国传统色彩文化的众多方面,是传统色彩中的杰出代表。中国的京剧脸谱基本上也是利用五色来创作的。脸谱是在演员面部所勾画出的特殊图案,是利用流畅的线条和艳丽的五色来表现人物的类型和性格特征。京剧脸谱反映出中国人对颜色的独到理解和偏好,其设计组合具有特定的象征意义。

在解构京剧脸谱时要侧重形态的分析,抓住脸谱的局部特征,再运用"离形"手段加以对比,进行夸张变化,从而组织出一幅幅象征国粹精髓的色彩画面,见图9-9。

图9-9　对中国京剧脸谱色彩的采集、重构

三、从民间艺术中采集、转移、重构色彩

民间艺术是最贴近人们生活,土生土长的、百姓喜闻乐见的实用艺术。民间艺术的范围很广,包括剪纸、玩具、年画、刺绣、蜡染、壁挂、泥塑等,基本上都有纯真、质朴的品质和鲜艳浓烈的色彩,并具有乡土气息和地域特点。

民间的财神画像,在用色上采用平涂的手法,大量使用红和绿的补色,色彩艳丽,对比强烈。分析它的色彩特点,采集色标红、绿、黄、黑为代表色,见图9-10。画面重构这些色彩时,降低了绿色的明度以调和强烈的对比,使画面既具有民间的色彩装饰效果又不失时尚元素。

图9-10 对财神画色彩的采集、重构

解构色彩的构成方法,是在对第一性自然色彩和第二性人文色彩进行观察、学习的前提下,进行分解、组合、再创造的构成手法。其目的是培养和提高对色彩艺术的鉴赏能力,掌握和运用色彩形式美的法则、规律,丰富和锤炼色彩设计的想象力和表现力。色彩解构练习是一个再创造过程,对同一物象的采集,因采集人对色彩的理解和认识不一样,也会出现不同的重构效果。

练习题

设计两张色彩采集构成作品,绘制在6开的白卡纸或白板纸上。一张主题为自然色彩的采集与构成,一张主题为人文色彩的采集与构成。要求画面生动有趣具有创意美感,色彩搭配合理有内涵。

第十章　色彩的生活表达

🌐 思政目标

我们生活在色彩斑斓的世界,色彩赋予生活别样的诗意和想象,同时色彩和历史、社会、文化、艺术等紧密相连。一部世界发展的历史,也是一部色彩认知的历史。在现实社会中,我们有时在乎色彩,也时常忽略色彩。色彩大有学问,囊括科学和人文的所有门类。本章以中国特色生活方式为案例,使学生对中国特色色彩元素形式有更深的理解,实现在文化知识、文化自信及实施"知识、理论、实践"的一体化教学的最佳效果,培养学生发现问题、解决问题的能力。而在实践环节对材料使用过程中,主要培养学生要具备胆大细心的品质,要有"大局意识",要从全面、长远的角度看待问题。

📖 教学基本要求

通过对色彩在物理、生理、心理及美学方面运用的学习,学生可以将理性的色彩知识融入感性的色彩设计中,最终灵活运用色彩构成的理论和方法进行符合功能和审美的色彩设计,充分感受色彩的艺术魅力以及色彩与生活的紧密联系。

第一节　生活空间与色彩

空间无处不在并且至关重要,与此同时色彩在空间中的表现能够从物质到精神的各个层面刺激人们的神经系统。因此,空间与色彩的关系已不是简单独立的存在。

一、室内空间的色彩设计

色彩的设计在室内设计中起着改变或者创造某种格调的作用,会给人带来不同视觉上的差异和艺术上的享受。人进入某个空间最初几秒钟内得到的印象其中75%是对色彩的感觉,然后才是理解形体。所以,色彩对人产生的第一印象是室内装饰设计不能忽视的重要因素。在室内环境中的色彩设计要遵循一些基本的原则,这些原则可以更好地使色彩服务于整体的空间设计,从而实现更好的效果。

1. 整体统一的规律

在室内设计中和谐统一的色调有着整体素净的效果,各种色彩相互作用于空间中,和谐与对比是最根本的关系,如何恰如其分地处理这种关系是创造室内空间气氛的关键。色彩的协调意味着色彩三要素色相、明度和纯度相近,从而产生一种统一感,但要避免过于平淡、沉闷与单调。因此,色彩的和谐应表现为对比中的和谐、对比中的衬托(其中包括冷暖对比、明暗对比、纯度对比)。

见图10-1,画面中可以看到酒店大厅的休息区色彩非常丰富,但不会觉得刺激和强烈。因为整体画面中可以发现作为主体色纯度较低的绿色,作为配合色明度较低的暗橘色,作为强调色的暗红

图10-1　某酒店休息区

色、鹅黄色和深蓝色,它们有着互补和对比的关系,但又因为明度和纯度的调和给人柔和、舒适、清新淡雅,同时又不失活泼之感。

2. 色彩的感情规律

不同的色彩会给人带来不同的感受,所以在确定居室与饰物的色彩时,要考虑人的感情色彩。比如,一个红色的空间和一个蓝色的空间,同时进入两个人,想象一下哪个空间的人会先出来。答案当然是红色空间的人先出来。为什么呢?因为在色彩的情感中红色给人的感受是热情、奔放、充满活力的,但不适合长时间接触,这也从侧面说明为什么快餐店喜欢用橙色、红色、黄色作为主色调。在快餐饮食文化中高纯度的橙色、黄色、红色会给人刺激和兴奋,运用这样的色调来加快就餐速度、增加食欲,是快餐设计一个非常好的营销手段,图10-2。而蓝色、白色等色调给人安静舒适的感受,所以它们经常会出现在医院、学校、养老院等地方。色彩对人们有着不同的需要和感受,因此只有用错地方的色彩而没有不对的色彩,这就需要我们用心体会。

图10-2 某快餐店的设计

3. 色彩的功能需求

不同的空间有着不同的使用功能,色彩的设计也要随功能的差异而做相应变化。室内空间可以利用色彩的明暗度来创造气氛。使用高明度色彩可获得光彩夺目的室内空间气氛;使用低明度的色彩和较暗的灯光来装饰,则给人一种隐私性和温馨之感,见图10-3、图10-4。

图10-3 低明度室内空间　　　　图10-4 高明度室内空间

4. 色彩的构图需要

室内色彩配置必须符合空间构图的需要,充分发挥室内色彩对空间的美化作用,正确处理协调和对比、统一与变化、主体与背景的关系。在进行室内色彩设计时,首先要确定空间色彩的主色调。色彩的主色调在室内气氛中起主导、陪衬、烘托的作用。形成室内色彩主色调的因素很多,主要有室内色彩的明度、纯度和对比度。其次要处理好统一与变化的关系,要求在统一的基础上求变化,这样才能取得良好的效果。为了取得统一又有变化的效果,大面积的色块不宜采用过分鲜艳的色彩,小面积的色块可适当提高色彩的明度和纯度。此外,室内色彩设计要体现稳定感、韵律感和节奏感。为了达到空间色彩的稳定感,常采用上轻下重的色彩关系。室内色彩的起伏变化,应形成一定的韵律和节奏感,注重色彩的规律性,否则就会使空间变得杂乱无章,成为败笔。

在图10-5的室内空间中,6(白色):3(浅棕色):1(浅黄色)的色彩面积配比关系,是室内空间色彩规划中较合理的色彩搭配之一。主色调、配合色、强调色的搭配关系会给人明确的色彩感受。

图10-5 室内色彩表现

二、室外空间的色彩设计

室外空间的色彩设计与室内空间不同,因为使用功能有差别,所以它们设计出发点不同。在室外,由于太阳的光源是室外主要的光源,其时间性、天气性、季节性是被人以外的能量场控制的,相对室内空间色彩的自由调配,它具有一定的不可控性。

基色,就是环境的总体背景色,天空、山川、树木、土壤、岩石这些都是独特的自然色。主色,是建筑物外部的色彩,也是屋顶、墙面、道路的色彩。点缀色,是空间充满生气及引导视线的部分,如标志、花木、照明器具等。

1. 广场景观色彩设计

地域性差异会影响色彩设计。法国色彩学家让·菲利普·朗克洛在20世纪70年代创立了色彩地理学。他认为:"每一个国家,每一座城市或乡村都有自己的色彩,而这些色彩对一个国家和文化本体的建立作出了强有力的贡献。"不同的地理环境形成不同的气候习俗,形成了不同的文化传统。如内蒙古的草原风光中,多草绿和天蓝色;中东国家沙特阿拉伯的沙漠是土黄色的;南极的皑皑白雪,是无彩色系的白色。

通过对人肉眼看到的颜色进行冷暖划分,可以形成四组色彩群,每组颜色刚好与大自然四季的色彩特

征吻合,因此,命名为春、夏、秋、冬。春季的色彩鲜艳亮丽;夏季的色彩清爽舒适;秋天的色彩沉稳快乐;冬日的色彩冷艳脱俗。可见,各个季节的色彩有很大的差别。美国景观设计师玛莎·施瓦茨将色彩四季理论运用到景观设计实践中,取得了很好的效果,对当今的景观设计影响深远,见图10-6。

绿色是最能体现景观色彩的主体颜色,在图10-7中不同明度的绿色点缀加上不同纯度的红色,流动中的绿色和点状的红色在自然的色彩中多了一份灵动。

图10-6 玛莎的成名作"百吉饼公园"(俗称"甜甜圈公园") 　　图10-7 广场景观色彩设计

2. 园林景观色彩设计

园林景观的色彩设计,更明确地说就是模仿自然并表达出更多的功能性。材料方面,自然材料是取自于自然并可以直接应用的材料。如石材、木材、沙土、水体、植物等都属于自然色。石材的种类丰富,包括块石、卵石、砂石、石板、条石等。在进行广场设计时,一般选用当地盛产的石材,这样既可以体现地方石材特色,又可以大大节约运输的成本。这也是大多数广场设计中常采用的设计手法。自然石材多以灰白、灰黑、灰绿、灰红、褐红、褐黄色为主,整体色调看起来虽是灰色,但细看时色彩的倾向略有不同。自然水体的色彩与水的静、动、光照以及水质的清洁与否、水的深浅等因素有关。水体主要反映天空及水岸附近景物的色彩,它所反映的天空和岸边景物的色彩都被蒙上了一层淡绿色或蓝色的面纱而显得更加调和。而人工材料多用于修护和点缀。

因此园林景观的色彩就是大自然本源的色彩,而色彩构成理论也是通过自然配色来获得的。

枯山水是日本园林的一种,由中国汉代传入日本,但也是日本画的一种形式,一般是指由细沙碎石铺地,再加上一些叠放有致的石组所构成的缩微式园林景观,偶尔也包含苔藓、草坪或其他自然元素。枯山水并没有水景,其中的砂石就是"水",而石块就是"山"。有时也会在砂石的表面画上纹路来表现水的流动。枯山水字面上的意思为"干枯的景观"或"干枯的山与水",通常出现在室町时代、桃山时代以及江户时代的庭院中,见图10-8。绿色和灰色的天然色便是它的特色。

3. 街道景观色彩设计

作为街道景观,最重要的是能够有力衬托出在那里活动的人群,能够使人显得充满生气和活力。

墨西哥查普尔特佩克文化长廊(简称CCC)是一个针对查普尔特佩克大街的行人和可持续燃料车规划建设的,见图10-9。建筑师旨在通过创造公园,为居民提供温文尔雅的空间,让他们感受到绿地对城市的重要性。整个规划将1.3千米长的街道彻底改造,将车道推向两侧,植入新公交车道,得以扩大市民活动空间,改造后的街道最大宽

图10-8 枯山水(日本)

度达到57米。

查普尔特佩克文化长廊在保留历史关键要素的基础上向前发展,成为墨西哥以及其他国家道路发展的一个启发,它以交汇点的方式让城市更有流动性和更具有活力。在长长的街道上,分有多个不同代表色主导的艺术区域,既丰富又统一,是一个全新的、让人兴奋的、积极多元的空间。整个街道以浅棕色调为主,人和物在此统一的色调里会显得更加突出,而不会被隐藏掉。

图10-9 墨西哥查普尔特佩克文化长廊

4. 招牌色彩设计

招牌是设计的专用术语,它是通过视觉形象传达某种意图的设施、装置、物品、标志等认知媒介。招牌的内容广泛且形式多样,如广告牌、LED屏、标识板、导向板、交通标志、营业性质的店面牌等。

在一些繁华的城市街区,大家为了凸显自己的招牌都使用高纯度、对比强烈的色彩,导致行人眼睛无法聚焦,眼花缭乱,最终相互抵消在一起,见图10-10、图10-11。

若能采取一些适当的管理措施,统筹整体设计使招牌的色调形成调和关系,街道招牌的色彩将会是另一番景象。

图10-10 某街道的招牌

图10-11 香港街道的招牌

第二节　绘画与色彩

绘画色彩在任何时期、任何地方、任何空间都有着自己独特的魅力,经过数千年的洗礼依然精妙绝伦,散发着独特的艺术特性。通过这些充满艺术美感的色调,我们可以更进一步了解各个时期人们对生活的感知和精神的追求。

一、西方绘画艺术中的色彩表达

想要了解西方的艺术的色彩,当然要从著名的文艺复兴时期开始。著名的西斯廷教堂壁画就是出自被称为"文艺复兴三杰"的米开基琪罗之手。

西斯廷教堂屋顶壁画面积达500平方米左右,是美术史上最大的壁画之一。米开朗琪罗在大厅的中央部分按建筑框边画了连续9幅大小不一的宗教画,均取材于《圣经》中的有关故事。壁画中以《创造亚当》最为出色(见图10-12),画中亚当的形象体态健壮,气魄宏伟,具有强烈的意志与力量,显示了艺术家在写实的基础上非同寻常的理想加工,给予了人们深刻的启示。

图 10-12 创造亚当(米开朗琪罗)

同被称为"文艺复兴三杰"之一的达·芬奇也在表现出了极强的才华。他的代表作《蒙娜丽莎》展现了神性和人性的光辉,肯定了人从自然状态脱离而存在的意义。《蒙娜丽莎》画像人物没有眉毛和睫毛,面庞看起来十分和谐。直视蒙娜丽莎的嘴巴,会觉得她没怎么笑,然而当看着她的眼睛,感觉到她脸颊的阴影时,又会觉得她在微笑,见图10-13。

图 10-13 蒙娜丽莎(达·芬奇)

克劳德·莫奈，法国画家，被誉为印象派领导者，是印象派的代表人物。他最主要的风格是改变了阴影和轮廓线的画法。在莫奈的画作中看不到非常明确的阴影，也看不到突显或平涂式的轮廓线。光和影的色彩描绘是莫奈绘画的最大特色。《日出·印象》描绘的是在晨雾笼罩中日出时的港口景象，见图10-14。在由淡紫、微红、蓝灰和橙黄等色组成的色调中，一轮生机勃勃的红日映衬着海水中一缕橙黄色的波光，冉冉升起。海水、天空、景物在轻松的笔调中，交错渗透，浑然一体。近海中的三只小船，在薄雾中渐渐变得模糊不清，远处的建筑、港口、吊车、船舶、桅杆等也都在晨曦中朦胧隐现。

《睡莲》系列画开始创作时莫奈已经74岁高龄，他在画中竭尽全力描绘水的一切魅力，见图10-15。水照见了世界上一切可能有的色彩。水在莫奈的笔下，完全成为世上所能有的色彩绘出的最奇妙和富丽堂皇的织锦缎。

图10-14　日出·印象（莫奈）

居斯塔夫·克里姆特是20世纪初活跃在奥地利维也纳极具个人风格的艺术家。他的绘画以主观的内心感受反映当时社会形态的复杂思想变化，其作品以平面装饰为表现手法呈现精神需求，同时融合了东方的装饰风格及装饰元素。

《吻》是克里姆特将材料的属性应用于感情表达的完美结合体，金箔与银箔的用法，增强了画面的装饰性，见图10-16。该作品的平面构成与色调结合，给人们很强的视觉冲击感和装饰美感。

 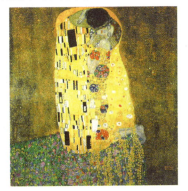

图10-15　睡莲系列（部分）（莫奈）　　　　　　图10-16　吻（克里姆特）

二、东方绘画艺术中的色彩表达

《洛神赋图》是中国十大传世名画之一，为东晋著名画家顾恺之绘制（宋摹），绢本，设色，纵长27.1厘米，横长572.8厘米。该画作表现出了洛神凌波微步的美丽身姿，体现了她"若往若还"的矛盾心态，画中的奇异神兽使画作具有强烈的神话气氛和浪漫主义色彩，见图10-17。此画用色凝重古朴，具有工笔重彩画的特色。作为衬托的山、水、树、石均用线勾勒，而无皴擦，与画史所记载的"人大于山，水不容泛"的时代风格相吻合。

图10-17 洛神赋图（局部）（顾恺之）

中国重彩山水画是指以矿物颜料为主要色彩媒介进行绘制的山水画门类。青绿山水由于多以青绿调色而独具特色。青绿色的色彩明丽、夸张而浪漫，体现的是一种优雅而浪漫的境界，而这种境界的产生与用色是分不开的。青绿山水画法是传统山水画中色彩最为浓重的一种。以石青、石绿为主调的色彩形态来源于青绿山水这一客观的自然存在。青绿山水以石青勾勒造型，设色虽然鲜亮明丽，但不脱离中国传统的色彩观念与用色原则。传统山水画的色彩观念源于"随类赋彩"，属于艺术形象塑造之后的色彩表现法则。"随类"是依所塑造的艺术形象和类别。"类"包含主观的情感类和客观的色彩类。"赋彩"有别于着色或染色，具有运用色彩的冷暖性质进行理想化和象征性的艺术特色。"赋彩"均是在"随类"的前提下赋予的主动而浪漫的色彩艺术，见图10-18。

图10-18 千里江山图（局部）（王希孟）

在东方艺术绘画中，对色彩的运用极具有民族特点，这不仅更好地丰满了主体对象的表现，更充分地体现了画者自身精神的宣泄。这种强烈的人文气息，在中国绘画和日本浮世绘中都得到了充分体现。

对于浮世绘的创作来说，在色彩的运用上亦体现着强烈的主体表达性。见图10-19，该作品主体人物是以突出其沉思情态为主，在色彩的安排上我们可以看到人物的面部和手部均用白粉涂染，这与现实生活中人本身所具有的肉色肌肤不符，但是却生动地描绘出了女性白皙柔嫩的皮肤质感，这无疑是画者一次夸张而带有主观性的创作实践。

图 10-19 浮世绘

三、现代装饰绘画的色彩表达

现代的装饰绘画更加突出个人的风格和特色,作者往往会通过自己当时的心情和对某种现象的认识进行绘画创作,而色调的运用也是通过个人对形象的理解并且加入色彩构成的方法来表现的。

如图 10-20 所示的这幅作品表达的是人们坐公交车的一种常态,即喜欢挤在一个地方的心理,从某种层面反映出大家对外界的焦虑、不信任和自私心理。画面中运用蓝色加橙色补色的构成关系突显公交车与人的矛盾,同时用灰暗的背景色表现人们内心复杂的情绪。

《净化循环》这幅作品(见图 10-21)作者想通过一种生活中不可缺少的状态来说明身体的反应和工作规律、正常的生活作息对每个人都非常重要。我们生活在这个地球上而地球就是一个大的循环系统。该作品想要表达的是健康的身体才会有优质的排泄物,而它们会通过净化循环转换成电、沼气、水等有用的东西。运用紫色、橙色、蓝色、棕色的调和创造出梦幻般的美好样子,说明它并不是不能启齿、被人嫌弃的废物,而是我们生活中很重要的一部分。

图 10-20 方向

图 10-21 净化循环

第三节　建筑与色彩

一、中国早期建筑中的色彩艺术

中国建筑的萌芽虽然可追溯到原始人的洞穴，但是直到商周时期中国的建筑才有了真正意义上的大发展，并且初步形成了如方整规则的庭院、纵轴对称的布局、木梁架的结构体系，以及由屋顶、屋身、基座组成的单体造型等一些重要的中国建筑艺术特征。春秋战国时期诸侯割据，不同的文化形成了不一样的建筑风格，大体可归为以齐、晋为主的中原风格和以楚、吴为主的江淮风格。秦统一全国后建筑风格才趋于统一，这时的建筑室内墙壁出现了以人物、动物、车马、植物、建筑、神怪和各种边饰为内容的壁画，黑、赫、大红、朱红、石青、石绿等建筑色彩也得到了体现。

二、唐代建筑的色彩艺术

回溯中国早期建筑色彩艺术，虽然在秦时已经出现，但可见的作品却是凤毛麟角。唐代以前中国建筑的色彩以体现自然功能、材料本色为主，建筑装饰淳朴而耐人寻味。真正在建筑上大量施用色彩作装饰直到唐代才出现。唐代是中国历史上建筑发展的鼎盛时期，建筑气势雄大，造型质朴，体态遒劲。由于唐代建筑有了统一的规划，建筑归礼部掌管，因此有了等级制度的划分。依附在建筑上的色彩也就自然成了等级和身份的象征：黄色成为皇室专用的色彩，皇宫寺院采用黄、红色调，红、青、蓝等为王府官宦之色，民舍只能用黑、灰、白等色。唐代盛行直棂窗，窗根上的纹样有龟锦纹及花纹繁密的球纹等。室内壁面上往往会有壁画，天花板形式简洁。图10-22为唐代建筑彩画。

图10-22　唐代建筑彩画

盛唐之后，建筑彩画愈加丰富，在重要建筑上形成五彩缤纷的彩画装饰，在红绿彩画的基础上，阑额与梁柱逐渐增添了更多的装饰，柱头、柱身、阑额、柱头枋或有束莲彩画（此做法南北朝已经出现，但到盛唐以后又重新大为流行），或模仿团花锦绣绘束带，彩画的样式也越来越多。斗拱部分也逐渐发展出更细致的彩画，并添加白色棱道，开启了北宋诸多彩画样式的先河。

三、明代建筑的色彩艺术

明朝建筑主要仰赖江南工匠。永乐年间明朝移都北京，北京宫苑建设，以南方工匠为主，形成了严谨、工丽、清秀、典雅的明代建筑风格。明代建筑体量宏大，色彩浓重，虽改变了江南雅淡之风，但其根系实与江南建筑相近。房屋的主体部分经常可以得到日照，一般用暖色尤其常用朱红色，格下阴影部分，则用绿蓝相配的冷色。这样强调了阳光的温暖和阴影的阴凉，形成悦目的对比。建筑色彩的施用，在中央集权的明代封

建君主制下仍然受到等级制度的限制,在一般民用住宅建筑中,多采用青灰色的砖墙瓦顶,梁枋门窗多采用本色木面,也显得十分雅致。图10-23为建于明代的西安回坊大清真寺。

图10-23　西安回坊大清真寺

四、清代建筑的色彩艺术

清朝统治者入关后,封建君主制进一步加强,皇权更为巩固,手工业生产水平比明朝有了较大提高,规模更大。在此背景下的清代建筑色彩的施用越来越复杂,其色彩功能突出装饰性,这一时期最突出的就是油漆彩画。围绕彩画形成了一系列与建筑文化相关的内容,彩画的功能演化成装饰。清代后期,等级制度使建筑颜色两极分化,艺术表现寓于内容要求。清代官式建筑以金龙合玺为最荣贵,雄黄玉最卑微。宫殿地位最重要,色彩也最强烈,依次为坛庙、陵墓,色彩的强烈程度也递减而下;民居最普通,色彩最简单,其建筑一般不施彩画,即使有也只是在梁枋交界处画"箍头"。清代台基一般为砖石本色,重要建筑用白色大理石。如北京故宫的颜色是红黄色的,与故宫相连的周围一些重要建筑都是红色,屋顶则呈现绿色,而其他的北京建筑颜色大多是灰色。清代琉璃瓦的使用极为普遍,黄色最尊,用于皇宫及孔庙;绿色次之,用于王府及寺观;蓝色像天,用于天坛(见图10-24);其他红、紫、黑等杂色用于离宫别馆。

图10-24　天坛祈年殿

明清建筑装饰是中国古代建筑史上的最后一个高峰。许多规模宏大的宫苑、陵寝,无论在数量上还是质量上都很出色。建筑装饰风格沉雄深远,映射出了明清全盛时期皇权的声威。直到清代中叶以后,建筑的装饰图案或彩画才开始低落,唐宋装饰的风采已经踪影皆无,由于过分追求细腻而导致了琐碎和缺乏生气的局面。

五、现代建筑的色彩设计

在现代建筑设计过程中,通过设计师的巧妙构思,在遵循色彩规律的基础上,实现优质的搭配与调和,为人们带来舒适、和谐的色彩空间。随着社会的不断进步与发展,建筑色彩的应用也逐渐从简单化向多元化发展,人类智慧在其中发挥着不可估量的推动作用。在实际设计过程中,设计师充分考虑各方面因素,尊重建筑自然形态,以色彩体现建筑文化和建筑精神,装点人们的生活环境。

以梅溪湖国际文化艺术中心为例,这座文化综合体建筑位于长沙市梅溪湖畔,建筑面积高达11.5万平

方米(相当于 28 个足球场还多),涵盖了一个剧院和一个现代艺术博物馆。该中心曾经被戏称为"没戏"的湖,也因设计师不可思议的设计点亮使其成为湖南的一张新名片,如图 10-25、图 10-26 所示。整个建筑依然以流线型线条为主,在建筑造型上还特别体现了湖南的特色。因为湖南素有"芙蓉国"之称,多层次的透视、无穷的消失点,倾斜的多角度之外峰回路转,突然出现或插进来的水平面,无穷的视觉变化给人唯一的感触就是震撼。建筑的色彩呈现灰白色调,更加体现建筑的材质感和凸显建筑本身的轮廓曲线感,这也符合室外环境色彩设计的特点。

图 10-25　梅溪湖国际文化艺术中心(1)　　　图 10-26　梅溪湖国际文化艺术中心(2)

第四节　服装与色彩

一、服装的材质与色彩

服装设计师们经常通过面料来创作构思。实际上,色彩与质感是不可分割的,如何在体现面料本来的质感的同时又能够体现出衣服的款式,是考验设计师设计能力的重点。纤维是一种很特别的材质,同样品种的材质、同样的染料染色,若线的粗细、编织方式不同,那么面料的色彩、质感就会截然不同。要想使不同编织的面料色彩一致是不太容易的。

同样的棕色调,当纤维纹理不同的时候色彩和质感就会有不同的效果,而这种或深或浅、或粗狂或细腻的面料就会产生季节的分类。粗犷的纹理显得温暖,细腻的纹理显得凉爽,见图 10-27。而同样的面料不同的剪裁也有完全不同的穿着效果,这需要设计师大量的经验积累才能更好地掌握。

图 10-27　近似色的编织纹理差别

二、服装的色彩与形象

在选择服装时人们都会考虑服装的款式与色彩。所谓款式和色彩被称为形象设计风格。它一般分为两种:一是设计师自己特有的表现风格,这种形式一般较为多样;另一种是符合大众审美的独具特点的风格。大致归纳为四大风格,即罗曼蒂克风格、典雅风格、异域风格、自然风格。

(1)罗曼蒂克风格。罗曼蒂克风格又被称为浪漫风格,可以解释为"非现实的甜美幻想",在这里是指华丽、优雅,并带有幻想气息的风格。因为梦幻、浪漫是女性的天性,因此,罗曼蒂克风格具有女性十足的味道。罗曼蒂克的配色通常以柔和的女性味为中心,所要表现的是女性的自然与妩媚。常见的色彩是柔美的粉色、平缓的绿色、清纯的蓝色以及温和的黄色等明快色调,白色和浅灰也在必备色之中,见图 10-28。

(2)典雅风格。典雅风格其原意为第一流的、经典的、古典的、传统的等,在形象设计中,它的含义为回归古典、雅致,最本质的特点是气质高雅、端庄,造型合体,着装形式讲究。典雅风格常常给人一种距离感,引人注目,在人们初次见面时,印象深刻。将其运用在晚会形象设计、公众人物形象设计中,效果极佳。典雅风格配色通常以中间色彩的运用为主,配以低纯度、高明度的颜色,没有强烈的色彩刺激,显得温文尔雅,不落俗套,见图 10-29。

图 10-28 罗曼蒂克风格服装

图 10-29 典雅风格

(3)异域风格。异域风格的形象设计源于各国传统的民族装束元素,这样的形象设计极富表现力和民间风味,别有情趣。但是由于世界上民族众多,各民族的风俗习惯都不一样,因此在形象设计中可概括为两种类型:一种类型表现效果是艳丽夺目的色彩组合,展示绚丽、有趣的异国风情;另一种类型的表现效果是质朴温和的色彩组合,展示亲切、思乡的田园情调,见图 10-30。

(4)自然风格。自然风格是现代兴起的一种表现形式,应用十分普遍。现代生活紧张的节奏,促使人们产生轻松一下的愿望,活泼随意的风格设计随即为大众所接受。自然风格的配色具有明快、自由、轻松、随意的特点,且用色的规律与风格特点密切相连,用色大胆,但是也注意色彩的和谐统一,见图 10-31。

这些风格的选择不是按个人喜好来选择,而是通过肤色、发色、个人气质的不同来决定个人的风格。

图10-30　异域风格　　　　　　　　　图10-31　自然风格

三、服装色彩的时间与季节

为了系统地使用色彩来塑造成功的形象,有人将人体特征与纷繁的色彩科学地对应起来,并形成和谐搭配规律的四季色彩理论体系。四季色彩理论的重要内容就是把生活中的常用色按照基调的不同,进行冷暖划分和明度、纯度划分,进而形成四组和谐关系的色彩群。由于每一组色群的颜色刚好与大自然四季的色彩特征相吻合,因此,也有人把这四组色群分别命名为春、秋(暖色系)和夏、冬(冷色系)。四季色彩理论是分析个人色彩的重要方法,也是解决服装色彩搭配的最好途径。

第五节　饮食与色彩

一、食物与色彩

一般来说,中餐店的空间比较明亮,西餐厅的空间比较昏暗。这是因为中国人非常重视对食材形、色、味的要求(见图10-32、图10-33),还有聚在一起的气氛,所以中餐厅的空间一般比较明亮。西餐厅光线较暗,只有餐桌部分显得明亮,这是因为西餐更讲究情调和氛围而不是食物,所以安静的氛围不需要太亮的空间。

图10-32　江浙菜　　　　　　　　　图10-33　陕菜"和谐盛世"

二、餐具与造型美

随着生活品质的提高,人们对餐具的关注已经转移到对质量的追求。如今,无论是设计师们还是消费者,都更愿意追求高质量、个性化。餐具具有材料、色彩、尺寸、重量等造型的基本要素,与之搭配的食物会在餐具的衬托下更显食欲,两者之间的搭配在高质量的生活中更具魅力。

餐具的构成材料很丰富,有陶瓷器、漆器、木器、竹器、金属、玻璃、塑料等多种类型。设计师们在不断探索最能表现各种原材料特性的、最有魅力的餐具造型。餐具在色彩、质感上的表现也是丰富多彩的,有突出原材料固有色的,也有像陶瓷一样上釉的,有在木器上漆的,也有在金属上施加电镀层的,等等,见图10-34、图10-35。

图10-34 餐具设计(1)

图10-35 餐具设计(2)

三、餐桌上的色彩

在今天,摆盘已经成为餐桌上的主要色彩,所以当下的厨师们在掌握专业技能的基础上,同时也要具备一些艺术的创意。如今很多高端餐厅喜欢用单一色调来设计,这样可以突出食物丰富的色彩。白色很常见,全白色调的餐厅也很多,珍珠灰和米黄色也是餐厅常见的颜色,从器皿到地板、墙壁、天花板,但是也要注意尽量不要让环境抢了食物的风头(见图10-36、图10-37)。这在一定程度上,也是促使人们走进餐厅的原因所在。

图 10-36 某餐厅设计

图 10-37 桌布、餐具与水果的装饰

练习题

根据生活中你感兴趣的设计案例或物品,选择其中的优秀案例进行色彩的分析与总结,并进行提炼。

第三部分

立体构成

立体构成是平面构成与色彩构成的延伸。平面构成中的重复、渐变以及色彩构成中的色彩关系都将运用到立体构成之中。立体构成以抽象的形式语言来表现社会现象和自然形态。在现代艺术美学中,这种构成的抽象美是传统艺术具象美的升华,是人类在总结了历史美术的发展规律基础上产生的。立体构成作为研究形态创造与造型设计的独立学科,致力于培养高效率的造型创作能力,提高对造型元素相关的敏锐程度,提高审美能力;借助材料并结合设计方案,通过实际操作练习,提高学生设计的作品展示、模型制作等能力。

立体构成部分旨在培养学生的三维立体感觉,使他们把握物体的体积量,对各种形态的造型进行简化,以最简单的方式简化到几何形块,用立方体、圆锥体、球体、矩形体等形状来塑造实践;使学生(3)掌握立体形态中最基本的元素点、线、面、体的造型手段;运用综合材料,选择加工工艺,把握形态传递方式,从而培养学生的动手能力;从造型审美形式拓展到装置观念设计,甚至还可以向造型之外更为广阔的领域渗透,融入数学、力学、文学、哲学、宗教、戏剧、音乐、电影等各种学科知识。

第十一章　立体构成概述

思政目标

随着社会的进步和发展,人们对传统文化元素的应用和传承意识逐步加强,将立体构成与传统文化元素相结合是当下构成设计发展的一个独特优势。中华民族作为四大文明古国之一,文化传承绵延千年,保留了丰富的传统文化元素。本章以立体构成设计艺术作为研究对象,分析其与传统文化元素相融合的方法及应用价值。立体构成是设计类专业学生必修的知识内容之一,已成为我国现代艺术设计课程的重要构成部分。学生通过立体构成部分知识的学习,可以增强空间的造型观念和意识,培养从空间的角度思考问题,具备立体造型感知力、立体空间想象力、立体构成应用力;同时培养创造性思维能力,通过严密的逻辑思考和灵活的艺术构想训练,使立体形态作品达到科学性与艺术性的有机统一。

教学基本要求

通过了解立体构成的相关知识,学生可以明确立体构成在设计中的基础地位及指导作用,在掌握基本理论的基础上明确立体构成的形态基础、条件、元素,结合材料特点初步理解立体构成。

第一节　立体构成的相关知识

我们在立体构成中主要的学习内容如下:第一,在平面构成部分我们已经学习过的点、线、面、体以及三维体、空间是立体构成的基本要素。第二,我们需要研究立体构成形态的材料,因为立体构成的范围十分广泛,因此不同材料的强度、质量、质感差异很大,同时并不是所有材料都能还原成点、线、面等要素进行表现。第三,我们需要学习并研究主要材料的形式美法则的构成方式,如均衡、对比、对称、比例、调和、韵律等。第四,我们需要研究材料与材料之间的连接及材料的力学特征。材料重力问题的研究也是区分立体构成与平面构成的重要因素,同样还包括立体形态的运动问题。在日常生活中,从餐具到器具再到室内的家具,甚至建筑体、庭院、城市公园等均为三维形态,生活及生产劳动都是在各种的三维空间之中。我们可以看到这些物体虽均为三维形态,但由于其实用功能及实际用途不相同,因此其三维形态也千差万别。生活中的立体形态形式丰富,我们在学习立体构成时首先探讨基本形态的含义。

一、立体构成的基本定义

立体构成是具有长度、宽度和高度单位的体积空间形态,它以一定的构成材料和视觉审美为基础,并以

力学为依据,在三维空间中将构造元素按三维的构成规律,结合设计方法,组成具有审美要求的立体形态。因为立体构成元素占据三维空间,并与空间形成融合,所以立体构成也称为空间构成。

立体构成是研究立体造型各元素的构成法则,其任务是揭示立体造型的基本规律,阐明立体设计的基本原理。立体构成着重研究体积、空间、结构及材料等,其基本原理具有独特的语言表现形式。

二、立体构成的特点

因为立体占有空间、限定空间,并与空间一同构成新的环境和视觉产物,所以被人们称为"空间构成"。立体构成是由二维平面形象(平面构成)进入三维立体空间的构成表现,平面构成和立体构成既有联系又有区别。平面构成和立体构成的联系是:它们都是一种艺术训练,引导学生学习造型设计理论,训练抽象构成能力,培养审美观念,通过造型观念和理念的学习,结合相关的设计训练培养抽象的构成能力。两者的区别是:立体构成是三维的实体形态与空间形态的构成,因此结构上要符合力学的要求,材料也影响和丰富形式语言的表达。立体构成是用厚度来塑造形态,它是制作出来的。同时立体构成离不开材料、工艺、力学、美学,是艺术与科学相结合的体现。注意要避开自然界和传统艺术具象形体的局限和束缚。平面构成是具象形或抽象形的点、线、面、体在二维空间内进行的分解、组合的过程。色彩构成是运用色彩关系(色相、明度、纯度等)表示点、线、面之间的关系。立体构成是建立在三维空间内的一门构成艺术学,其点、线、面、体都占空间位置。通过对这三种构成方式定义的回顾我们可以发现:立体构成是平面构成、色彩构成的延伸,平面构成中的重复、渐变与色彩构成中的色彩关系都将运用于立体构成之中。然而,平面构成、色彩构成是在平面基础上进行的构成艺术,立体构成是立体的三维构成方式,所处空间与位置不同。

图11-1 立体构成示例

三、立体构成的起源与发展

立体构成源起于20世纪初俄罗斯的构成主义艺术流派,其构成主义思想在德国包豪斯设计学院得到了发扬光大。包豪斯的教育家们提出了"艺术与技术相结合"的教育理念,使构成主义思想与设计理念和设计教育融合,他们还提出了三个设计原则:首先,设计是艺术与技术的统一;其次,设计的目的是人而不是产品;第三,设计要遵循自然和客观规律进行。这些理念影响了一批著名的设计师,堪称设计史中的一次里程碑。

立体构成教育自20世纪80年代改革开放后引入我国,成为我国所有艺术设计院校的公共基础课程并延续至今,是我国设计类专业人才进行设计学习的先驱基础课程,是认识设计、了解设计的第一步。立体构成是通过材料和结构将形态制作出来,这与产品设计相同,立体构成只需要变化材料本身就可以成为产品。立体构成的原理已广泛应用于工业设计、展示设计、环艺设计、包装设计、POP广告设计、服装设计等领域。图11-2为立体构成在家具设计中的应用。

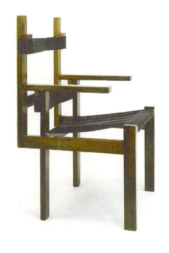

图11-2 家具的立体构成表现

第二节　立体形态的基础

基本的造型元素构成了立体形态，其形态可以分为自然形态及人工形态。自然界中的各种元素能够为我们的设计提供思路，它既是自然形态又是人工形态的素材来源。

一、立体形态的影响因素

立体形态的影响因素可分为视觉基本特征、环境条件、形态本身三个方面。视觉基本特征是构成立体表现关系的因素，是最为直观并具有强烈刺激性的因素。环境条件是立体构成的必要因素，环境条件中的状态，如光线环境、气候环境等对构成形态有着重要的影响。形态本身是立体构成的条件因素，其形态的各种因素对构成作品起着绝对的影响。

1. 视觉的基本特征

任何造型都是服务于人的，对设计的观察基于视觉，涉及视觉效应，而视觉效应往往与人的生理、心理、情绪、文化背景等有着紧密的联系。人之所以能辨认某种形状的存在，除了物体本身的外在因素外，全部凭借人具有的功能健全的视觉器官，通过视觉器官将形象反映于视觉中枢。但人在辨认形态的过程中，也会有错视及错觉的现象发生，致使人所见的形态与物体本身的真实情况有一定的差距。由于视觉往往影响到视觉现象的准确性，因此成为识别形态表象的关键因素。

2. 环境条件

环境条件中的影响因素有光、色彩、明暗、距离、大气环境等，它们都会影响视觉的判断。例如，光线是色彩元素存在的基础，同时也能够通过感知到的色彩对人们的心理及生理产生影响。同时光线的明暗也会使色彩感知产生差异。

3. 形态本身

形态本身是指立体构成的材料、结构、造型元素、设计构思、设计内涵等，这些要素构成了作品本身，并在此基础上融入了观者的个人情感和个人认知，以此丰富作品。

二、立体形态的空间意识

立体构成具有造型实体所以必然存在于空间之中，除了这种实体空间外，还存在虚拟空间。在设计领域中这种虚拟空间无处不在，例如在中国古典园林中就讲究构件与空间的通透性，这种通透性拉近了建筑本身或景观小品与空间的联系，更好地将人工环境和自然环境相融合。

根据这一特征，我们将空间分为三类，即正空间、负空间、灰空间，见图11-3、图11-4。正空间是形态所涵盖的部分；负空间是涵盖形态的部分；灰空间是形态部分被涵盖，部分不被涵盖的形态。

图11-3　正负方盒子体量

图 11-4 灰空间

三、构成形态的元素

在进行三维空间立体构成研究时,我们可以根据设计需要选择点、线、面、体等造型元素,并根据其特征进行探讨;还可以根据我们现有的材料和需要的材料进行研究,研究这些材料有哪些特性,根据这些特性能够产生怎样的造型。第一种创作着眼于造型元素的形态要素,表达三维空间中造型表现的共性问题。第二种创作的形式偏向于针对材料创作形态的研究。

1. 点元素

点是立体构成中最基本的元素,在视觉艺术信息的传达中总是先取得心理的表象。点的体积有大有小,形状多样,排列成线,放射成面,堆积成体。点的空间表现如下:空为虚,实为体,两点含线,三点含面,四点含体。在立体构成中点的元素不能单独存在,将点的形态固定在空间中,其表达需要依托于其他材料,如一定的支撑材料像木棍、绳索等,同时若要突出点的造型就必须隐藏支撑材料。点元素示例见图 11-5。

图 11-5 点元素

几何学上的点是无形态的,但在二维空间和三维空间造型表现中,点具有空间位置并需按照一定的尺度来界定。与它所处的环境空间、面积形状和其他造型要素比较时产生对比,具有视觉力场和触觉力场作用的都称之为点。点的存在形式是多样的,其多样性使它呈现为明确表现和隐蔽表现。圆的圆心和正方

形、三角形、多边形的中心是明确的点的存在形式。而在线、面、体上，点的存在是通过隐蔽的形式表现的，比如一条线段的起点和终点、直线的转折处、两线相交处、圆锥体的顶端等。

点的凝聚会产生视觉引力，而点的量变会产生不同的视觉引力。当只有一个点时，人们的视线就会集中到这一点上面。当有两个相同的点时，人们的视线在两点之间移动，且产生线的感受。当有两个大小不同的点时，人们的视线首先集小到大点上，然后转移到小点上。人们的视觉习惯和视觉方向常常带有秩序性，即由大到小、由左到右、由上到下、内近到远的顺序。当有三个性质相同的点，则会产生虚面的感觉，倘若是多点，则虚面感觉更强，且形的特征可按人的意图表达出来。点的凸凹变化在人们的心理上能产生不同的感觉，凸点有扩张感、力量感，而凹点则有收缩感、压迫感。

点的排列和距离的不同使点在视觉上产生线面形态的变化。造型上点的线化主要由距离和方向所决定。如将相同的点连接可构成虚线，其距离越近，线的感觉越强。但将点做等距离的排列，又会显得规范工整并具有较强顺序性，美中不足的是略显机械而呆板。如果有计划、有规律地对点做间距处理，可以产生节奏感；如果改变点的方向，并有计划地进行大小变化排列，则可表现出跳跃性的韵律，也可表现出曲线的流畅感。点的面化是内点的聚集产生面的感觉，通过点的大小变化或排列上疏密的变化产生立体感、层次感，并给面带来凹凸的感觉。点的面化运用得巧妙，可产生二次元的视觉效果。

在二维空间和三维空间中，与其他造型要素相比，点是最小的视觉元素，但它的地位是其他要素所不能取代的。点在造型中具有特殊的、积极的意义，并与形的表现有着实质的关联作用。

点在造型中的整体与局部关系中起着特殊的作用，运用得当、巧妙，可画龙点睛，产生强烈的视觉冲击力和艺术感染力；相反，运用不当，则会对整体产生极大的破坏性和负面效应。在各种艺术设计中，点以它独特的作用折射出艺术的光彩。

2. 线元素

线是点移动的轨迹，只具有位置及长度，而没有宽度和厚度。从造型要素来讲，线是具有长度的一次元要素，它的特征是以长度来表现的。与其他造型元素相比，线具有连续的性质，粗细与长度有着极端的比例就成为线。图11-6为线与点的示例。

图11-6 线与点示例

线在立体构成中非常重要，线能够决定造型的方向性。同时可以形成骨架，对其他材料进行支撑。并且线也可以形成形体的轮廓，丰富构成体的外形。线也是具有动态感的，并能够表现速度。

（1）线的形态。

线的形态对作品的风格和表现会产生较大的影响。线的断面形状非常丰富，不仅限于圆形，还有圆、扁、方、棱之别。同样，线的形态有粗细、长短、曲直、弧折之分；构成方法有垂直构成、交叉构成、框架构成、转体构成、扇形构成、曲线构成、弧线构成、乱线构成、回旋构成、扭结构成、缠绕构成、波状构成、抛向构成、绳套构成等。

线分为直观线和非直观线。直观线是概念线，即面和形的边缘。极薄的平面与平面相交部位便形成线。曲面相交则形成曲线。可以说，线是面与面的分界，起到分割作用，但线也可以起到结合作用。非直观线具有隐蔽性，它在两面交接处隐蔽存在。

（2）线的分类。

线可以分为直线、折线和曲线。

①直线。

直线是最基本的线的形态之一。直线包括水平线、斜线、垂直线等形式。将直线通过垂直、水平方向的组合变化可构成二次元空间和三次元空间，表现出强烈的力度感。现代高层建筑大多采用直线形态构建，

用直线形态构建的斜拉桥承载力更大。尽管直线易使人的视觉产生疲劳,但从视觉感知的效果来看,用直线构建的形态更容易感知。

从不同线给人的感觉来看,水平线有安定、平衡、开阔的感觉,使人联想到海平面、地平线、大地,并产生平静、安静、抑制等心理感受。垂直线有坚实、稳定、向上的感觉,充满积极进取的精神和意义,象征对未来的理想和希望。斜线是直线形态中动感最强烈的、最有活力的线型,充满运动感和速度感,斜线也最易使人产生不安定感。斜线可产生巨大的拉力作用,斜拉桥就是根据力学原理利用对称斜拉索增强桥梁结构的稳定性。

②折线。

折线是按几何角度转折的线。每一段都是直线,两条直线间有折点(折点具有点的性质,起着联系两条线段的作用)。折线有刚劲、跃动的感觉。由于折线的方向具有可随意变化的特点,在造型中常常利用折线增强视觉引力。

③曲线。

曲线是柔韧而有转折的线,它的转折是平滑的。曲线有规则曲线和自由曲线两大形态。曲线优美、流动感强、充满运动感,运用得好,可产生鲜明的节奏感和韵律感。

在线的表现中还有消极之线。所谓消极之线,就是不直接画线,仍有线的感觉。像平面边缘或立方体棱线就属于消极之线。线在造型中具有特殊的地位和作用,线的活力和动感使得它存在于任何形态中。

(3)线的质感。

同样的线形但由不同材料构成会产生不同的造型效果,如光滑的铁丝、粗糙的麻绳,通过不同材料进行创作,在作品中产生的感情和效果也是不同的。

(4)线的抽象化。

在平面构成中,线多作为轮廓决定形态。在立体构成中,虽然线仍然能形成轮廓,但更多由面进行决定轮廓。我们可以借用线的抽象和象征的表现手法突出形态的感觉,创造出更加灵动的三维作品,如图11-7所示。

图11-7　彩绘空间中的线条表现

3. 面元素

几何学上将面定义为线的移动轨迹,面是只具有位置、长度和宽度,而无厚度的造型元素。面分为消极的面和积极的面。消极的面由点和线的集合群化构成。积极的面可由扩大点的面积,扩大线的宽度,对线进行密集移动构成。面的造型元素不仅是线的移动形态,也可以是由块体切割而成。面虽薄,但它可以在平面的基础上形成半立体浮雕感的空间层次,如果通过卷曲伸延,还可以成为空间的立体造型。同时,面具有造型的厚重感,能够决定轮廓,随着材料的发展,材料变得更加丰富,如大面积的玻璃材料、大尺寸的木板

及金属板材等,这些材料本身的特点增加了面的美感。

面有几何形、非几何形两大形态。几何形是规则的,它的基本形态是正方形、三角形、圆形,由直线和几何形曲线构成。正方形的特点是垂直与水平;三角形的特点是斜向与角度;圆形的特点是外轮廓的曲线。非几何形是不规则的,是由自由曲线结合直线构成的自由形。几何形给人理性的感觉,产生简洁、抽象、秩序之美,但易产生呆板的感觉;非几何形虽然活泼、生动、富于感性,但易产生不端正、杂乱的感觉。图11-8为面元素运用示例。

立体构成中的面具有比线明确、比块稍弱的空间占有感,因此可以运用面来限定空间。

(1) 层面构成。

层面的排列是指若干直面或少量柱面、锥面,在同一个面上进行有秩序的连续排列。基本面造型元素简洁并丰富有变化,如由直面向曲面逐步渐变等。面型变化形式有重复、交替、渐变、近似等,排列方式有直线、曲线、折线、分组、错位、倾斜、渐变、放射、旋转等。

(2) 连续构成。

连续构成是指用一个面造型元素作为基础单元或多个面元素为基础单元,做上下、左右相互连接或展开的构成表现。其主要有以下几种构成方式。

图11-8 面元素运用示例

①屏障式。屏障式是以造型元素上下、左右互相连接或平面展开,组成一个大的屏障结构,例如中国古典家具中的屏风。

②重叠式。重叠式是以造型元素前后、左右、上下连接,按照同一种规律和方式立体地展开,形成一个大的体块,其中造型元素具有重叠的部分。

③自由堆积式。自由式的堆积是以造型元素相互之间做无规律、无秩序的排列,以视觉规律和空间虚实效果的疏密关系来构成一个大的体块。

(3) 框形、块形组合构成。

造型元素的框形是指空心的正圆形、正三角形、正方形、正六边形等。块形是指实心的正圆形、正三角形、正方形、正六边形等。框形及块形进行有规律或无规律的连接、变形或插接,可以塑造出多样的立体形态。

4. 体元素

体在几何学上被定义为"面的移动轨迹",是具有位置、长度、宽度、厚度等特征,但不强调重量感的造型元素。立体构成中的体占有实质的空间,具有体积、容量、重量等特征,正量感表现为实体,负量感表现为虚体。无论从哪个角度都可以从视觉上感知元素的体块性,使人产生强烈的空间感。图11-9为体元素运用示例。

体有多种形式,如正方体、锥体、立方体、球体,以及这些体通过穿插、组合形成的不规则体等。在立体构成中,体元素又可以分为点立体、线立体、面立体、块立体以及半立体等主要类型。

无论是简单还是复杂的形体,尽管形态上有差异,但都是由相应的元素构成的。如平面几何形体由棱角、棱线和立体表面构成。差别仅仅是元素数量上的增或减;几何曲面立体则是由几何曲面所构成的方块体或回转体;自由曲面立体是以自由曲面的形态在空间中构成的形体;点立体、线立体同样是以点、线的形态在空间中构成的形体。

半立体在浮雕和纤维艺术中表现得淋漓尽致,它主要利用层次感和凸凹高低的变化,造成起伏错落的效果,并充分利用光影作用,形成阴阳虚实的表现。自然形体是形体中最富有魅力,如形态各异的石块、浑

圆光滑的珍珠、优美矫捷的飞鸟等,都体现了天然形体的装饰性、抽象性和艺术性。

图11-9 体元素运用示例

(1)线和面的加厚。

当我们把一根小木棒逐渐加厚加粗,把一块木板逐渐加厚,当长、宽、高相对协调时,逐步产生形体感,并产生体的充实感和强烈感。

(2)体积。

体的造型魅力之一便是坚实、稳定的形态感,不同的材料所体现的形态感不尽相同,如石材造型坚硬、厚重,具有重量感。高反光的金属材料表面光滑,造型流畅,显得有轻快的感觉。

(3)单元。

单元造型元素的重复表现是较为常见的构成方式,如砌筑的砖墙、秩序排列的瓦片。单元造型元素越丰富,形成的形体就越复杂。在单元化的设计中,单元造型的单元种类越少越合理。同时单元之间的连接,应当根据其造型的特点进行合理选择,如在金属中多采用钢节点的连接方式,在依靠摩擦力的连接中可采用滑节点的连接方式。

5. 色彩元素

在立体构成中,色彩是重要的构成表现,每种材料都有自己的色彩,与其他构成材料色彩互相呼应。立体构成的效果与材料色彩的选择有着极为重要的关系。

在形态的表现中,色彩起着"先声夺人"的作用,一般先观色后观形,深刻地反映出色与形的关系。它们的相互关系体现在以下三个方面:第一,色彩决定形态的总体效果,形态的整体面貌是由色彩表现的。第二,从视觉传达的速度来看,色比形传达快,色彩是人的感官第一印象;从视觉流程来看,也是色优先于形作用于人的感官视觉,是从色到形的过程。第三,色与形是一个不可分割的整体,色附于形,同时色也表现形,形也不能离开色。

色彩作用于形态具有神奇的魅力。一件平淡甚至是平庸的形态设计可以利用色彩来加以改进;而造型生动、构思巧妙的构成形态施以最易于表现它的形态特征和肌理色彩,则可获得锦上添花的艺术效果。相反,不经过深思熟虑的色彩设计会损害本来经过认真推敲的形态形象。形并非不重要,但为了表现形,必须要借助于色,使形与色融为一个整体。事实上有经验的设计师常常把色彩当作一种不可缺少的整体设计因素来考虑。经验表明,一旦形与色相辅相成,就能获得艺术上的成功。毫无疑问,在立体构成中色彩主要包含形体材料的自然色彩(也称本色)和经人为处理过的色彩两大部分。这就要求设计师在设计时要充分考

虑设计意图，决定是利用本色表现还是人为施色表现才能达到最佳效果。因为采用何种色彩表现，包含了设计师对形体的理解、对环境空间的认识，并包含了设计师的艺术修养以及审美意识。如何施色成为检验形体色彩表现的重要标准。古埃及人建造的金字塔用天然石块的本色，中国长城的城墙也是用青灰色表现，它与大自然融为一体，是利用天然色彩的典范。北京颐和园的长廊和楼台亭阁的柱子用红色表现，这种人为施色虽然纯度极高，却不显造作，与环境相得益彰。可见，无论是利用天然色还是人为施色，关键是要运用巧妙。在建筑设计和家具设计中利用天然色彩和人为色彩的成功案例比比皆是。古罗马柱子的斑岩、蛇纹岩有着自然迷人的色彩，北京故宫的红色和黄色琉璃瓦的人为色彩显示出皇宫的金碧辉煌。在建筑设计中也有天然色与人为色并用的典范，如希腊人用色彩加强大理石神庙的视觉效果，强调天然色彩与人为色彩的和谐与统一。

　　色彩对形体的表现可分为强烈的表现、鲜明的表现、中性的表现和隐性的表现。例如希腊的奥林匹亚柱式结构中的多立克柱式色彩表现用红色表现水平构件，蓝色表现垂直构件，分界线则用黄色，具有极强的装饰性。在大自然的形体中有一部分动物的色彩表现出极隐蔽的效果，它们的色彩与周围环境有着极其相似之处，具有很好的自我保护作用，生物上称这种颜色叫"保护色"。

　　在特定环境条件下要尽量表现形体色彩的自然美。例如云灰岩地质条件形成的天然溶洞里的各种形体色彩斑斓，如果用油漆或是彩色照明光源人为施色，很可能适得其反，破坏它的形态美，甚至会起到破坏形体的作用，而这种形态一旦遭到破坏，则是对大自然的破坏。

　　色彩不仅作用于形体的表现，还与形体表面的肌理变化有着密切的联系。同一色彩作用于同一形体表面不同的肌理上会给人带来不同的色彩感觉，因为不同肌理对色光的吸收、反射和透射是不同的，表面肌理的凹凸变化会造成表面的明暗差别扩大，即使是同一形体、同一材料用同一色彩表现，如果材质表面的肌理差异大，也会产生不同的色彩效果。图 11-10 为色彩与体块的运用示例。

图 11-10　色彩与体块的融合表现

　　我们在对色彩进行探讨时，除了关心形体的表面色之外，还应该重视色彩与空间的关系。这不紧是因为色彩有前进、后退、虚实的表现，而且从深层次来讲，它是整体与局部的问题。我们所看到的形体往往是局部的，而更大范围的色彩环境却能创造出氛围和空间，达到色彩融合的效果。氛围色往往显得柔和，富有温馨感。就像在建筑中出现的乱石墙，尽管砌体在色相和明度上保持对比，但建成之后形成的整体视觉效果没有给人不愉快的感觉。许多成功的石砌体充分说明利用色彩可以创造新的空间，而新的空间从某种意义上可以改变人的心态，使人惬意。图 11-11 为立体元素中的色彩表现。

图 11-11　立体元素中的色彩表现

形体的色彩设计关键是把握好主导色,即色彩基调。主导色面积大且纯度较低,而点缀色则是面积小且纯度最高,调节色是处于二者之中的色彩。之所以这样处理设计,是因为人的眼睛总是喜欢少色相结合而不喜欢多色相结合。在进行形体色彩设计时一般不超过三个基本色相,就像人穿服装,其色相变化基本上控制在三个色相内。此外,形体的色彩设计还应十分注意色彩心理、情感和联想的作用,这对形体的表现也是特别重要的。

第三节　立体构成的材料分类及加工

在制作立体构成造型时必须使用材料,可以先完成设计再进行材料的选择,也可以就现有材料分析其特征进行设计。因此对材料的了解不应仅仅停留在基础认知,还应该深入地通过制作、实践、体验等途径学习材料的应用。除了材料本身,对材料的加工手段,如工艺、工器具的使用也应进行了解。同时创新材料是学习设计的重要内容。

一、构成材料的分类

不同的材料有不同的制作方法,同时材料又决定了立体构成的形态、肌理等视觉效果。下面列举几种比较适合在课堂中加工的材料。

1. 纸类材料

纸的历史悠久,在汉代纸就被发明制造并广泛使用。纸材薄而坚韧,柔软而价廉,轻薄而平滑,在造型领域广泛使用。纸的工艺有折纸、纸雕和纸塑三种。图 11-12 为纸材的半立体造型,图 11-13 为纸材的立体表现。构成中常见的纸材加工方式具体如下:

图 11-12　纸材的半立体

图 11-13　纸材的立体表现

（1）浮雕。浮雕是平面立体化的常见方式，纸材平铺叠放就会形成高低错落之感。经过裁剪、雕刻、卷曲等加工后纸的立体效果更加丰富。浮雕的形式包括层积浮雕、曲面浮雕、折叠浮雕、切割浮雕等。

（2）折叠。纸张折叠开合自如，折叠使纸张有更多的变化维度。

（3）悬吊。悬吊的纸材能够形成可动的造型，包括水平方向移动的造型、垂直运动的造型等。

（4）曲面。平滑的纸材表面通过弯曲能够形成曲线美，不同卷曲强度所形成的造型不同。

（5）插入。将纸材卷曲后通过插接进行固定，依靠材料自身的相互作用力固定连接。同时，刮压也是纸材构成的一种方式。

2. 塑料材料

塑料加热后，可塑性强，可根据需要塑造成型。塑料包括聚乙烯、聚苯乙烯、氯乙烯树脂、聚丙烯等。塑料材料广泛运用于生活、生产的各个方面。在设计构成表现方面，模型材料、装饰材料等大部分都为塑料材料。例如，丙烯酸树脂材料具有93%的透光性，材料光滑透明，强度较好，不易破裂，破裂后也不会飞溅，并且易于加工能够形成丰富的造型，利用率很高。塑料的应用示例见图11-14、图11-15。

图11-14　塑料艺术装置示例

图11-15　塑料管构成设计

3. 布绳材料

各种布绳材料都是软性材质，可以构成千变万化的"软雕塑"造型，表现手段有折叠、镂空、包缠、剪切、抽纱、编织、系结、缠绕等。通过这些手段，可以设计出半立体浮雕感和三维立体的装饰造型。图11-16为布绳材料应用示例。

图11-16　布绳材料应用示例

4. 竹木材料

竹木材料容易加工,与石材、金属等材料相比,质地柔软、质量较轻,具有一定的拉伸力,但也容易产生扭曲、变形、干裂等缺点,天然材料也会有虫洞、疤痕等问题,同时竹木材料具有一定的含水率,耐候性相对金属材料而言较差。竹木材料的加工手法主要包括以下几种。

(1)雕刻。雕刻是传统木雕艺术中最常见的基本技能,中国传统建筑装饰中大量采用了竹木雕刻艺术,见图 11-17。

(2)组合。竹木材料通过相互穿插,可以形成稳定并丰富的组合构成,如榫卯结构木质材料通过榫头、卯眼相互组合连接。

(3)弯曲。由于竹木具备材料特有的韧性,适合弯曲加工,通过加工能够充分展示竹木材料的曲线感,如图 11-18 所示。

图 11-17　木雕

图 11-18　圈椅

(4)锯、刨。竹木材料抛光是加工的必经工序,根据所需的材料进行刨削、锯割使竹木材料形成所需的形态,可以粗糙也可以光滑,充分展示竹木材料之美。

5. 金属材料

金属材料广泛运用于生活,是非常重要的材料,由于其自身具有较强的稳定性和较大的强度,并能够大量生产,加工形式多种多样,最终可构成的造型众多,见图 11-19。

图 11-19　金属艺术示例

金属重量较重,可在高温下溶解,导电导热,有光泽有磁性,可腐蚀,耐拉伸,可弯曲,可裁剪,延展性好并比较坚硬。金属可加工成线、条、管、板、框等形状。

6. 陶瓷材料

陶瓷是陶土和水通过一定比例调和后遇火烧制而成的材料,融入设计理念后可通过捏制、盘条、轮制等手法制成具有稳定性的作品(见图11-20),后期可结合雕刻手法进行深入设计。陶土材料的含水量一般在20%～25%之间,含水量过低陶土会变坚硬或颗粒状,含水量过高会变成泥浆,因此需要添加结合材料才能成型。

图11-20 陶瓷艺术示例

7. 废旧材料

废旧材料是指现代工业中的各种垃圾,如包装盒袋、各种瓶罐,竹、木、布、绳、碎玻璃、塑料的边角料及废五金材料、废机器零件等,除此之外,还指各种废弃的轻工业产品、生活用品和现成品。然而,就是这些废旧材料却可以成为立体构成、雕塑作品中的"宝贝",成为后现代艺术里的经典"垃圾文化"。因为,各种废旧材料的形态结构、材料肌理和视觉语言都能触发创作的动机和灵感。作品示例见图11-21。

图11-21 凤凰(徐冰)

二、构成材料的加工

将各种材料按线、面、块分类,然后进行加工制作。破坏与解构是对原型原材料的初加工,也称"减法创造"。这是人的有意识行为,将材料形成一种特殊效果,给人带来视觉刺激。组合与重建是指将简单形体破

坏或拆散后的材料重新连接组合,创造一个新的整体造型。这种手段也称"加法创造"。变形与扭曲是指将规则的实体造型或原材料进行异化变形处理,使单调冷漠的形体变成复杂生动的形态,使平面形态变为曲面形态、凹凸面的形态,使立体造型更为丰富。

1. 木制材料加工

木制材料的加工方式一般有三种常见方法:使用黏结剂进行黏接;使用钉子、螺丝、绳子等进行连接;通过榫卯结构进行组合连接。

使用黏结剂对木制材料进行连接在装饰工程中十分常见,是通过具有黏接性的材料固定连接木制材料,如建筑行业使用的107胶、108胶、乳胶等,在小型构成作业中也可以采用热熔胶进行黏接。

用连接件进行连接是指把两个以上的物体连接成为一个连续性的物体,如现代的木制桌椅、木框架等都是采用这种方式进行连接。

榫卯连接是通过榫头及卯眼进行的连接(见图11-22),是中国古代木制建筑的结构方式,传统匠人通过这种工艺建造了一个又一个中国建筑的奇观。

图11-22 榫卯结构

2. 金属材料加工

金属的连接包括接合连接及螺栓连接、焊接等形式。接合连接能够充分发挥金属材料的特性,如合页(也称为铰链)是材料的连接构件。螺栓连接是在圆筒形或圆锥形的金属表面上车出螺纹,在圆孔内车出槽型螺帽,其构件包括螺栓、螺帽、垫片等辅助零件。焊接是连接金属材料的主要技术手段,连接稳定并能够让材料连接融合。常见的金属雕塑以及栏杆扶手多为焊接连接方式。

3. 塑料材料加工

塑料连接的基本方法可依连接的强度、材料、形状等条件加以选择。其加工的方式包括螺栓连接、利用弹力或摩擦力的机械性连接、使用溶剂的黏接、热熔黏接(其中包括熔接、热板熔接、加热加压熔接)等。

4. 纸材料加工

纸材的连接有连接后不再分开或暂时固定两种方式。纸材根据使用状态的不同采用不同的连接方法。加工方式包括点连接、线连接、面连接、纸的切割加工等,其中纸的切割形式有横向插入连接、纵向插入连接、压入型连接、折回型连接。图11-23为瓦楞纸加工示例。

5. 布绳材料加工

布料虽是面材但易折叠,柔软性好,富有韧性,能够通过缝纫、编织、系结等方式形成新的造型。同时布绳材料也可以借助纽扣、按扣、拉链、系绳等方式连接。

图 11-23　瓦楞纸加工

练习题

1.发现生活中的立体构成,选择不同类型的立体构成进行拍摄,不少于 5 组,要求形式不同,如建筑、景观、包装、家具等。选择对象应当具有一定的设计感或美感,构成表现突出。

2.搜集生活中的废旧材料,如泡沫、纸盒、铁丝、塑料等,对材料进行分析,总结其特点及常用范围,形成汇总报告。

第十二章 立体构成造型

思政目标

立体构成造型部分知识蕴含相对广泛的思政教育价值,因为艺术的价值追求和思政教育目标的内在真、善、美的统一性;可以在其中发现自然、生活、心灵的美;感受艺术真实力量。我们生活的现实是一个立体的、多维的世界,只要用眼睛扫视一下周围,我们会看见各式各样的形态。立体造型在生活中应用非常广泛,它让人感受到了形态的创造,材料的区别和特性,它让我们接收到美,欣赏美,创造美,吸引人的视觉,唤起人们的美感而产生愉悦的心理。通过本章学习,学生可以通过设计各种立体造型感受世界各种文化的交融,体会传统中华文化与现代元素结合下的创新,从传统图案中探寻无限可能。

教学基本要求

对不同形态构成要素的认知和学习可以为立体构成设计打下基础,使学生能够从中总结规律,利用好各种造型的特点,发挥好它们的优势。

第一节 线材构成

线不仅能够成为形体的骨架支撑形体,也能够塑造形体并成为形体本身。线能够确定方向,形成节奏感,是一种以长度为特征的型材。线材根据其所用材料的特点分为硬质线材、软质线材两种。

一、线材特性及节点构成

线在形状上有长短、方圆、曲直、粗细之分,线的形态不同,给人的视觉感受也不同:垂直的线条给人以向上之感;曲线是流动的,动感十足;水平线则有发散的趋势。粗线令人感觉坚强有力,细线则令人觉得纤细或有点神经质。

线在立体造型中作用重要,线能够决定形的方向,线可以形成形体的骨架,成为结构体本身。同时,线也可以成为形体的轮廓而将形体从外界分离出来。线具有速度感,即表现为动态。

在三次元的立体构成中使用线材时,一方面要注意结构,另一方面还要注意空隙。在线材的构成中,空隙起着重要作用,空隙相等使人感到整齐,宽窄不同时则使人感到律动感、深度感和方向感。

不论是硬质材料还是软质材料,在组合造型时都需要相互连接。造型中部件与部件之间的连接点称为节点,它是线性造型的重要组成部分。节点可以分为三大类,即滑节点、铰节点、钢节点。

1. 线材的滑节点

滑节点靠摩擦和自重相互连接,可以在水平接触面上自由滑动或滚动。滑节点是最简单又最不牢固的一种连接方式,适合一些体积大、接触面多、质量重的立体形态造型,见图 12-1。为了增加滑节点的牢固性,常常采用一些增强摩擦力的手段。

2. 线材的铰节点

铰节点是像铰链一样可以上下左右旋转,部件可以绕节点变向,但相互间却不能脱开的节点,也是轴构件。铰节点是一种结构较为复杂、牢固度较强的连接方式,是一种可以连接的方式,这种连接方式给部件与部件之间的配合提供了很

图 12-1 滑节点连接示例

多机会和较大的空间范围,在生活中被广泛运用,见图 12-2、图 12-3。

图 12-2 合页

图 12-3 铰链

3. 线材的钢节点

钢节点是完全固定且不能移动的节点。钢节点是三种连接方式中最为牢固的连接方式。最具代表性的就是焊接。线材的钢节点在现实生活中被广泛运用,如城市雕塑、现代建筑等,均体现出了线材构成的独特艺术魅力,见图 12-4。

图 12-4 钢节点焊接

二、硬质线材

硬质线材是具有一定刚性并不易弯曲的线性材料,常见的硬质线材包括条状的木材、金属、塑料、玻璃等。

1. 自由连续构造

自由连续构造是选择有一定硬度的金属丝或其他线性材料,以连续的线作为自由构成,使其产生连续的空间效果。其表现对象可以是抽象的,也可以是具象的。

如图 12-5 所示,苏州博物馆新馆可以作为自由连续构造的代表。苏州博物馆新馆的设计结合了传统的苏州建筑风格,把博物馆置于院落之间,使建筑物与其周围环境相协调。博物馆的主庭院为北面拙政园建筑风格的延伸和现代版的诠释。新的博物馆庭院,以及行政管理区的庭院在造景设计上摆脱了传统的风景园林设计思路。而新的设计思路是为每个花园寻求新的导向和主题,把传统园林风景设计的精髓不断挖掘提炼并形成未来中国园林建筑发展的方向。尽管白色粉墙将成为博物馆新馆的主色调,以此把该建筑与苏州传统的城市机理融合在一起,但是,那些到处可见的、千篇一律的灰色小青瓦坡顶和窗框将被灰色的花岗岩所取代,以追求更好的统一色彩和纹理。博物馆屋顶设计的灵感来源于苏州传统的坡顶景观飞檐翘角与细致入微的建筑细部。然而,新的屋顶已被重新诠释,并演变成一种新的几何效果。玻璃屋顶将与石屋顶相互映衬,使自然光进入活动区域和博物馆的展区,为参观者提供导向并让参观者感到心旷神怡。玻璃屋顶和石屋顶的构造系统也源于传统的屋面系统,过去的木梁和木椽构架系统将被现代的开放式钢结构、

木作和涂料组成的顶棚系统所取代。金属遮阳片和怀旧的木作构架将在玻璃屋顶之下被广泛使用,以便控制和过滤进入展区的太阳光线。

图 12-5　苏州博物馆(贝聿铭)

2. 框架结构

框架结构的框架可以是以方形、圆形、三角形、多边形等作为基本形进行重复、渐变的排列组合,也可以在方形、圆形、三角形、多边形等框架中穿插线条。如图 12-6 所示,这种造型形式能给人一种整体的稳定感、秩序感、韵律感和节奏感。

3. 累积构造

累积构造是将硬质线条用堆积、垒叠等结合方式,运用形式美法则组合而成的造型,靠重力和接触面的摩擦力来维持形体,见图 12-7。在生活中累积构造经常会被使用,如超市商品的陈列展示等,这种造型节奏感、动感较强,组合更加生动。

图 12-6　框架结构示例　　　　图 12-7　累积构造

4. 桁架结构

一定长度的线材用铰节点将其组合成为三角形,并以三角形为基础发展成为正四面体框架,四面体就是立体桁架的最基本单位。桁架,在力学上具有重要的意义,即用最少的材料构造较大的构成物,依靠各杆件之间的相互支撑作用,使其能够承受很强的外力。桁架结构常用于大型建筑物,以达到既经济又简洁的目的,如图 12-8 所示。

国家体育场的工程主体建筑呈空间马鞍椭圆形,南北长 333 米,东西宽 294 米,高 69 米。钢桁架结构节点复杂。由于工程中的构件均为箱型断面杆件,因此无论是主结构之间还是主次结构之间,都存在多根杆

图 12-8 桁架结构

件空间汇交现象。加之次结构复杂多变、规律性少,造成主结构的节点构造相当复杂,节点类型多样,制作、安装精度要求高。

5. 线层结构

将硬线沿一定的方向轨迹,做有秩序地层层排出,会使呆板的硬质线条变得优雅而生动,具有很强的韵律感和秩序感,尤其是当轨迹为曲线形态时,例如塔特林设计的第三国际纪念碑(见图 12-9)。该纪念碑是由两个圆筒组成一个金字塔,采用铁和玻璃两种材料筑成。圆筒的部分以各自不同速度的回转,组成一个螺旋状高塔,现被收藏在彼得格勒俄罗斯国立博物馆内。

图 12-9 第三国际纪念碑(塔特林)

三、软质线材

软质线材包括两种,一种是以有一定韧性的板材剪裁出来的线(如纸板、铜板等),这类线由于自身具有一定重量,在一定的支撑下可以形成立体构成;另一种是软纤维,它们必须依赖框架的造型变化而变化。软质线材构成的立体造型,总体来说轻巧且有较强的紧张感。

1. 拉伸构造

细线容易弯曲,但是若被拉伸就会表现出很强的反抗力。将一般的压缩材料做成 I 形、X 形、Y 形、T 形等形状作为基本单位,然后以拉伸线作为轴,将基本单位连接成互不接触的构造体,就是拉伸构造。

2. 线织面构造

线织面是由直线运动而形成的曲面交织构造体,其基本原理是直线的两端各沿着不在同一平面上的导

线运动。软性线材构成常用硬质线材作为引拉软线的基体,即框架。构成框架的硬线材称为导线。框架的基本形态可以是立方体、三角柱形、锥形、多边柱形,也可以是曲线形、圆形等。

3. 编结构造

编结是指把软质线材通过编织、打结的方式进行结合。适用的软质线材有棉、麻、丝、毛、纸、化纤、橡胶、软塑料等加工的线性材料。软线自身容易定型,且视觉上缺少力度感,但若将其进行编织或依托硬线材质进行拉引,则能获得较强的造型空间,同时也能提升它的力度感。编结构造通常采用的方式是软质线材自身的编结和软质线材与硬质材料之间的编结。编结时,既可以是一种线材的编结打结,也可以是一组不同材质、不同颜色、不同粗细的线材进行编结。编结构造示例见图12-10。

图 12-10 编结构造示例

第二节　面材构成

面材是介于线材与块材之间的型材,它由长、宽两个维度空间构成。面的形态特征是平薄而有扩延感。面的方向、角度不同会产生不同的效果。在现实中,许多立体的空间造型都具有面构成的特点,例如建筑、包装等。

一、面材的结合方式

面材构成的材料较多,有各种纸板、胶合板、硬塑板、玻璃板、金属板等软硬面材。面材构成大部分表现为空心结构,这种结构可以通过面的折叠来构成。面材的形状具有一定的延伸性,侧面边缘近似线材,面的连续会变成块材。面的表现力还与面积、肌理、色彩关系密切。以纸质材料作为面材进行切割、扭转、折叠、弯曲、刻画、凹凸、粘贴等多种形式的加工,以此产生丰富的立体效果。

1. 薄壳构成

薄壳构成是利用面材的折叠或弯曲来加强材料强度的形态,其形态类似于球体、扇形等壳状形态。薄壳构造需要注意线型的曲直、凹凸及层次感,是一种层次感丰富的造型表现。

2. 屈折弯曲

曲折弯曲是将一块平面的材料进行折叠,把其中的一部分折成立面,见图12-11,屈折后保留一定的角度,因此产生立体空间。屈折加工的形式包括单折、重复折、反复折和多方折等。

3. 切割折叠

切割折叠是通过切割去掉面料中多余的部分再折叠,从而转为立体表现,见图12-12。具体包括直角切割、切割拉伸等构成表现。

4. 压插结合

压插结合是现在包装盒中常用的方法,即在面材上切割出相互咬合的斜形切口,通过挤压及相互摩擦后使其变得稳定,能够承受一定的重量,见图12-13。

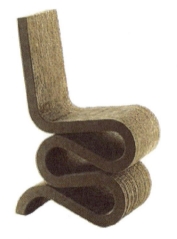

图12-11 屈折弯曲示例　　　图12-12 切割折叠示例　　　图12-13 压插结合示例

二、面材构成的形式

面材通过集聚构成造型,其过程是将单体造型按一定的设计理念灵活组合构成别致的造型。聚集形式包括列盘式、片状渐变式、立体集聚式等。面材造型表现时需要形成明确的主次关系,以体现虚实关系、比例大小、高低长短、疏密变化。

1. 面材单体聚集构成

单体造型一般简洁明快,见图12-14。由于面材只有长度和宽度的特征,单体聚集时需要通过造型形成厚度感和整体性,注意局部的连接,形成秩序及节奏的美感。

2. 面材群体集聚构成

面材本身不具有立体特征,若将面材重叠就能够形成体块感。若将多个面材按比例有秩序地组合,或直面,或弯曲,便可形成面材立体的重复、渐变等效果,形成具有韵律的构成作品,见图12-15。

图12-14 单体面的造型　　　图12-15 面材群体聚集构成

3. 仿生构成

仿生构成是运用面材加工表现自然界形态的一种构成,即运用面材形成动物、植物、建筑、人物等的具象表现。在进行仿生构成时,需要充分了解仿生对象的特征,并选择不同特性的面材,将两者充分结合,抓住要点并有所取舍,构成形似或神似的构成作品,见图12-16至12-19。

图 12-16 仿生构成示例(1)

图 12-17 仿生构成示例(2)

图 12-18 仿生家具设计

图 12-19 艺术仿生雨架

第三节 块材构成和综合构成

一、小块材点立体构成

点是立体空间中最小的单位,立体构成中的点不像平面空间中的点一样,立体的点具有三维单位,但不能超过一定的限度,超过限度的点立体失去点本身的特征从而变成块立体表现。因此点立体需要依托线立体或面立体、块立体进行支撑、附着、悬吊等方式的配合。点立体的形态也同样是丰富的,有方形的点、圆形的点、不规则形的点以及实心或空心的点。

点立体是形态中最初的元素和最小的表现单位,它是由各元素相互对应、相互比较而确定的。它会随着点的缩小或扩大而发展形态转变,当扩大到一定程度时,就会失去自身特征,同样块立体如果缩小也会转化为点立体。

二、块材构成

1. 块材的特征

块材是具有长、宽、高三维空间的造型元素,占有实质空间,具有体积、容量、重量等特征,有虚体、实体之分。块材没有线材、面材的轻巧、锐利及张力,但能够抵抗冲击力及压力、拉力,稳定性较强,同时具有稳定、庄重等特征。

2. 块材构成的形式

块材构成的形式复杂多变,概括起来主要包括以下几种形式。

(1) 单体分割造型。单体分割造型把各种单体归为球体、圆柱、椎体、方体等基本形，这些基本形较独立、单纯、完美，具有可以分割的特点，方便构思并易于对形体进行分析、归纳及拓展思维，见图12-20。

(2) 单体演绎与增减。单体演绎是用球、圆柱、圆锥、立方体、方棱体和方椎体作为基本形态，通过外力的拉扯或挤压的作用使这几种基本形态变形，常会出现具有特点的雕塑作品和景观小品，见图12-21、图12-22。

(3) 块的积聚组合。相同块材单体通过位置、数量和方向的变化，利用骨骼、渐变、发射和特异等形式进行组合，会产生更多更有趣的立体构成。

图12-20　单体分割建型示例

图12-21　单体演绎与增减示例

图12-22　块的积聚结合

三、综合构成

1. 线和面的加厚

把线材或面材逐渐加厚，即把一根细木棒逐渐加厚成一根原木，再继续加粗，或把一块木板逐渐加厚成为块材，是线材或面材在不失去其特性的情况下表现出充实的强度。具体示例见图12-23。

一般来说，粗糙的表面处理成表面光滑或镜面的效果，可使质感柔化。有的作品尽管有厚重、凹凸及大块切割的部分，但由于经过表面处理，造型的厚重感会有所减轻。如果在造型之中装上光源，可使厚重感有所减轻。增加造型中的孔洞的数量和尺寸可以增加轻快感。

2. 立体单元造型

使用单元造型，如用砖或石料堆砌的造型，这种使用方式由来已久。立体单元造型是现代造型的一大特色，广泛运用于建筑业、家具业及制造业等领域。具体示例见图12-24、图12-25。

图12-23　线的堆积

图12-24　立体单元造型示例

图 12-25 块的构成表现

练习题

1. 根据线材中软质线材及硬质线材的特点,选择适宜材料,根据其特点及连接构成方式,完成软质线材练习、硬质线材练习、软质硬质线材综合练习。

要求:①线材特征明显,选材适当,构成方式能够突出选定线材的特点。②线材构成具有一定的比例关系,造型准确、优美。③具有一定的设计构思,有相关的设计说明。

2. 根据面材的特征及形式特点,选择适宜材料,可融合点成面或线成面的表现方式,完成面材构成练习,需注意材料与材料之间的连接。

要求:①面材特征明显,选材适当,构成方式能够突出选定面材的特点。②注重面的形成方式和不同形式面的特征突出。③具有一定的设计构思,有相关的设计说明。

3. 根据体块特征及构成方式,选择适宜材料,可结合不同体量感及形态的体块元素通过一定的构成法则及连接方式,完成体块构成练习。

要求:①块材特征明显,选材适当,构成方式能够突出选定块材的特点。②注重体现块的形成或块的本质特征。③具有一定的设计构思,有相关的设计说明。

4. 根据线、面、体块特征及构成方式,选择适宜的多种材料,可结合不同材料特征及连接方式,体现多种元素的表现力及特色,根据一定的设计主题或表现方法完成综合练习。

要求:①线、面、块材特征明显,选材适当,构成方式能够突出选定材料的特点。②加强不同构成元素之间的联系和融合,元素突出并能够共融。③具有一定的设计构思,有相关的设计说明。

第十三章　立体构成结构

🌐 思政目标

　　立体构成课的学习,立足于立体造型可能性的探索,是提高完善现代设计能力的重要手段。立体构成在各类设计中涉及到的领域很宽广,它的学习有利于专业课的展开,如学前教育的环境创设课程、雕塑课程、商业展示课程、产品设计课程、室内设计课程、摄影课程、书籍装帧课程、包装设计课程等,以至高端数字前沿的 3D 打印机技术等,都需要依托每一个设计师三维空间的立体构建,把设计者的灵感和逻辑思维结合起来,结合美学、工艺、材料等因素,去研究形态的可能性和变化性。立体构成是开发学生创新性和积极性的一个非常重要的课程。立体构成的结构是在传统认知基础上进一步学习新型的结构关系,是对新知识、新设计思维的进一步掌握。立体构成在相关课程中具有较强的理论性和实践性,该部分知识重在培养学生的空间想象和造型设计的实践能力,即在提高学生专业技能的同时,培养学生的艺术综合素养,进而激发学生的学习兴趣和主观能动性,积极发挥专业特色,最终实现以文化人、以文育人、知行合一。

📖 教学基本要求

　　在立体构成中有很多的结构形式,所涉及的材料及连接方式、结构形状都有所区别,通过对本章的学习,学生可以针对不同材料了解其性质及结构形式,明确在不同外力作用下带来的形变及影响效果,并能运用所学知识进行设计。

第一节　结构与力

　　在立体构成中,对构成材料的性质及特点的运用需要遵循一定的结构及力学原理。目前根据材料性质相关因素,已经形成了结构形式、结构状态、连接方法,如建筑结构中的拱券、穹顶、壳体等。随着技术的发展,新的材料不断出现,因此结构及力学也增加了自由度及可能性。

一、材料与结构

　　材料与结构的关系十分密切,不同材料需要使用不同的结构形式来形成稳定构成,常见的形式有木结构、钢筋混凝土框架结构、钢结构、悬索结构、壳体结构等形式。

1. 木结构

　　木制材料质量轻、耐压缩、易拉伸并易弯曲及加工,是常见的材料,但无节制开采会对生态环境造成破坏,同时木制材料易燃,耐腐蚀性较差,需进行特别处理,以降低木制材料的含水量,提高其使用性能。

　　木结构是中国传统建筑的主要结构,中国早在五千多年前的石器时代就已出现了木构架支承屋顶的半穴居式建筑,以后在这个基础上逐步发展和形成了具有中国特色的穿斗式和梁架式建筑,见图 13 - 1、图 13 - 2。西方也从古希腊、古罗马原始木支承结构发展到后来的桁架式木屋架建筑和具有西方特色的木框架填充墙建筑。随着科学技术的发展,现代木材的防火、防腐、防蛀等药物处理技术日臻完善,木材的胶合和结合技术等均有了较大改进,木结构已可用于大跨度结构建筑。因此,木结构在建筑中仍占有一定的比重。

图 13-1　中国传统木结构建筑(1)

图 13-2　中国传统木结构建筑(2)

中国古建筑以木材、砖瓦为主要建筑材料,以木构架结构为主要的结构方式,由立柱、横梁、顺檩等主要构件建造而成,各个构件之间的结点以榫卯相吻合,构成富有弹性的框架,见图 13-3。榫卯结构是在两个构件上采用凹凸部位相结合的一种连接方式,见图 13-4。凸出部分叫榫或叫榫头;凹进部分叫卯或叫榫眼、榫槽。榫卯的连接方式,不但可以承受较大的荷载,而且允许产生一定的变形,在地震荷载下通过变形抵消一定的地震能,见图 13-5。

图 13-3　木结构连接

图 13-4　榫卯结构

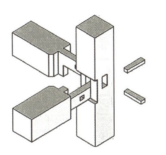
图 13-5　相互卡接联合

2. 钢筋混凝土框架结构

混凝土是现代建筑中常用的材料,可塑性强,但其抗拉伸、弯曲及剪切能力较差。在混凝土中加入钢筋,产生抗拉伸、抗弯曲的钢筋混凝土,其造价较低、造型自由,施工时间较短,因此得以普及。钢筋和混凝土彼此弥补,从而使两者得以充分发挥性能。如图 13-6 所示,朗香教堂可以作为混凝土建筑的代表。

图 13-6　朗香教堂(勒·柯布西耶)

钢筋混凝土结构,是在模板中绑扎钢筋后浇筑混凝土形成建筑支撑的结构形式。由钢筋混凝土浇筑的梁、柱、墙、楼板等构件,建筑抗震性及耐久性较好。钢筋混凝土的建筑也可以构成桁架、拱形、弯曲梁等自由造型。巴西利亚大教堂是钢筋混凝土的完美体现(见图 13-7),设计师奥斯卡·尼迈耶将结构与建筑完美结合,混凝土成为最佳的载体。

西班牙的坦纳利佛歌剧院(见图 13-8),它的设计师圣地亚哥·卡拉特拉瓦用笨重的材料,却设计出了自由的形式。混凝土可以被塑造成任何形式,这才是它的与众不同。

图 13-7 巴西利亚大教堂

图 13-8 坦纳利佛歌剧院

3. 钢结构

钢结构是由钢制材料组成的结构,是主要的建筑结构类型之一。钢结构主要由型钢和钢板等制成的梁钢、钢柱、钢桁架等构件组成。各构件或部件之间通常采用焊缝、螺栓或铆钉连接。因其自重较轻,且施工简便,广泛应用于大型厂房、场馆、超高层等领域。钢结构容易锈蚀,一般钢结构要除锈、镀锌或涂料,且要定期维护。钢铁具有耐拉伸、耐弯曲、耐压缩与剪切强度较好的特性,并且易于加工,因此在大型梁距的建筑中较为常见,如超高层纪念大楼、大跨度室内运动场、桥梁等。

如图 13-9 所示,鸟巢是 2008 年北京奥运会主体育场,是由 2001 年普利茨克奖获得者赫尔佐格、德梅隆与中国建筑师合作共同完成的巨型体育场设计,形态如同孕育生命的"巢",它更像一个摇篮。鸟巢是一个大跨度的曲线结构,有大量的曲线箱形结构。鸟巢采用了当今先进的建筑科技,全部工程共有几十项技术难题,其中钢结构应用是世界上独一无二的,鸟巢钢结构总重 4.2 万吨,最大跨度 343 米,而且结构相当复杂。

埃菲尔铁塔是为 1889 年万国博览会而建,是法国文化的体现,也是巴黎的地标建筑,见图 13-10。该铁塔高 320 米,建筑设计最著名的是防范强风吹袭的对称钢筋设计,兼具实用与美感考量。

图 13-9 鸟巢

图 13-10 埃菲尔铁塔

在构成形式中金属板材、型材、管材、线材等都是钢结构的主要材料类型,因此掌握构架力学、构架方法、结合方式是钢结构构成学习的基础。

4. 悬索结构

悬索结构是由柔性受拉索及其边缘构件所形成的承重结构,主要应用于建筑工程和桥梁工程。悬索的材料可以采用钢丝束、钢丝绳、钢绞线、链条、圆钢,以及其他受拉性能良好的线材。

悬索结构能充分利用高强材料的抗拉性能,可以做到跨度大、自重小、材料省、易施工。中国是世界上最早应用悬索结构的国家之一,在古代就曾用竹、藤等材料做吊桥跨越深谷。近代的悬索结构除用于大跨度桥梁工程外,还在体育馆、飞机场、展览馆、仓库等大跨度屋盖结构中应用,如图 13-11 所示。

图 13-11 南京大胜关长江大桥

5. 壳体结构

壳体结构通常是指层状的结构。它的受力特点是外力作用在结构体的表面上,常用于各类工业设计领域。壳体结构是由空间曲面型板或加边缘构件组成的空间曲面结构。壳体的厚度远小于壳体的其他尺寸,因此壳体结构具有很好的空间传力性能,能以较小的构件厚度形成承载能力高、刚度大的承重结构,能覆盖或维护大跨度的空间而不需要空间支柱,能兼承重结构和围护结构的双重作用,从而节约结构材料。

壳体结构可做成各种形状,以适应工程造型的需要,因而广泛应用于工程结构中,如大跨度建筑物顶盖、中小跨度屋面板、工程结构与衬砌、各种工业用管道压力容器与冷却塔、反应堆安全壳、无线电塔、贮液罐等。工程结构中采用的壳体多由钢筋混凝土做成,也可用钢、木、石、砖或玻璃钢做成。

中国国家大剧院由法国建筑师保罗·安德鲁主持设计,国家大剧院外观呈半椭球形,东西方向长轴长度为 212.20 米,南北方向短轴长度为 143.64 米,建筑物高度为 46.285 米,见图 13-12。

梅斯蓬皮杜中心是一个大型六角形结构,屋顶是建筑的主要特点。屋顶表面积为 8000 平方米,由 16 千米的胶合层压木材组成,相交形成类似于中国竹编草帽的六边形木制单元。屋顶的几何形状是不规则的,且在整个建筑物上布有曲线和反曲线。

图 13-12 国家大剧院

图 13-13 蓬皮杜梅斯中心

6. 拱券

拱券是一种建筑结构，又称券洞、法圈、法券。它除了竖向荷重时具有良好的承重特性外，还起着装饰美化的作用。其外形为圆弧状，由于各种建筑类型的不同，拱券的形式略有变化。半圆形的拱券为古罗马建筑的重要特征，尖形拱券则为哥特式建筑的明显特点，而伊斯兰建筑的拱券则有尖形、马蹄形、弓形、三叶形、复叶形和钟乳形等多种。

拱券出现在拱门、拱顶、穹顶中，最早以石材起拱为主要材料，由于跨度受限，后逐渐发展出现悬臂梁、拱梁、人字形构架等。从哥特式建筑的扶壁可以看出其优美的造型及稳固的结构关系，也造就了圣索菲亚大教堂、巴黎圣母院等众多优秀的建筑，见图13-14、图13-15。

图13-14　圣索菲亚大教堂

图13-15　巴黎圣母院

圣索菲亚大教堂位于现今土耳其伊斯坦布尔，有近一千五百年的历史，因巨大的圆顶而闻名于世，是一幢拜占庭式建筑。圣索菲亚大教堂的特别之处在于平面采用了希腊式十字架的造型，在空间上，则创造了巨型的圆顶，而且在室内没有用到柱子来支撑。君士坦丁大帝请来的数学工程师们发明出以拱门、扶壁、小圆顶等设计来支撑和分担穹隆重量的建筑方式，以便在窗间壁上安置又高又圆的圆顶。巴黎圣母院是哥特式建筑的设计风格，教堂的门拱都是中间大，两边小，左右对称。

7. 砖石结构

砖石结构是指用胶结材料如砂浆，将砖、石、砌块等砌筑成一体的结构，可用于基础、墙体、柱子、烟囱、水池等。

在中国山西、广东、湖北等省份相关地区均发现有旧石器时代中晚期人类居住的天然岩洞。殷商时期的建筑遗址中，已发现有石质柱基础的应用，足见石材应用于中国建筑中已有悠久历史。秦汉以后石结构得到很大发展，现存实物有石墓室、石祠、石阙、石窟寺、石塔、石桥以及石经幢、石墓表、石牌坊等。

古埃及的金字塔的材料最早使用砖，后来使用石料。埃及的胡夫金字塔使用了约230万块黄石灰整形石块。散布在沙漠中大小80余座的金字塔都是正面朝东，锥体倾斜约52°的相类似的立体形态，金字塔群遵循一定的规律建造，见图13-16。

图13-16　胡夫金字塔

二、材料与力

材料的形式多种多样，如自然界以化合物形式存在，人工材料中有塑料、胶合板、木工板、预制混凝土板、玻璃纤维、复合板等，十分丰富。同时，不同材料相互作用、构成时也会有不同的受力情况。施加在结构材料的力有拉伸、压缩、弯曲、剪切等，施加的力也有长期、短期、静态、动态的区别。

1. 拉伸

将构成材料进行拉伸，会造成弹性变形，当变形成一定形态时超过临界点，即使不再拉伸，材料也不能恢复成原来的状态，若再继续拉伸，便会产生断裂。

2. 压缩

压缩的力会使材料发生形变，压应力就是指抵抗物体有压缩趋势的应力。如一个圆柱形材料两端受压，那么沿着轴线方向的应力就是压应力，当压力超过一定的临界值时物体便会发生弯曲。不仅物体受力引起压应力，任何产生压缩变形的情况都会有，包括物体膨胀后。

3. 弯曲

弯曲强度是指材料在弯曲负荷作用下破裂或达到规定弯矩时能承受的最大应力，此应力为弯曲时的最大正应力。弯曲强度反映了材料抗弯曲的能力，即用来衡量材料的弯曲性能。弯曲也是构成材料中常用的造型方式，能够带来材料的动态及曲线形式，丰富造型的表现力。

4. 剪切

把材料切断的力量称为剪切力，承受重物的构件，如梁及柱等均会发生这种剪切力的作用。不均匀的剪切力会造成材料的断裂或破损，破坏构成的稳定及造型的美感。

三、结构与力

在构成中，结构物的力形式多样，有垂直荷载与水平荷载、静荷载和动荷载、长期荷载和短期荷载等差别。同时结构物在不同状态、运动下也会产生复杂的外力。

1. 固定荷载

固定荷载是指在结构空间位置上具有固定的分布，更多可以理解为结构物本身重量以及附着于结构成为一体的材料及配置等，如结构的自重、固定的设备等。引起结构失去平衡或破坏外部的作用主要有两类：一类是直接作用，即直接施加在结构上的各种力，习惯上称为荷载，例如结构自重（恒载）、活荷载、积灰荷载、雪荷载、风荷载；另一类是间接作用，即在结构上引起外加变形和约束变形的其他作用，例如混凝土收缩、温度变化、焊接变形、地基沉降等。

2. 活荷载

活荷载简称活载，也称可变荷载，是施加在结构上的，由人群、物料和交通工具引起的使用或占用荷载和自然产生的自然荷载，如工业建筑楼面活荷载、民用建筑楼面活荷载、屋面活荷载、屋面积灰荷载、车辆荷载、吊车荷载、风荷载、雪荷载、裹冰荷载、波浪荷载等均是。

第二节　平面与立体的转化

平面与立体本就是相辅相成可以相互转化的，如大型的家电包装盒，在包装物品时它是典型的立体形态，在拆装后转化为平面状态，方便物品的搬运及处理。由此可以发现，这些立体既可以平面化，又可以再组合成为立体的平面化立体在我们生活中十分常见。借助于力的转化也是不同平面与立体之间的一个纽带。

一、自然界的力

1. 水

水是非固定的流质物体，不同的容器让液体能够呈现出不同的形态，只要把水封闭起来，就可以成为具有弹性的立体物。如装在瓶子中的矿泉水呈圆柱或矩形。同时有些材料遇水膨胀，有些材料提高含水率后会改变软硬、尺寸等状态。

2. 空气

密封的空气也能够支撑其外部材料的形态，如打入空气的气球，空气体量不同，气球可大可小，可圆可扁，还包括救生圈、充气玩偶等薄膜材料的物品。空气不仅仅只能膨胀，由于风力的作用，也能够带动其他构成变化，如在风中飞舞的风筝，时时刻刻都可以改变形态。

3. 重力

物体由于地球的吸引而受到的力叫重力。重力的施力物体是地心，重力的方向总是竖直向下，物体受到的重力的大小跟物体的质量成正比。如庆典装饰的彩带是靠重力进行装饰的构成表现。

4. 温度

一年四季气温变化是自然状态，随着技术的发展现在可以人为地改变温度，如玻璃的高温加工、冰雕的低温措施等，都是温度变化带来的构成魅力。材料在不同温度下也会出现变化，如我们常说的热胀冷缩。热胀冷缩是指物体受热时会膨胀，遇冷时会收缩的特性。由于物体内的粒子运动会随温度改变，当温度上升时，粒子的振动幅度加大，令物体膨胀；但当温度下降时，粒子的振动幅度便会减少，使物体收缩。在构成中，常用热加工的方式对材料进行加工，如对竹木材料的弯曲变形、对金属的炼制、对塑料的定性等。

二、平面与立体的转化

平面与立体的转化可以有很多种方式，如弯折、接合、骨架支撑、填充等。

1. 弯折

折叠和弯曲在平面立体化的过程中是十分常用的手法，如折叠的包装盒、折叠的钱包、叠放的衣物等。有效地利用弯折与图形、立体的关系，可以进一步拓展平面的可能性，也可以形成多样的面关系。另外，对不易折叠的坚固平面，也可以利用合页、铰链等辅助构件的帮助来达到弯折的目的。

2. 离合

接合与分离是构成物加法与减法的操作，简化接合与分离能够更好地实施立体化和平面化。除了平面与平面的镶嵌插接外，还可以用黏接、固定、吸力、缝制等方式连接不同材料。在金属及木制材料中还可以通过钻孔后用螺栓固定增加构成的强度。

3. 骨架支撑

骨架在构成中多以长度单位突出的线性材料形成，通过骨架的支撑，可以更便利地创造出面材所不能制作的立体造型；同时也可以支撑柔性材料，如帐篷就是金属框架和防水软质面材构成的立体空间形态。

4. 填充

填充是包容的构成方式，把立体元素放进平面材料中便可形成三维造型。填充物的状态及外部平面的形式不同，会产生不同的立体表现。有的填充后的立体物通过外力作用还会改变形态，如懒人沙发。

练习题

1. 根据立体构成的结构形式，总结其特征，并举例说明、分析结构和构成特征，形成报告文本，图文结合，可制作 PPT 进行汇报分享。

2. 根据平面化与立体化的关系，完成具有主题性的立体构成作品，要求能够体现平面与立体相互转化与影响的关系。设计主题及表现形式不限。

第十四章　立体构成的材料肌理

思政目标

在当今的信息时代,随着文化和科学技术的发展,人们对空间设计审美品位不断提升,审美视野逐渐扩大。肌理的美感体现出了由繁到简的循环变化过程。立体构成的材料肌理,便是从事物的肌理表现深入认识事物本质,从表象升入内心,切实认知材料本身属性,在设计中发挥其表象、本质的设计元素。纵观立体构成材料肌理的发展历史,时代飞速发展为其提供创新的契机,遵循身体感知世界的实践能力和深挖空间哲学理论是使其成为相关专业基础课程的重要因素。

教学基本要求

立体构成材料肌理的学习是非常重要的环节。不同质地的材料,表现出不同的肌理变化,呈现出不同的视觉感受。通过学习本章内容,学生可以了解各种材料肌理的类别、属性,学会以材料质感来进行创作,使立体的材料语言更加具有表现力,让材料的肌理在造型中发挥应有的作用。

第一节　材料肌理概述

一、材料肌理的概念

"肌"是肌肤的意思,"理"是纹理的意思。肌理就是物体表面的纹理,即材料表面的形态、构造给人的感受,如手感、质地、性质、组织形式、凹凸有致等。肌理的形式多种多样,肌理有自身肌理,也有经过天然或是人工处理后的肌理,见图14-1至图14-4。

图14-1　铁锈

图14-2　树皮

图14-3　黄岗岩

肌理大致分为两类,即数理的、逻辑的、有序的组织结构和情态的、非逻辑的、无序的组织结构。从感受肌理的方式,肌理又可划分为触觉肌理和视觉肌理两类。触觉肌理是通过皮肤接触能够感知到肌理的起伏或特征。视觉肌理是通过视觉观察感知肌理的形式,这时的肌理不需要有凹凸起伏,不需要用手触摸,可以是光滑的表面,见图14-5、图14-6。

图 14-4 壁纸　　　　　　　图 14-5 烤漆饰面板　　　　　　图 14-6 地砖

材料表面的肌理具有装饰性和功能性的作用,对造型有着积极的意义,可以表现出不同物体的形态表情,赋予材料不同的心理效应,如粗糙与细腻、冰冷与温度、柔软与坚硬、干燥与湿润、轻快与笨重、鲜活与老化等。常见的肌理见图 14-7 至图 14-9。

图 14-7 村落中的肌理　　　　　　　　　　图 14-8 地面铺贴中的肌理

三、肌理材料的分类

材料肌理可以分为自然肌理与人工材料肌理。自然材料肌理如树皮、木纹、大理石纹等,特点是质朴、自然,富有人情味。人工材料肌理是经过技术加工随心创造的肌理,如人造板、人造大理石、人造花岗岩、水刷石、斩假石等。

图 14-9 园路中的肌理

第二节　材料肌理的作用

一、材料的选择与作用

材料的选择对立体造型有决定性的影响，材料的制作应根据现有条件进行。我们必须了解材料的性能、成形方法和加工手段，才能体现造型的艺术效果。

材料的参与一般有两种途径：一种是先做出设计方案，再按方案要求选择相应的材料；另一种是先对某种材质产生兴趣，从材料入手，根据材料的属性、形体的造型语言寻求表达的内容，最终做出设计方案。

二、材料肌理的表情与作用

肌理与材料形体是密不可分的关系，它们起着加强形体表现力的重要作用。不同的肌理带给人不同的心理感受。如大理石肌理表现了华贵、浪漫的意境，布纹肌理传达了柔和、质朴的感觉，见图14-10。

图14-10　室内的肌理体现

不同的肌理，因反光的分布不同，也会产生不同的光感和质感，见图14-11至图14-13。例如：细腻光亮的表面反光强，给人以轻快、活泼的感觉；平滑无光的表面反光弱，给人以高雅、纯净、精致的感觉；粗糙有光的表面反光点多，给人以原始、厚重、粗犷的感觉；粗糙无光的表面，给人以温柔、稳重和悠远的感觉。

图14-11　蛙纹波浪线单耳彩陶罐　　图14-12　西周双耳红陶罐　　图14-13　瓷瓶

练习题

发现生活中的肌理形式，可为自然肌理或人工肌理形式，对相关肌理表现进行拍摄，并总结其特点及艺术特征，形成调研报告。

第十五章 立体构成的技法

思政目标

立体构成内容主要通过实践操作提高学生对基本理论的认知,培养学生的判断力,提升学生的设计感和设计素养,创造出"和谐"的视觉形态和空间。在课程建设目标环节要真正认识到思政教育的意义与重要性,顺应历史发展主旋律,树立课程思政的理念。

通过分析立体构成的表现技法学习,梳理构成技法的具体实践方法与步骤,深入挖掘和提炼课程中的设计精神内涵,引领学生价值融入目标指向中将"无意识的"思政教育变为"有意识的"渗透和融合,把知识教育同价值观教育、能力教育结合起来,构建课程思政教育体系,并延伸知识背后的精神力量,使它具有深刻的时代性和实效性,让学生不断感受时代的脉搏,引导学生在多元文化的交流中树立正确的价值观,从而实现思想育人、文化传承、综合教育的同频共振。

教学基本要求

学习立体构成的构成技法,了解多面体的基本特征及构成方式;掌握立体构成中的立体分割及立体集合、层积与渐变,丰富立体构成形式,形成综合的、成熟的立体构成作品。

第一节 多面体

多面体是指四个或四个以上多边形所围成的立体。在立体构成的基本形态中,最具代表性的是正方体,以正方体为代表的正多面体,具有对称性和端正的美感,并能够作为基本造型元素衍生出丰富多样的造型,见图15-1、图15-2。

图15-1 飘浮层叠立方体(藤本壮介)

图5-2 蒙彼利埃的树状住宅大楼

一、正多面体的构成及演绎

所谓正多面体,是指多面体的各个面都是全等的正多边形,并且各个多面角都是全等的多面角。其中面数最少的是正四面体,面数最多的是正二十面体。有些化学物质的结晶体呈正多面体的形状,如食盐的结晶体是正六面体,明矾的结晶体是正八面体。我们以几何形态的角度分析,正多面体包括由4个正三角形

接合成的正四面体、6个正方形接合成的正八面体、8个正三角形接合成的正八面体、12个正五角形接合成的十二面体和20个正三角形接合成的正二十面体等五种,见图15-3至图15-7。

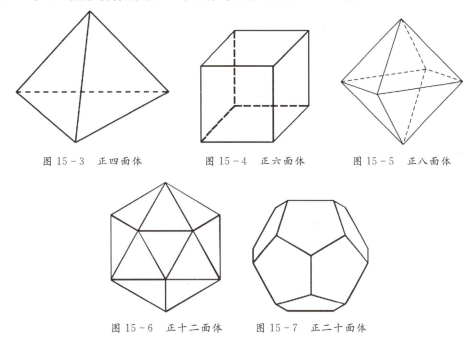

图15-3 正四面体　　　图15-4 正六面体　　　图15-5 正八面体

图15-6 正十二面体　　图15-7 正二十面体

虽然这五种正多面体各具特色,看似联系性不强,但其结构上却有着极其密切的联系。在造型创造过程中最重要的就是展示创造形态的方法,即对正多边体的加法或减法的演绎。以正六面体为例,以基本立体形的棱线中点的连接线作为中点进行斜切加工,以及对角线的两个顶点的连接线作为对角线进行切割加工,我们会发现正六面体与正八面体之间的联系,见图15-8。

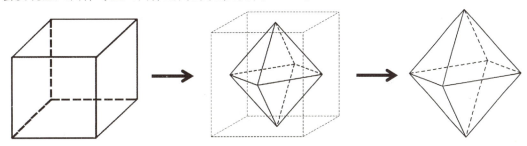

图15-8 正六面体与正八面体关系

在正四面体上从棱柱上进行切割,进行减法演绎,并去掉多余的面,我们会得到新的多面体图形。以切割的方法进行正多面体的加工,如果从外侧切割掉多面体的部分,不同的切割方式会产生不同的形体效果,见图15-9、图15-10。

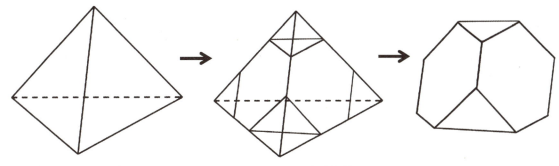

图15-9 正四面体的切割

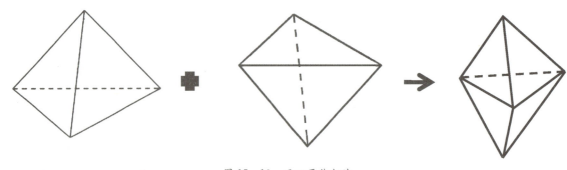

图 15-10　正四面体加法

二、多面体的翻转

通过对正多面体的演绎可以看到多面体之间的组合和演变。如果我们保持正多面体的外部形态,而是从内部进行切割,将内部的面与体翻转到外部,形成外部形体,便又会产生新的立体构成造型,以此能够认知更多的多面体,见图 15-11 至图 15-14。

图 15-11　正方体切割与组合(1)

图 15-12　正方体切割与组合(2)

图 15-13　正方体切割与组合(3)

图15-14 非正六面体组合

三、正多面体的挖空

多面体外部形态本身可以构成一个造型,去掉中间的部分,让形态呈现出贯穿、中空,又可以形成另一个开放的立体造型,见图15-15。多面体的挖空不影响多面体的外部形态,但从体量感来看反而变得更加轻盈。

在多面体上可尝试多个开孔的造型处理,如果开孔的数量增加到极限,则多面体的表面所以面元素都成为开口面。将开孔之间的体块去掉,这时候多面体就会变成仅剩棱线的线状立体造型,见图15-16。

正多面体的造型具有均衡、整齐、美观的特点,通过演绎、增减、翻转及挖空等处理方式后,增加了多面体的动态感。

图15-15 正方体挖空

图15-16 多面体挖空的设计

第二节 立体分割

在日常生活中,常见的建筑体、产品包装、广告牌等立体结构,其内部空间并没有暴露,让我们不能直观看到其内部结构。同时自然界中的植物、动物等也包含着复杂的内部结构,由于它们各自的差异性才丰富了自然世界。因此,立体形式的内部结构是丰富多彩的。

一、均等分割

将立体形态进行切割时,断面会形成新的形态。如将立方体进行均等分割,其断面会形成正方形、长方形、菱形、多边形等平面图形,见图15-17至图15-21。将圆柱体的断面进行均等分割时,其断面会形成圆形、椭圆形、长方形等平面图形,见图15-22。将球体进行均等分割时,其断面只会形成圆形。立体的均等分割能够增加形态的多样性,丰富形态的造型,见图15-23。

图 15-17　正方体的分割方式

图 15-18　正方体能够形成的均等分割

图 15-19　正方体二等分　　　　　　图 15-20　正方体三等分

图 15-21　正方体四等分

图 15-22　圆柱体的切割

图 15-23　正方体的内部均等分割

二、分割构成及象征性构成

1. 分割构成

基本立体元素是指立体形态中的正方体、立方体、球体、圆柱体、多面体等元素。基本立体元素象征性构成是指将基本立体元素作为基本造型进行组合、分割等方式形成具有象征性的，如动物、人物、建筑等的构成形式，如七巧板一般的变化组合。

将基本立体元素中的正方体、立方体、球体、圆柱体、多面体等拼接在一起，如同积木一样的堆积起来，构成的立体造型就是由许多基本立体元素组成的，见图 15-24。同理，也可以将立体形态分割成许多基本立体元素，并从中总结规律、规则，即基本立体元素的形态关联性、大小关联性等。

图 15-24　块体的分割构成

2. 象征性构成

（1）自由联想的象征性构成表现。自由联想是没有特定限制的创意技法，可以通过自由思考、自由表现的方式来寻找构成创意，其创意的方法本身没有太多设定的意图。

（2）目的联想的象征性构成表现。具有目的性的联想一般会设定一个方向，在此方向的基础上进行扩展。例如可事先设定象征性的对象，通过立体元素构成一个老虎，我们选定球体、立方体、正方体等元素进行组合，形成一个坐姿的老虎造型。

（3）创意分析的象征性构成表现。创意分析的象征性构成表现是整理分类、自由创意所获得的构思。在掌握总体的设计方向时，针对方向的分支有组织地、连续地扩大创意数量，在从构成元素的角度出发，研究规律构成表现。

在实际设计及制作过程中，材料加工会遇到一些特殊情况，会受到限制并改变最初的设计初衷及计划。但只要基本构思不变，只进行物理性的变更，也可以创造出别致的立体构成造型。图 15-25 为室内空间的立体分割及构成运用。

图 15-25　室内空间的立体分割及构成运用

第三节　集合构成

集合构成是构成表现中常用的手法，如大多工艺品的连续图案或装饰品的装饰纹样都通常采用集合形态来表现。我们在平面构成中介绍的波普艺术家安迪·沃霍尔其作品表现多采用集合构成，是集合表现艺术理念的先驱。

集合构成一般包括两种类型。第一种构成类型与重复有相似之处，是将同种或类似的造型元素集合，但不同于重复构成一般的强调数量，在集合中简化表现，以最小限度的单位多次地重复表现。第二种集中构成类型是将不同种类的造型元素，总结其规律，以多数要素的构成本质来组织集合。

集合构成根据其单位数量的差异划分为以下几类。

一、少数

少数的元素构成包括同种立体元素、成对立体元素以及三个单元元素形成的集合构成。

1. 同种

同种立体构成元素形成的集合构成，与重复构成相通，通过同种元素形成强调或构成新造型的构成表现，见图 15-26。如六个正方体通过集合构成形成立方体或多面体等形式，保留并丰富了基本元素的特征。

2. 成对

集合构成由两个以上的个体构成，如两个元素之间彼此对照并形成强烈的对立关系，强调个体，多以正与负或对称关系表现。因此成对的集合构成会形成对立及强调不同的效果。

3. 三个单元

三个单元往往会形成稳定的组合，如三条直线构成的三角形是稳定的构图形式。在色彩中三个基本元素色相、明度、纯度共同存在形成了美妙的色彩关系。"三足鼎立"描绘的是三个单元之间相互制衡的关系。

图 15-26　同种元素构成

因此,在三个基本元素形成的集合构成中会形成稳定协调、相辅相成、制约均衡的效果。

二、若干

由两个或三个个体所形成的集合,如果数量发生增加,其形成的构成含义完全不同。若干元素的集合构成,一般是指四个以上的造型元素的组合,但数量并不繁多,元素的存在都有自己的作用,如骨架支撑或功能的需要。

三、多数

由多数元素形成的集合,是指以目测无法立刻判断但计数后能够明确数量的集合构成。例如在展览会场我们一眼无法判断数量及门类,但统计后会有明确的数据。多数元素的集合构成在展示设计、景观设计、建筑设计中都有广泛运用。

四、间隙

在集合的元素构成中,间隙空间是元素与元素之间的空间,形成了集合构成中独特的表现魅力。间隙间隔开了元素,同时间隙也会有大小、多寡之分,不仅形成了构成整体的艺术效果,其自身也形成了一定的韵律形式。

第四节　层积与渐变

一、层积构成

层积是指造型元素堆积层叠而形成的,包括将二维的平面图形通过层积形成三维立体的表现形式。在自然界中,沉积岩的形成、书籍的装订、秋风吹落的树叶等都是层积构成的立体表现。

1. 水平层积

水平层积是指将二维平面元素自然地水平堆放层层叠加,这种层积是最自然、最常见的形式。但需要对层积素材进行选择,以形态的单纯化表现为目标,融合动态及变化,以此彰显作品个性。

2. 垂直层积

垂直层积是将二维平面元素进行垂直层积的技法，比水平层积更具有挑战性，由于不符合自然形式，所以作品一般具有较强的冲击力及律动感，能够形成较为强烈的平面轮廓，在创作时可融合不同线型如曲线或中空的表现方法。

二、渐变构成

渐变是指事物逐渐发生变化。在立体构成中，渐变并不是指单独或单体的色彩及形态的变化，而是从多个个体与单个个体之间的关系中，或从时间中逐渐变化的状态角度来组织造型构成。

1. 造型形态的渐变

造型形态的渐变包括基本形的渐变、骨架渐变、维度的渐变、状态的渐变、形体到形体的渐变四种形式，其中造型元素和骨架、维度可以通过扭曲、伸展、弯曲、倾斜等方式同时渐变。状态渐变是形体本身的变化，如同季节变化、枯枝发新芽一样。从形体到形体的渐变则是一面变化一面转变为其他形体的形式，如从正方体逐渐变化为球体的过程。

2. 大小的渐变

造型元素大小发生变化并进行堆砌也是立体构成中常见的表现方式，即突出造型元素特征，又富有变化及韵律感。

三、层积与渐变

层积与渐变作为立体构成的两种表现形式，都是以两个以上造型元素构成立体作品的，因此具有较多的共同点，所以在立体构成作品中经常能够看到层积与渐变融合表现，或一种为主一种为辅。

1. 规律性要素

规律性是层积和渐变都具备的，缺少排列规律的作品必然不具备艺术性。同时规律性也体现了层积与渐变的造型逻辑。

2. 意向性要素

对立体构成的感觉和对创作者意图的理解、观者的审美能力以及意向、意愿都对作品的表达起着非常重要的影响。当观者在欣赏作品时，就是在理解、体验作者的意图及想法，意向性的表达能够引导观者形成积极的理解。

3. 时效性要素

不同的排列方式及顺序形成的作品状态完全不同，观者在按一定顺序观看作品时会产生时效性的感觉。

练习题

1. 用纸板或其他纸质材料折叠、粘贴正多面体，并思考不同正多面体之间的组合形成特点。在结合中融合多种立体构成的构成技法，丰富设计。

2. 运用自选材料表现点、线、面、体等元素及各元素之间的连接方式制作一件作品，需要具有一定的设计主题，设计表现手法明确，同时可兼顾肌理效果的表现，作品高度尺寸不小于20厘米。作品后应附有一定的设计说明。

第十六章　设计中的立体构成

思政目标

设计中的立体构成是通过经典设计案例分析设计中的立体构成应用，其知识中蕴含工匠精神、职业素养、工匠技能、应用实践等内容。在本章的学习过程中，应遵循知识和能力相结合的原则，坚持以实践教学为引领，以项目教学法为手段，注重对未来设计师"工匠精神"的引导。只有不断进取，始终以最前沿的标准来要求自身以及产品，才是新时代的"匠人"。在授课过程中，教师应注重培养学生"执着专注、精益求精、一丝不苟、追求卓越"的工匠精神，对于所生产的设计作品能够在原有的技艺基础上不断完善，对设计作品不断升华。

教学基本要求

结合案例，分析建筑中的立体构成；根据不同的景观构成元素，分析不同园林景观中的立体构成；根据不同家具的设计风格、设计元素，研究室内设计中的立体构成形式；认知不同产品及包装设计中的立体构成；通过设计方案，分析不同展示设计中的立体构成方式，通过展示道具、展示空间界面等分析其立体元素。

第一节　建筑中的立体构成

建筑设计是人工环境立体空间的艺术形式，立体空间形态、结构及空间的组织是建筑设计研究的主要内容。建筑多以几何结构体通过叠加、重叠、重复、排列、贯穿等方法结合来塑造建筑形态。下面以具体的例子分析建筑中的立体构成。

亭是中国古典园林建筑中常见的形式，苏州古老的沧浪亭（见图16-1）十分闻名，始建于北宋庆历年间，亭建在山顶上，结构古雅，四周古树环绕。沧浪亭为正四方形，高旷轩敞，石柱飞檐，古雅壮丽。亭子沿口四周为琵琶形牌科，四方石刻上有浮雕仙童、鸟兽及花树图案。在亭中置有石棋盘一张，石圆凳4只。亭顶飞檐翘角，动态优美。

图16-1　沧浪亭

拙政园位于苏州市，始建于明正德初年（即16世纪初），是江南古典园林的代表作品。小飞虹是横架于水面和陆地的廊桥，硬质线条和柔性线条的结合似虹一般浮于水面，见图16-2。拙政园的香洲是船形建筑（见图16-3），称为舫，是中国园林独有的象形建筑，船头是台，前舱是亭，中舱为轩，船尾是阁，阁上起楼，线条柔和起伏，比例大小得当，如一艘扬帆起航的船浮于水面。

图 16-2　拙政园的小飞虹

图 16-3　拙政园香洲

　　玻璃金字塔(见图 16-4)建造于卢浮宫的拿破仑庭院内,设计大师贝聿铭运用普通的几何形态及玻璃材料设计了金字塔,建造不仅表面积小,还可以反映巴黎不断变化的天空,同时能为地下设施提供良好的采光,并创造性地解决了把古老宫殿改造成现代化美术馆的难题。

图 16-4　玻璃金字塔

建筑模型是对建筑设计的概念或实体的展示,与立体构成有着密切的关系,是运用立体构成方法,使用材料及工艺进行的组合应用。利用立体构成的方法有利于开拓设计思维,形成设计理念,对设计形态有具象的认知,同时能够认知材料,了解材料质感、肌理、属性,见图 16-5。

图 16-5 建筑模型(学生作品)

第二节　园林景观中的立体构成

园林景观是人工创造的融合建筑及地形、植物、水景、景观小品、广场和道路的立体空间。地形起伏的塑造、植物种植的层次、水景的动静、景观小品的造型及功能、广场及道路的形式都渗透着立体构成的表现。园林景观的设计一般空间较大,对大空间的规划更应当从基础的设计元素入手,遵循构成法则。同时园林景观环境中包含丰富的点、线、面、体、色关系,更是充分体现了元素的相对性及关联性,是立体构成的空间综合表现,见图 16-6。建筑是城市景观环境中的重要构成元素,如同各类体块相互叠加、错落、围合,形成一个建筑立体环境,如面一般的地被草坪、如点一般的灌木丛、如小体块一般的乔木交错布置,见图 16-7。浅水池如同镜面一般布置在景观环境中,所有的景观元素都可以用最基础的图形进行概括。

图 16-6 手绘效果图(学生作品)

图 16-7 景观手绘效果图(学生作品)

平坦的地形中,用点、线、面的元素进行布置,融合不同的色彩表现,丰富了建筑中空间的布置。地面中的种植及铺贴融合高差,形成错落的空间,让平地变成了跳动的交响曲,见图 16-8、图 16-9。

图 16-8　平面布置

图 16-9　景观环境

面的层积形成了体的树池及水景景观的构成，由面和线构成的体，也充分展示了节奏及韵律，线构成体，体块之中融入小瀑布的水面，动静结合，立体构成要素相互呼应，见图 16-10。见图 16-11，如同树形的现代景观亭，融合了线、面、体的构成元素，几何形体的交错、线的排列，都让设计充满了现代感。

图 16-10　园林景观设计

图 16-11　入口景观

第三节　室内设计中的立体构成

　　室内设计是根据建筑物的使用性质、所处环境和相应标准，运用物质技术手段和建筑设计原理，创造功能合理、满足人们物质和精神生活需要的室内环境。这一立体空间环境既具有使用价值，满足相应的功能要求，同时也反映了历史文脉、建筑风格、审美表现、环境气氛等精神因素。

　　如图 16-12 所示，该示例中室内空间的色调主题色及辅助色起着决定性作用，浅绿色的墙面及沙发奠定了室内的基调。米黄色的地板、浅色的座椅、茶几及家具，为室内融入了暖色色调。沙发及地毯、地板的肌理让室内多了几分质感。室内的设计及家具造型简洁，线条流畅，舒适宁静。线条感在室内反复出现，或沉静或灵动。

　　如图 16-13 所示，卫生间作为有明水的空间，该示例采用冷色调，用黑白作为主基调，让空间明快简洁、清爽干净。方形的墙砖为空间增加了一定的图案感，骑马缝的砖缝让空间有了变化并具有一定的节奏表现。圆形的镜子、弧线的凳子，打破了方形的体块感。

图 16-12　室内设计　　　　　　　图 16-13　卫生间设计

如图 16-14 所示,该示例的室内空间中采用了大量的木制材料,让空间色调及肌理感高度统一。但过度统一不利于形成设计的趣味,因此在空间中部,融入了黑色体块的家具,并形成了空间划分,该示例在地面出现了局部不同的铺贴。

餐厅是公共空间,设计中除了把握尺度感外,更需要突出的设计元素和造型表现。如图 16-15 所示,在该示例中地面图案十分突出,简单的几何图形的重复,形成了强烈的图案关系。木制材料的运用除了结合线条感还突出了肌理的效果。在该示例中图案及线条丰富多样,统一协调,是立体元素充分结合的表现。

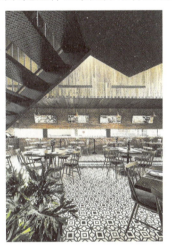

图 16-14　室内设计　　　　　　　图 16-15　餐厅设计

如图 16-16 所示,该示例中椭圆体的洗手台与地面椭圆铺贴相互呼应,整个卫生间都采用高反光的砖材铺设,色调统一,光线柔和。灯具的灯罩又采用了粗犷的材质,与空间的其他材料形成对比。

公共建筑的室内空间可以融合多种表现方式,如水景及雕塑。如图 16-17 所示,该示例中黑色的水池通过高差形成跌落水,与中间彩色的雕塑在画面中形成图底关系,不同造型、不同色彩的线条极具活力。

图 16-16　卫生间设计　　　　　　　图 16-17　室内环境中的景观表现

第四节　产品及包装设计中的立体构成

产品是指作为商品提供给市场，被人们使用和消费，并能满足人们某种需求的物品。其设计从多方面满足使用需求，并形成最优表现。对产品的宣传、定位、功能等多体现于包装当中。因此产品及包装设计极具有构成效果，形式丰富多样，富有设计感。

如图 16-18 所示，该示例中方形盒子上下镶嵌，运用了直线与折线的线条。产品盒子的色彩采用了黑白两色，对比强烈，融合了线、面、体的相互交错，彼此呼应，相互体现。

如图 16-19 所示，该示例运用金属丝、塑料圈等废旧材料进行综合表现，以摩托车为展示对象，进行形象还原，是立体构成材料练习的方式。在还原了摩托车形象的同时，展示了材料的制作特点及连接方式，又融入了色彩的对比关系，体现了多种材料的综合设计表现。

图 16-18　包装设计　　　　　　　图 16-19　摩托模型（学生作品）

第五节　展示设计中的立体构成

展示空间是伴随着人类社会政治、经济的阶段性发展逐渐形成的。在既定的时间和空间范围内，运用艺术设计语言，通过对空间与平面的精心创造，使其产生独特的空间范围，不仅含有解释展品宣传主题的意图，并使观众能参与其中，达到完美沟通的目的，这样的空间形式，我们一般称之为展示空间。对展示空间的创作过程，我们称之为展示设计。展示设计是一门综合艺术设计，它的展示主体为商品。

如图 16-20 所示，成角度的展架让上端的展品能够更好地展示，同时也让空间角度变得更加丰富，打破

了寻常的空间印象。用于制作展架的木板材质朴素,自然的肌理效果充分展示,与展品和灯光形成了对比与呼应。

如图 16-21 所示,该示例的展示空间中红色的球体与黑色的背景形成较为明显的反差。由点的密集排列来形成具有弧度的面,不仅强调了展示空间的界限,又使空间富有动感。

如图 16-22 所示,该示例中的展板宽度远小于高度,厚度极小可忽略不计,面的特征十分明显,但同时具备线的感觉。通过对面的折叠,让展示方式变得更加具有律动感,让原本单调的展板也富有趣味和变化。

图 16-20　展示空间(1)　　　　　图 16-21　展示空间(2)　　　　　图 16-22　展示空间(3)

通过以上各类型设计作品,我们可以发现设计理念渗透于构成元素之中,融合色彩的表现更进一步宣扬设计张力,根据不同材料特征的发挥,结合结构及各种力的作用、外在影响因素等,使我们的设计构成作品更加丰满。

练习题

1. 制作室内户型模型。

要求:运用模型板进行户型模型的制作,体现出户型结构、墙体关系、门窗位置及空间功能。户型可选择具有特点的、常见的、空间功能完善的户型进行表现。

2. 制作建筑模型。

要求:选择具有代表性的著名建筑,按一定比例进行模型表现,采用模型材料进行制作。对于建筑的形体、比例、风格要进行较好的体现。同时,模型应能够体现立体元素,从中深入理解立体空间的内涵。

参考文献

[1] 朝仓直巳.艺术·设计的平面构成[M].林征,林华,译.南京:江苏凤凰科学技术出版社,2019.
[2] 朝仓直巳.艺术·设计的色彩构成[M].赵娜安,译.南京:江苏凤凰科学技术出版社,2019.
[3] 朝仓直巳.艺术·设计的立体构成[M].林征,林华,译.南京:江苏凤凰科学技术出版社,2019.
[4] 沈爱凤,董波,陈建军.中外设计史[M].北京:中国纺织出版社,2014.
[5] 原研哉.设计中的设计[M].朱锷,译.济南:山东人民出版社,2019.
[6] 文健,钟卓丽,李天飞.设计类专业平面构成教程[M].北京:北京交通大学出版社,2010.
[7] 易宇丹,张艺.立体构成[M].北京:清华大学出版社,2011.
[8] 吴筱荣.构成艺术[M].北京:海洋出版社,2014.
[9] 窦项东.设计三大构成基础[M].西安:陕西人民美术出版社,2014.
[10] 李冬影.三大构成[M].武汉:华中科技大学出版社,2019.
[11] 朝仓直巳.艺术·设计的光迹构成[M].白文花,译.南京:江苏凤凰科学技术出版社,2019.
[12] 康定斯基.点线面[M].余敏玲,译.重庆:重庆大学出版社,2017.
[13] 路米斯.画家之眼[M].陈琇玲,译.北京:北京联合出版公司,2016.
[14] 阿恩海姆.艺术与视知觉[M].滕守尧,译.成都:四川人民出版社,2019.
[15] 朱志荣.中国审美理论[M].上海:上海人民出版社,2019.

插图信息汇总